基 礎 知 識 到 實 際 運 用 的 技 巧

背景の描繪方法

高原さと
Takahara Sato

前　言

　　我是上了大學之後才開始真正接觸繪畫，由於在此之前完全沒有繪畫的
經驗，所以畫得奇差無比。當然如今仍在持續精進學習中，但是我自認比起
繪畫初期，自己已有長足的進步。

　　我之所以會開始繪畫是因為大學的一份作業。
　　這份作業是要分別描繪出 100 個人物、樹木和傢俱。在這之前我從未
接觸繪畫，所以我自己一邊觀察一邊摸索描繪。
　　在大學時期還有其他許多作業，但是卻沒有教授繪畫方法的課程，所以
我會請教擅長繪畫的朋友，或是自行買書研究繪畫方法。提到繪畫，我很享
受從不會到會的學習過程。在這段嘗試的過程中，我甚至覺得學習繪畫方法
比上課更為有趣，所以開始朝從事繪畫工作的目標前進。

　　由於背景需要描繪大量的物件，所以相當耗費心神，但是換個角度來
看，這代表可以描繪形形色色的物件。對我而言，我並不是對於這些物件的
描繪特別有興趣，而是繪畫本身就帶給我很多樂趣，所以我認為自己很適合
描繪背景。

　　接觸繪畫至今也過了一段很長的時間，但我覺得學習繪畫的過程與最初
的模式並沒有太大的不同。試著繪畫，就會發現有各種自己擅長和不擅長描
繪的部分。我會以從中發現的課題為基礎，思考要如何精進才能再畫得更好
一些，接著描繪下一張。我認為一個人是否能享受這一連串的過程，正是左
右繪圖能力提升的關鍵。

　　書中説明了許多過往在繪畫中有助於我作業的重點。另外，雖然這些內
容主要為背景的描繪方法，但是除了背景之外，我還介紹了可以運用在所有
繪畫類型的手法和概念。對於想描繪背景的人，或想提升背景描繪能力的
人，希望這本書多少能提供大家一些在作業上的參考。

　　　　　　　　　　　　　　　　　　　　　　　　　　　　　　高原さと

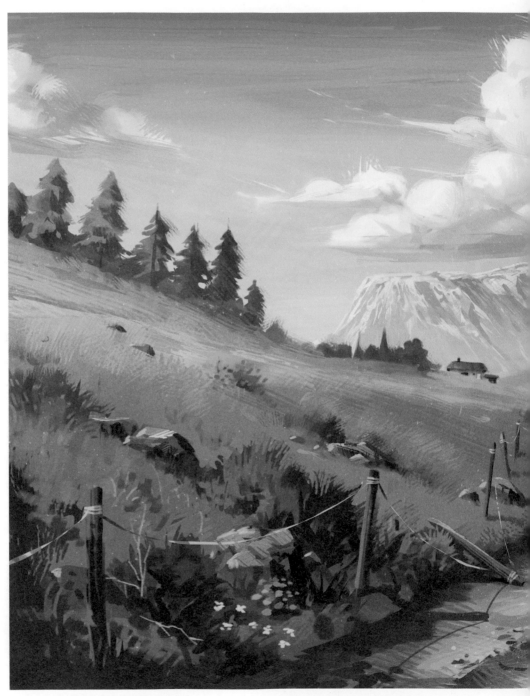

Chapter 2 遼闊天空下的草原（p.84）

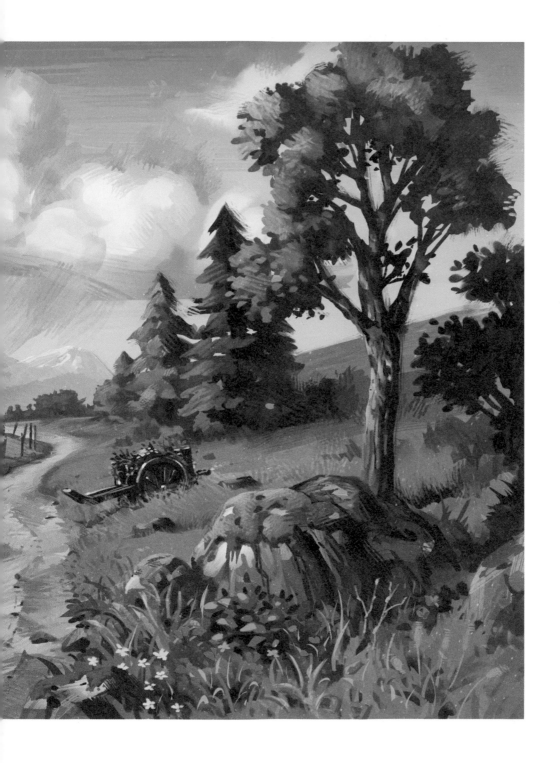

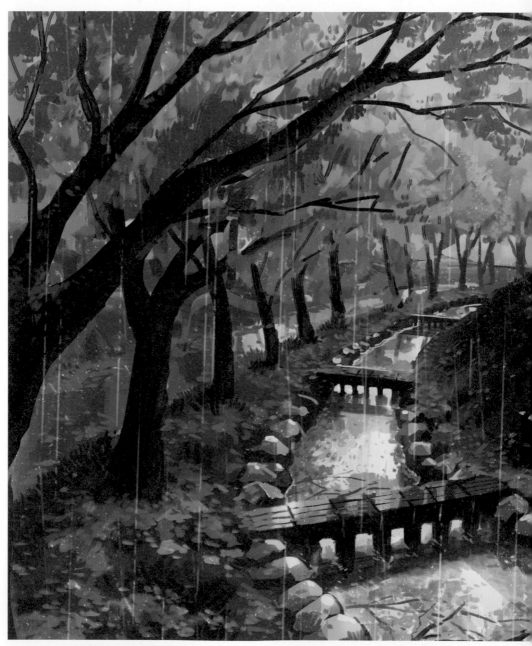

Chapter 4 雨天櫻花紛落的街道（p.136）

Chapter 5　夕陽餘暉灑落房間（p.162）

Chapter 6　無人管理的庭園廢墟（p.188）

Chapter 7　守衛古城的機械士兵（p.216）

Chapter 3　仰望森林的滿天星空（p.106）

目 次

基礎篇

第 1 章　背景描繪所需的基礎知識和構思方法 ‥27

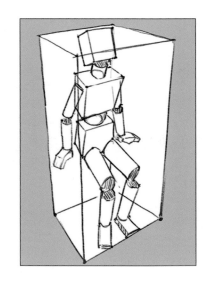

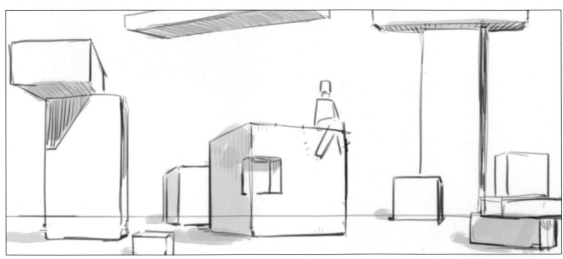

實踐篇

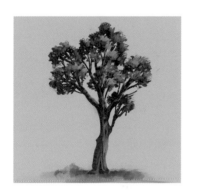

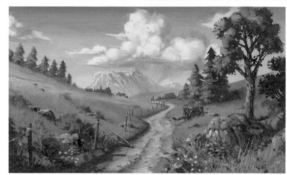

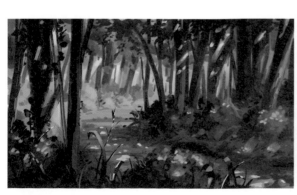

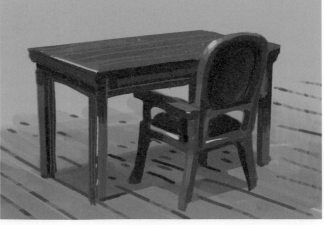

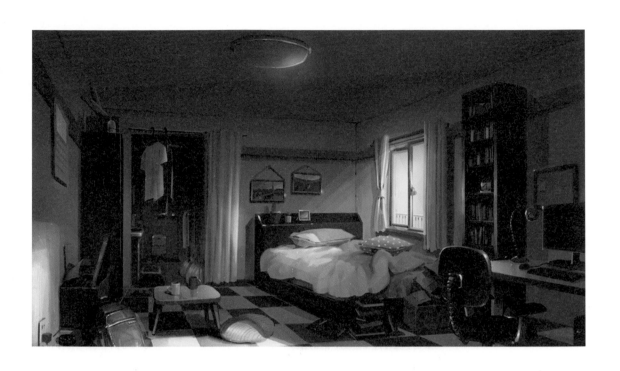

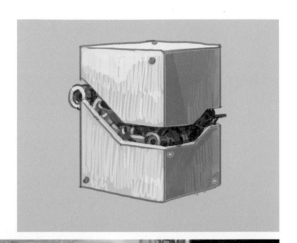

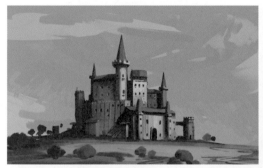

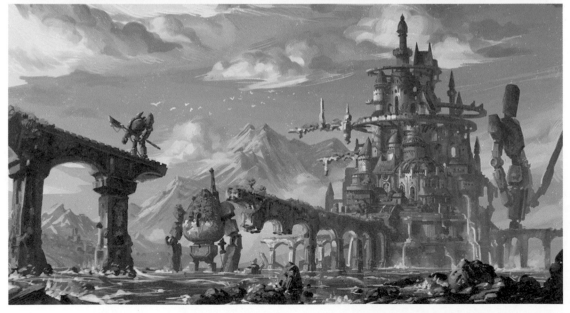

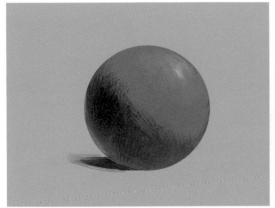

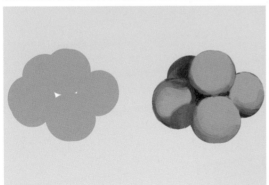

本 書 的 閱 讀 方 法

重點強調
文章中強調的重點會用黃色標示底色。

Chapter 1
02 線條和顏色的運用
了解線條和顏色的運用，就能恰如其分地選擇

物件並非依靠線條顯像，而是顏色

物件在現實並非依靠線條顯像而是光線（顏色）

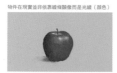

物件在現實顯像的機制

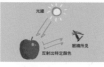

光線

眼睛所見

反射出特定顏色

線條描繪出顏色的交界

線繪對於物件輪廓的表現效果絕佳

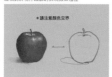

＊請注意顏色交界

我想最接觸繪畫的人大多以線條來描繪物件，這或許是受到日本漫畫文化的影響。因此在表現上習慣以線條來描繪物件。

然而，實際呈現在我們眼前的現實世界並沒有線條。眼睛所見的物件是光線，是「顏色」構成。繪畫時有些主題容易用線條描繪，有些主題則容易用顏色描繪。由於背景中需要描繪大量的主題，所以通常用顏色描繪會比較容易掌控。例如用線條描繪一片一片的葉子相當費工，但是用顏色深淺大致描繪出某子輪廓卻較為省。

> **Point** 如果描繪一張圖的背景，建議使用顏色（塗色）的理由
>
> 從整體外觀和節省時間的觀點來看，如果要描繪背景，建議使用塗色而非畫線。
> 本書除了草稿的線繪之外，基本上都以塗色描繪為主。繪畫有時會以線條為主，例如動漫的美術設定等，所以請配合希望的表現來靈活運用。

我想大家將線條視為「描繪顏色的交界」會比較容易理解。最能代表顏色交界的就是輪廓。物件形狀的輪廓就是顏色變化顯眼的地方。

利用線條描繪區分物件顏色的交界，就可以描繪出物件外觀的變化。這時就是用「線繪」描繪。以少量的資訊量描繪物件，使用的顏色也只有線條的顏色，所以短時間就可以描繪，掌握出形狀。

相反的，不將顏色當成線條描繪，而是當成所見物件的「顏色」描繪時，就容易重現所見物件的樣子。

但是請大家留意用顏色描繪時必須避免形狀變得模糊難辨。

用線條描繪和用顏色描繪的運用

線繪很容易表現輪廓清晰的樣子

容易呈現漫畫風格的畫面

顏色很容易表現顏色變化擴闊的樣子

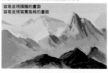

容易呈現寫實風格的畫面

依照主題有些物件容易以線條描繪，有些物件容易以顏色描繪。容易以線條描繪的物件範例有，輪廓清晰、顏色變化不複雜、靠近畫面前的等類型。

相反的，容易以顏色描繪的物件包括，顏色變化擴闊、型態細小、漸層柔和等類型。這些都很難用線條表現。

若能依照自身風格或描繪的主題靈活運用，就能使表現豐富多變。

另外，延伸前一頁提到由於「現實世界並非由線條構成」，所以本書解說的背景描繪方法，以顏色描繪的比重遠多於線條。

Lesson 試著「只以線條」和「只以顏色」描繪

只以線條描繪，容易表現細節

只以顏色描繪，容易表現整體

我覺得分別以「只以線條描繪」和「只以顏色描繪」相同主題，是一種很好的練習。尤其建議大家練習「只以顏色描繪」，因為各位就能有以顏色來描繪物件的概念。

習慣得仔細觀察與繪，懂得用顏色描繪，慢慢就可以看出顏色的交界，用線條描繪也會變得簡單。另外，對於平常「主要以線條描繪的人」或「主要以顏色描繪的人」來說，嘗試用不同的描繪方法也是一種不錯的練習。刻意限制表現手法練習，就能促使自己發現平日未曾留意的物件觀看方法。

1 基礎篇
背景描繪所需的基礎知識和構思方法

Point
因為特別彙整成方便閱讀的重要內容，所以即便跳著閱讀也有所收穫。

Lesson
介紹了熟習訣竅和知識所需的具體練習方法。

創作範例的篇幅

依照創作範例的描繪步驟逐一解説。

附圖示的圖片

添加圖示以便解説單憑圖片無法詳細說明的重點。

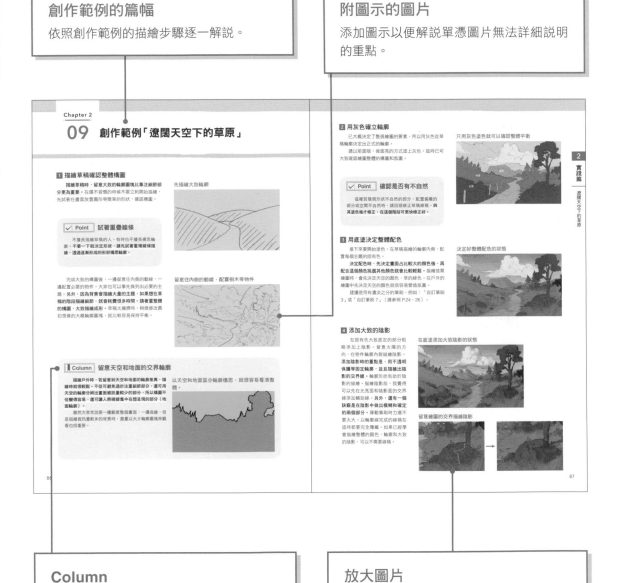

Column

介紹事先瞭解將有助於繪畫的訣竅和知識。

放大圖片

為了確認細節，放大筆刷的筆觸和細微部分。

關於範例檔案

1 作者使用的筆刷資料（適用 Photoshop）

● 關於筆刷

如以下圖示本書會以數字標示說明。

例如：左上 1 就是「自訂筆刷1」

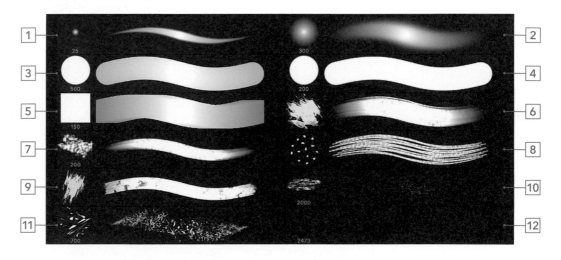

● 關於 Photoshop 的安裝

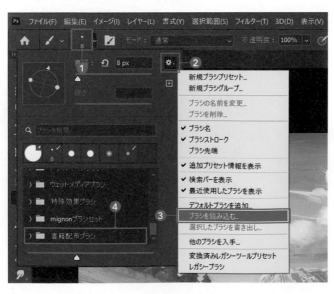

開啟 Photoshop 點選 【筆刷】工具的【筆刷預設集揀選器】❶，點選 【面板選單】❷，從顯示選單點選【匯入筆刷】❸，選擇下載的筆刷資料就完成安裝 ❹。（※這是 Photoshop CC2020 中的安裝方法）

（※筆刷動作已在 PhotoshopCC2019 確認）

2 包括所有圖層的 PSD 檔案

可確認實際描繪狀態的圖層完整結構。

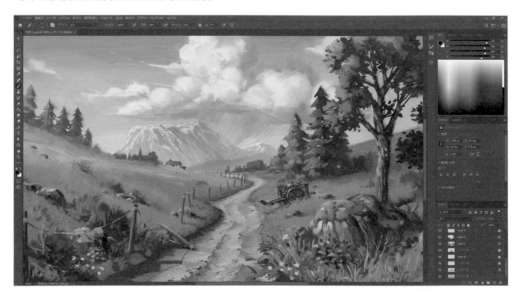

可確認在說明篇幅中無法看到筆刷筆觸等細節。

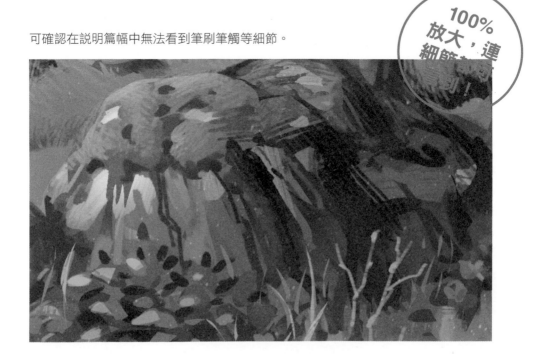

100%
放大，連
細節都看
得到！

3 創作範例的所有影片

大家可以在影片（mp4 檔案格式）觀看第 2 章～第 8 章所有創作實際描繪的過程。
可以確認說明篇幅中未能詳細說明的細節步驟和筆刷筆跡等內容。

下載範例檔案的方法

「背景の描繪方法 基礎知識到實際運用的技巧」範例檔案

請從以下連結下載
https://nsbooks.pse.is/9786267062272

第1章

背景描繪所需的基礎知識和構思方法

難易度 ★★★★★

本章的學習內容

· 本書的內容和所謂的背景
· 線條和顏色的運用
· 線條描繪時的重點
· 立體繪圖的描繪方法
· 塗色時的重點
· 突顯輪廓的重要
· 以直覺描繪空間的方法
· 透視的基礎知識
· 顏色的基礎知識
· 描繪光影時的重點
· 構圖和配置的訣竅
· 尋找繪圖靈感的方法
· 有效提升繪圖能力的練習方法

作者概要說明

本篇將解說在描繪背景前,大家最好事先了解基礎知識和繪畫所需的基本構思方法。繪畫時或多或少都需要知道一些基本知識,例如:立體和空間、光線和色調、構圖等。有許多基本技巧甚至比進階技巧更加深奧、更加困難,我認為對初學者最重要的就是必須事先了解這些知識概念。繪畫無法得心應手時,通常都是基本部分出現錯誤。不論怎麼畫都畫不好時,請不要繼續描繪細節,而要回到繪畫的基本並且重新審視一番。

01 本書的內容和所謂的背景

可從本書學習的內容

閱讀本書不但可以學到「**觀察物件的方法**」和「**構思方法**」這些繪畫的基礎，還可以學到「**實際應用的描繪方法**」。因此，**對於想提升背景描繪水準的人或從未描繪過背景的人，這些都是我希望大家能翻閱參考的內容**。此外，還可以學到一般的繪圖方法和構思方法，而不需使用 **Photoshop** 等繪圖軟體。

一旦學會背景描繪，可描繪的主題就會增加，還能學到更多知識。當開始描繪背景，就會觀察平常不會關注、也不會描繪的物件，所以個人的觀察力也隨之提升。我認為即便還不會描繪角色人物，可輕鬆描繪的物件也會變多，所以縱然還只是一名初學者，在繪畫方面將變得更有自信。而且因為學會創造世界觀，自然會將意識從繪圖轉向架構出整體畫面。

何謂背景？

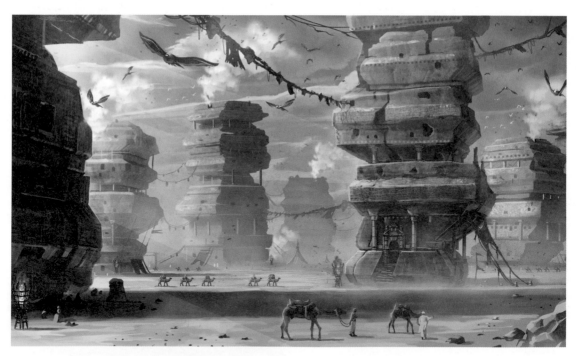

本書所謂的「背景」是指「呈現一幅畫（畫面整體）」。我所想像的背景並不是只以角色或單一靜物呈現的繪圖，而是一幅畫（畫面整體）的創作。

另外，描繪背景就是在描繪世界觀，描繪出角色所在的場所、時代、文化和自然等，與角色相關的一切事物。透過這些內容豐富展現整體的世界觀，我認為這才是所謂的背景。

世界觀優先，還是角色優先

　　描繪背景，也就是描繪世界觀時，有時會先考慮世界觀，有時會先考慮角色，這一點會依創造故事的人而有不同的作法。

　　當你的構思偏重世界觀，就會先從背景來思考，接著再配合架構的世界觀來構思角色。而當以角色為主體來思考時，順序則是先構思有魅力的角色，接著才構思其身處的世界觀。

　　不論哪一種作法，我認為基本上角色和世界觀最好都要有一定的相同調性。因為那是角色生活的世界，在這個世界生活的是角色，他是這個世界的主角，是這個世界的英雄。因此，可以把世界觀和角色視為一體來思考。

　　但是，例如『愛麗絲夢遊仙境』一般，主角迷失在夢幻仙境時，角色和世界觀相互衝突卻產生了趣味，所以我想也是有刻意讓角色與世界觀調性不同的案例。

非人物的都是背景？

　　在我的認知裡，我認為背景就像「肖像畫」和「角色插畫」等，屬於各種繪畫類型中的一種，並不代表特定的繪畫風格或是主題。只不過是畫中有位主角，而有了需要襯托主角的世界觀和背景。

　　有時非人物的繪畫都會被視為背景，只要目前沒有出現擔任繪畫主角的「角色」，人物有時也會被視為背景的一部分。人群就是其中一種範例。

　　因此**描繪背景時可以運用各種主題。描繪背景會讓人接觸到許多主題，而變成一種很好的練習**。我想這也是為什麼大家認為不要只描繪角色，最好也要多多描繪背景的原因。

02 線條和顏色的運用

了解線條和顏色的運用，就能恰如其分地選擇

物件並非依靠線條顯像，而是顏色

物件在現實並非依靠線條顯像而是光線（顏色）

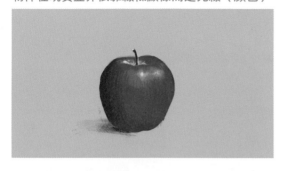

物件在現實顯像的機制

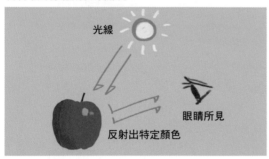

光線

眼睛所見

反射出特定顏色

我想剛接觸繪畫的人大多以線條來描繪物件，這或許是受到日本漫畫文化的影響，因此在表現上習慣以線條來描繪物件。

然而，**實際呈現在我們眼前的現實世界並沒有線條。眼睛所見的物件是光線，是「顏色」構成。**繪畫時有些主題容易用線條描繪，有些主題則容易用顏色描繪。**由於背景中需要描繪大量的主題，所以通常用顏色描繪會比較容易掌控。**例如用線條描繪一片一片的葉子相當費工，但是用顏色深淺大致描繪出葉子輪廓卻較為簡單。

> ✓ Point　**如果描繪一張圖的背景，建議使用顏色（塗色）的理由**
>
> 從整體外觀和節省時間的觀點來看，如果要描繪背景，建議使用塗色而非畫線。
>
> 本書除了草稿的線稿之外，基本上都以塗色描繪為主。繪畫有時會以線稿為主，例如動漫的美術設定等，所以請配合希望的表現來區分運用。

線條描繪出顏色的交界

線稿對於物件輪廓的表現效果極佳

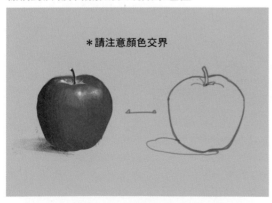

＊請注意顏色交界

我想大家將線條視為「描繪顏色的交界」會比較容易理解，最能代表顏色交界的就是輪廓。物件形狀的輪廓就是顏色變化顯眼的地方。

利用線條顏色區分物件顏色的交界，就可以描繪出物件外觀的變化。這時就是用「線條」描繪。以少量的資訊量描繪物件，使用的顏色也只有線條的顏色，所以短時間就可以描繪、掌握出形狀。

相反的，不將顏色當成線條描繪，而是當成所見物件的「顏色」描繪時，就很容易重現所見物件的樣子。

但是請大家留意用顏色描繪時必須避免形狀變得模糊難辨。

用線條描繪和用顏色描繪的運用

線條很容易表現輪廓清晰的樣子

容易呈現清晰、漫畫風格的畫面

很容易表現出顏色變化朦朧的樣子

容易呈現朦朧、寫實風格的畫面

依照主題有些物件容易以線條描繪，有些物件容易以顏色描繪。**容易以線條描繪的物件範例有，輪廓清晰、顏色變化不複雜、靠近畫面前面等類型。**

相反的，**容易以顏色描繪的物件包括，顏色變化朦朧、型態細小、漸層柔和等類型。**這些都很難用線條表現。

若能依照自身風格或描繪的主題靈活運用，就能使表現豐富多變。

另外，延伸前一頁提到由於「現實世界並非由線條構成」，所以本書解說的背景描繪方法，以顏色描繪的比重遠多於線條。

✏ Lesson　試著「只以線條」和「只以顏色」描繪

只以線條描繪，容易表現細節

只以顏色描繪，容易表現整體

我覺得分別以「只以線條描繪」和「只以顏色描繪」相同主題是一種很好的練習。尤其建議大家練習「只以顏色描繪」，因為各位就能擁有以顏色掌握物件的概念。

若懂得仔細觀察顏色，懂用顏色描繪，慢慢就可以看出顏色的交界，用線條描繪也會變得簡單。另外，對於平常「主要以線條描繪的人」或「主要以顏色描繪的人」來說，嘗試用不同的描繪方法也是一種不錯的練習。刻意限制表現手法練習，就能促使自己發覺平日未曾留意的物件觀看方法。

03 線條描繪時的重點
透過線條畫法,打造繪畫技巧的基礎

🖋 看著線條的終點

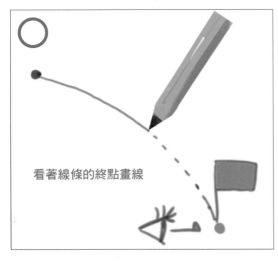

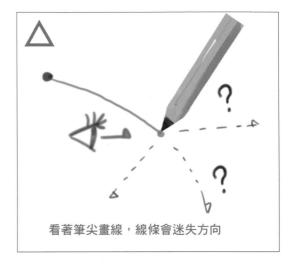

首先**第一個重點是**,請**「看著線條的終點畫線」**(請見○圖)。初學者很常見的狀況是,「看著現在畫的線條畫線」(請見△圖),這樣會無法看清自己描繪的線條去向,而無法畫出想要的線條。為了畫出漂亮的線條,或是為了畫出理想的線條,**重要的是要注意線條的終點**。另外,這樣還可**擁有寬廣的視野,也就能防止整條線失衡**。

🖋 盡量描繪出長線條

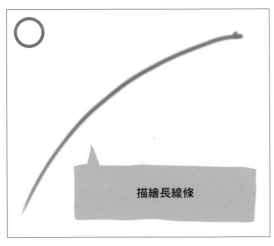

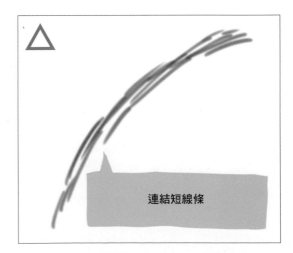

第二個重點是,**「盡量描繪出長線條」**(請見○圖)。與其連結短線條來畫出長線條(請見△圖),**前者更容易描繪出漂亮的線條**,也更能掌握整體繪圖的概況,**就不容易產生失衡的情況**。其中的一個訣竅就是,**以手肘控制手的動作**。

如果以短線條連結描繪,這個方法不但不容易描繪出漂亮的線條,還會增加作業步驟,因此得耗費更多的時間。另外,若是在紙張上描繪,也很容易弄髒手和紙。

✒ 畫線時不要刻意用力揮筆

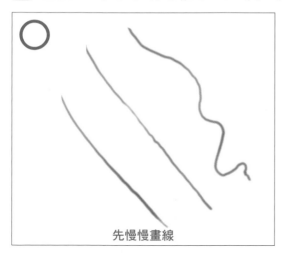

先慢慢畫線

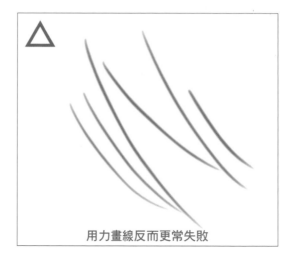

用力畫線反而更常失敗

　　第三個重點是，「**畫線時不要刻意用力揮筆**」（請見○圖）。雖然描繪出流暢的線條很重要，但我建議初學者不要刻意用力揮筆畫線。這是因為突然收起畫線的力道，通常更無法描繪出理想的線條（請見△圖），如此反覆「描繪擦拭」，會花更多的時間才能完稿。尤其數位描繪時，這種狀況更明顯常見。用力揮筆時即便剛開始描繪的線條還算流暢，但無法好好掌控力道，因此**建議大家先慢慢畫線**。

　　先在**自己可以控制的範圍內畫線**。我想建議初學者循序漸進，**等習慣畫線之後，再慢慢增加畫線的力道**。

✏Lesson　利用點與點之間的線條連結來練習描繪線條

❶ 一邊想像描繪的線條一邊畫點

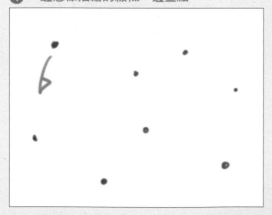

❷ 用線條連結點與點之間

　　為了實踐上述描繪線條的 3 大重點，以下將介紹練習的方法。

　　建議先畫出幾個點（❶），點與點之間用一條線相連（❷）。透過這項練習，就很容易意識到之後要描繪的線條，並且會觀看整體畫線。練習時需要注意的是，請不要突然下筆畫線，而要在畫點之前事先決定要在哪邊畫出哪一種繪圖。如果有經過畫點連線的練習，就不會毫無頭緒，而可輕鬆畫出漂亮的線條。

04 立體繪圖的描繪方法

了解平面和立體的差異，就可描繪出立體物件

試著將平面繪製成立體

將物件描繪成立體狀時，可利用幾種訣竅。首先請描繪幾個簡單的平面圖形。只要利用一些步驟，就可以從這些平面圖描繪出立體物件。

試著描繪圓柱和方塊

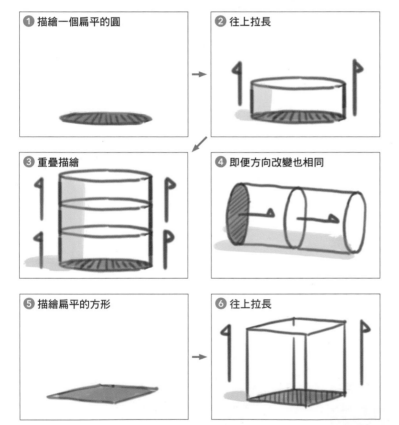

首先請大家依照以下步驟描繪出圓柱，圓柱是描繪立體物件最簡單的一個主題。首先描繪一個拉長的扁平圓形❶，接著將扁平圓形描繪成往上拉長的樣子❷，並且請往上描繪幾個扁平的圓形。將往上重疊的圖形相互連結，就形成立體狀的樣子❸。這邊是以扁平的圓形為例，所以形成圓柱。

其實只要利用這樣的構思方法就可以描繪出許多立體物件。

等到大家習慣之後，除了往上描繪，也請試著往側邊累積延伸❹。

懂得如何描繪圓柱後，接著嘗試描繪塊狀。如左圖所示，先畫一個基底的平面方形❺，再往上拉長堆疊圖形，就可畫出一個立體方塊❻。

只要將一開始描繪的平面改成自己喜歡的形狀❼，就可以創造出很多立方體。只要斜向堆積或中途彎曲，還可以做成管狀圖形❽。學會用這個方法來描繪立體物件，描繪背景就會輕鬆多了。

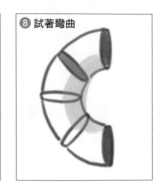

 # 方塊和圓柱的基本組合

這次讓我們試著將方塊和圓柱結合成新的形狀。在方塊側面添加平面的圓形或方形❶。接著如同前一頁，試著在上面堆疊拉長形狀❷。我想這樣不但能維持原本方塊的立體感，同時又可以創造出新的形狀。只要先學會這種基本的立體畫法，即便只是簡單的形狀組合，仍然可以創造出新的形狀。

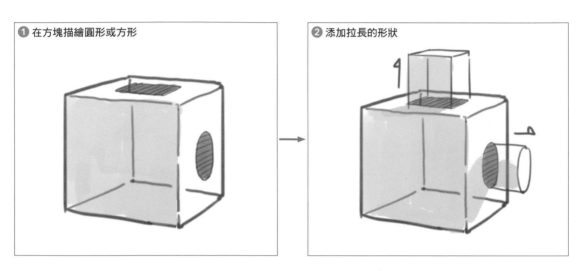

❶ 在方塊描繪圓形或方形

❷ 添加拉長的形狀

 # 使用圓柱和方塊就能描繪出各種立體物件

透過前面學到的「圓柱」和「方塊」，就可以描繪出各種立體物件。如以下範例所示，請大家試著創造出原創的立體物件。

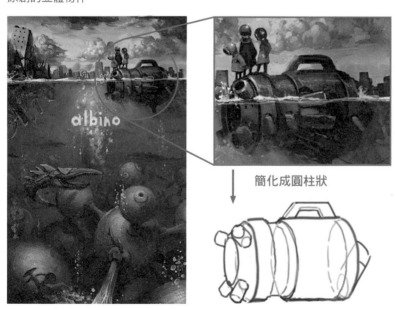

簡化成圓柱狀

▌Column │ 將形狀簡化思考的優點

像這樣將立體物件（物體）簡化有 3 大優點。這 3 大優點分別是「容易勾勒出目標物件的立體樣貌」、「可以創造出獨特的形狀」、「不著重顏色和明暗，所以能快速描繪」。建議大家不要一下子就描繪細節部分，而是先描繪出大致的立體狀。

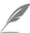 # 以切去邊角的樣子建構曲面

為了將前面描繪的立體物件變換成平滑的曲面又該如何處理呢？答案是切去立體物件的邊角。

我們先來試試看將方塊變成球體的練習。只要切去方塊的邊角，就會產生新的塊面，還能使形狀變得平滑一些。再繼續反覆切去產生的邊角，慢慢地就會形成一個平滑的形狀。大家可以先描繪方塊或圓柱大概的輪廓線，就可以利用切去邊角的樣子調整成形。

描繪方塊　　　　　切除邊角　　　　　依照切去的樣子建構曲面

✏Lesson　試著將身邊的物品轉換成簡單的立體狀

為了將物件描繪成立體狀，就必須以簡單的塊面掌握出物件的形狀。這裡推薦初學者練習的方法是，**試著將平日所見的物件轉換成簡單的形狀。**還不會描繪的時候，只要在腦中想像立體的樣子依舊有所幫助。掌握立體面的方法並不只有一種，切面的數量和角度都會因為平滑的程度而有所不同。然而共通點是，盡可能大面積思考，比較不會產生錯誤的形狀。大家可以從簡單的形狀想像來思考，就可容易掌握大概的形狀，例如「如果將物件放入方塊中，這個方塊是縱向較長還是橫向較長」。若沒有特別留意觀察，是無法得知這些訊息。我利用下圖來舉例，若將這些物件轉換成簡單的立體狀，會變成甚麼形狀呢？請大家思考看看。

試著構思成簡單的形狀

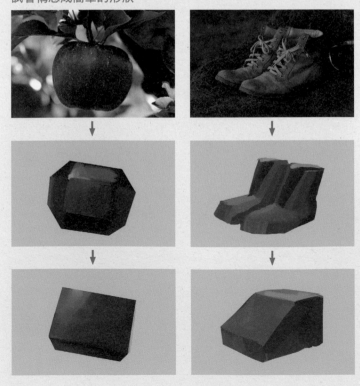

✒ 何謂立體觀看物件

■ 如何能確認是否為立體物件？

　　大家常說要畫得好，就要「立體觀看物件」。**那麼請大家思考一下何謂立體觀看？**立體物件有深度，現在眼前所見之物是否為立體物件？或許這是平面螢幕播放的影像，或是一張照片。

　　假設眼前有一個馬克杯，我們要如何確定它是否為立體物件？當然只要一碰便知分曉。那不觸碰又要如何確定？答案是「從不同角度觀看」。若是平面照片，從側邊觀看，立刻就知道是一張薄紙。

　　若是立體物件，即便從不同角度觀看，看起來應該還是立體物件。

　　或許太理所當然的道理反而不好理解。不過，這裡有一個辨識立體物件的訣竅，就是**所謂看起來立體，是可以改變角度觀看。**

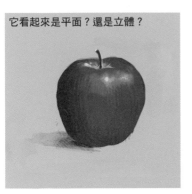

它看起來是平面？還是立體？

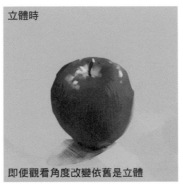

立體時

即便觀看角度改變依舊是立體

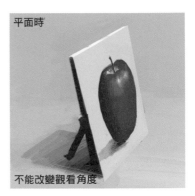

平面時

不能改變觀看角度

■ 試著改變觀看角度　試著發揮想像

　　所謂立體觀看物件，就是「可改變角度觀看」。只要從不同角度觀看，就知道是哪一種形狀的立體物件。**為了提升繪圖能力，請大家平常就要從各種角度觀察物件。**

　　描繪前，即便還在腦中想像的階段，**只要一邊改變角度一邊想像繪圖，就很容易構思出一幅立體圖像。**連看照片資料時，也請一邊想像從其他角度呈現的樣子一邊觀看。

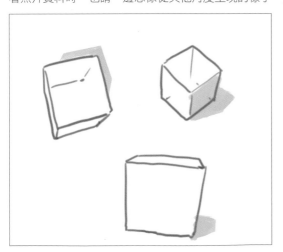

05 塗色時的重點
讓描繪物件呈現立體的塗色方法

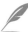 ## 塗色時要留意輪廓

在塗色作業中選色相當重要，然而留意顏色之間的交界輪廓並且描繪也是不可忽視的重點。這次分別說明了有線條和無線條的 2 種塗色方法，請大家視情況靈活運用。

以線條描繪時的步驟

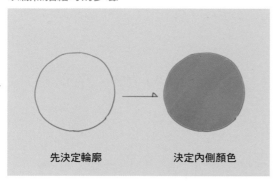

先決定輪廓　　　　　　　決定內側顏色

以顏色描繪時的步驟

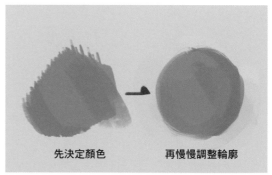

先決定顏色　　　　　　　再慢慢調整輪廓

將線條和顏色分開描繪時（左圖），首先用線條決定輪廓線，接著開始在內側塗色。這個方法建議用於一開始就決定輪廓的階段。

另一種只憑塗色描繪時（右圖），描繪的方法是先決定顏色，之後再決定輪廓。只憑塗色描繪的好處在於，可以在直接塗色的同時決定輪廓，所以可以盡快畫出圖形。當描繪背景這類有大量物件的繪圖時，通常多以作業較為輕鬆的塗色方式來描繪。

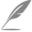 ## 沿著塊面揮動筆刷

塗色時若有留意立體物件的塊面方向，就很容易呈現立體樣貌。因此，在掌握顏色前，必須呈現出立體塊面。因為只要可看出立體塊面的切換點❶，之後就可以在每個塊面添加適當的明亮光線❷。

實際畫法的重點是，沿著塊面方向揮動筆刷。但是如果一開始就沿著細小塊面塗色，很容易使整體輪廓失衡。因此，一開始請從大片的塊面方向揮動筆刷，再慢慢畫向細小塊面，如此依序描繪較為恰當。

沿著立體塊面揮動筆刷

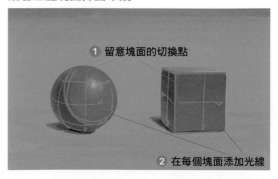

❶ 留意塊面的切換點

❷ 在每個塊面添加光線

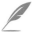 大幅度揮動筆刷

第 3 個重點是要加大並且拉長筆刷幅度。這點和線條描繪的方法相同。

筆刷運筆過短,容易將焦點轉向細小部位。我認為用較長的運筆可以大概掌握整體顏色,也比較不容易使輪廓變形,還可以加快完成的速度。如果可以,我還建議大家依照初期草稿描繪好的物件輪廓,從這一邊運筆到另一邊。總之請大家一開始就大範圍粗略地描繪整體,再慢慢調整成精細的輪廓。

盡量加大運筆的幅度

運筆的幅度較小

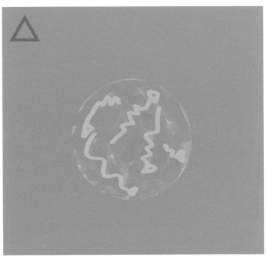

✏️Lesson 試著如觸摸般描繪

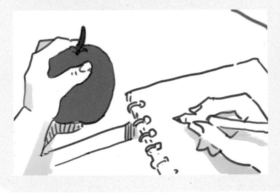

為了讓物件呈現立體感,重要的是留意物體的輪廓和塊面。為了針對這點訓練,建議試著一邊實際觸摸描繪的目標物件一邊描繪。蘋果、手邊的筆或杯子等任何物件都可以,一邊碰觸實物一邊描繪,就很容易理解捕捉到塊面的感覺。習慣這一點之後,請試著一邊在腦中想像觸摸時的感覺一邊描繪。

06 突顯輪廓的重要

突顯輪廓以提升繪圖的辨識度和描繪的速度

 ## 描繪出輪廓容易辨識的色差

因為色差大,物件容易分辨

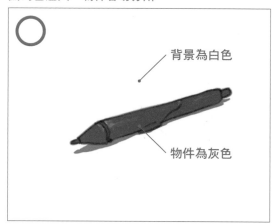

無色差,物件不易分辨

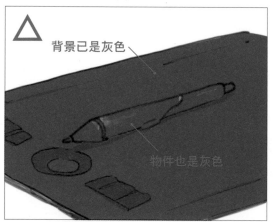

背景為白色

物件為灰色

背景已是灰色

物件也是灰色

　　首先請快速比較上面 2 張繪圖。接著請思考「哪一張圖較容易找出筆的位置?」。大家應該都選左邊的繪圖吧!**這是因為人的眼睛會注意到重疊的物件和物件的色差。**左圖較容易找出筆是因為,筆是灰色,背景是白色,色差較為明顯。相反的在右圖中,灰色的筆和背景平板的灰色重疊,所以不容易分辨。

　　人的意識會集中在色差較大的地方。因為色差呈現的物件形狀就是所謂的輪廓。描繪時只要能清楚捕捉出輪廓,就會是一幅「容易觀看的繪圖」。

 ## 從容易掌握輪廓的角度描繪

因為顏色方便辨識

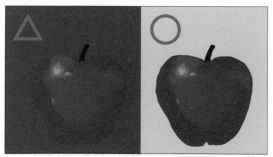

因為角度方便辨識

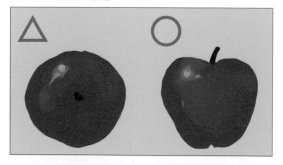

　　看到左上標示〇的蘋果繪圖,我想大家就可以理解前面所說,背景和物件的色差(灰色和紅色)明顯,輪廓就變得顯而易見。

　　清楚顯示出蘋果本身的物件輪廓也很重要。右上圖中並列了俯瞰的蘋果和正面所見的蘋果繪圖。俯瞰蘋果的繪圖中,如果沒有描繪出周圍景深等細節,蘋果就變得難以分辨。而正面所見的蘋果繪圖中,只用輪廓和顏色就讓人一眼看出是蘋果。這顯示的重點正是必須留意物件輪廓會因為角度而有所不同。**請大家先記得一個概念,顏色和形狀結合就是輪廓。**

🖋 輪廓分明就可加速描繪

輪廓尚未明確成形

輪廓明確，所以後續作業輕鬆

　　輪廓明確就可以加速描繪。**繪圖費時的一個原因就是，沒有注意輪廓、漫無目的地描繪，所以物件形狀和配置都很模糊不清，使得描繪時需要費很多時間決定形狀。**只要一開始決定好輪廓後再開始描繪，就可以減少變形和改變配置的狀況，並可加快描繪的速度。

　　這點不但適用於線稿描繪時，也適用於塗色描繪時。**整體輪廓形狀、位置、顏色、角度、大小，這些一旦決定之後就只需要在輪廓內側描繪陰影和細節。**另外，事先注意輪廓，也方便讓自己腦中的想像固定成形。

✏️ Lesson　一邊看照片一邊提取輪廓

當作參考的照片

依照左邊照片描繪的輪廓

　　為了描繪出美麗的輪廓，練習的方法就是「一邊看照片一邊提取輪廓」。請大家不要沒有參考任何資料就描繪輪廓，請先看著照片，再試著將照片中的物件輪廓描繪出來。我想大家一般觀看物件時，通常會不自覺留意物件內側的資訊。請大家先戒掉這個習慣，而先試著只描繪物件外側的形狀（輪廓）。我知道一開始有難度，但是透過這項練習，就可以紮實學到只提取所需輪廓的訣竅。

　　另外，因為可將複雜的物件掌握成簡單的形狀，所以不但可練習不受限於細節而快速掌握形狀，還可意識到畫面整體的構圖，變得能快速掌握大致的透視感和距離感。

07 以直覺描繪空間的方法
可不受透視束縛，在空間描繪物件

 ## 從各種角度描繪一個方塊

即便尚未完全理解透視，**只要利用方塊也可輕易表現出空間**。首先請大家試試從各種角度描繪方塊，可以先畫一個從正面及側面看得到的方塊，然後再從斜上、斜下等各種角度描繪。

我想一開始可能無法靠想像來描繪，所以大家可以參考橡皮擦或面紙盒等手邊的物件描繪。

從各種角度描繪方塊學習空間表現

✏Lesson 描繪多個方塊培養掌握空間的能力

為了習慣在空間描繪物件，我想建議大家的練習方法是，在一個畫面中描繪多個方塊。首先依照自己喜歡的方向描繪一個方塊❶。

接著請在這個方塊的同一空間中描繪第二個方塊❷。這對於空間描繪是相當好的練習。如果可以在同一空間描繪第二個方塊，而且避免和第一個方塊產生不協調的感覺，之後在同一空間繼續描繪第三個、第四個方塊就不再感到困難❸。讓我們先學會描繪第二個方塊且避免產生不協調的感覺吧！

我想與其學習有點困難的透視，倒不如實際動手，就可以較輕鬆的心情來練習空間的描繪。大家通常認為描繪方塊很簡單，但其實描繪方塊有其難度。然而感覺上很多人不覺得有難度，所以我想對初學者而言也是很容易著手的練習方法。

❶ 自由描繪第一個方塊　　❷ 描繪第二個方塊但避免和第　　❸ 慢慢增加方塊，同樣要避免
　　　　　　　　　　　　　　　一個方塊產生不協調的感覺　　　　產生不協調的感覺

✒️ 試著用方塊表現巨大的空間

　　當習慣描繪方塊後，**接著請嘗試在一張繪圖中描繪大小方塊的組合。**
物件的大小差異和空間的大小可以用方塊的尺寸和位置表現出來。請將前
面的方塊畫大，遠處的方塊畫小。試著改變大小、變換位置，看看外觀會
有甚麼樣的變化。

堆疊方塊

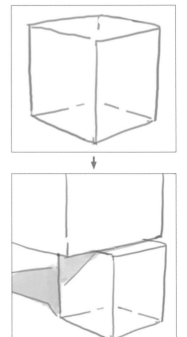

組合形狀不同的方塊表現空間

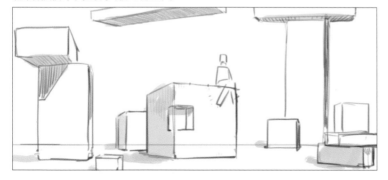

✒️ 用大小方塊的組合，簡單構成複雜的形狀

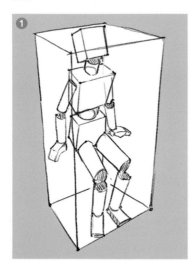

　　如果可以直接決定方塊位置，請再試著將方塊的大小往斜向或橫向等
各種方向改變，做出更加複雜的形狀。

　　我想大家練習到此應該了解「也可以用方塊掌握人物的身體」❶。這
也很適合讓人練習利用多個方塊的組合，創作出屬於自己風格的形狀。

　　即便乍見看似複雜的繪圖或立體物件❷，替換成方塊就可簡單理解
❸，描繪也變得簡單。

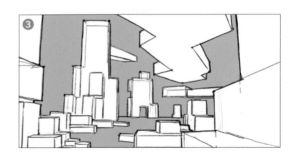

08 透視的基礎知識

事先了解透視的基本知識，以減輕繪圖的負擔

何謂透視？

有人說描繪背景要「掌握透視」，這是一種為了構思空間景深的方法。在我的認知中，透視就像尺規，所以與其說用透視來繪圖，倒不如說透視像一種輔助使用的工具。**通常我使用的方式是，在描繪的過程中感到「咦，好像怪怪的？」時候，就會利用透視來修改。另一方面，如果過於留意透視會使繪圖僵化，降低創作發想速度，所以請小心運用。**

視線水平

改變視線水平，就會改變觀看角度

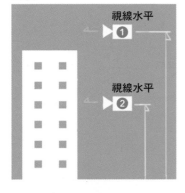

在思考透視時最重要的是視線水平。一幅畫通常會有一個「觀看這幅畫的視角」。**視線水平就是指這個視角（也可以當成鏡頭來思考，就會比較容易理解）距離地面的高度。**

若繪圖是以人站立時的視線描繪，視線水平大約落在 170cm。若是以人坐著時的視線描繪，視線水平大約落在 100cm，從貓的視線描繪，則視線水平的高度大約落在 40cm。

以左圖來說明，若視線水平在❶的高度，就會呈現如「視角❶」的樣子，若在❷的高度，就會呈現如「視角❷」的樣子。像這樣觀看的視角（鏡頭）高度就稱為視線水平，觀看角度會隨著視線水平而有所不同。若是靠近地面的視角，視線水平看起來就會和地平線重疊。因此，在繪圖時可以將視線水平當作地平線來思考。**一旦視線水平改變，觀看的視角高度就會改變，所以視角（鏡頭）拍攝範圍也會改變。**若是視角和地面呈水平，視線水平就會落在畫面的中心。

從視角❶看到的樣子

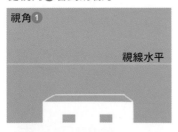

從視角❷看到的樣子

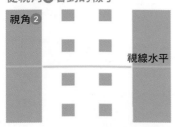

如果視角和地面呈水平，視線水平就來到畫面的中心。

關於仰視和俯瞰

為了讓說明淺顯易懂，這裡暫時將「視角」改稱為「鏡頭」來解說。

通常鏡頭對著目標呈仰角的繪圖，稱為「仰視」圖，而鏡頭對著目標呈俯瞰狀態時，則稱為「俯瞰」圖。

若要詳細說明，會越說越細，所以這裡暫時不深究，這裡的重點是要留意鏡頭對於拍攝的主題呈現甚麼樣的角度，也就是要留意鏡頭和主題的朝向。主題垂直立於地面時，視線水平來到畫面中心，這時鏡頭一定是水平朝向主題。

若以右圖來說明，就是視線水平如「視角❸」般位於畫面中心的下方時，就是一張往上看（仰視）主題的繪圖。視線水平如「視角❹」般位於畫面中心的上方時，就是一張往下看（俯瞰）主題的繪圖。

透過瞭解目標和鏡頭的朝向，以及視線水平在畫面中的位置，就可以很容易掌握仰視和俯瞰。

✓ Point　事先了解透視的優點

以下是事先了解基本透視的優點：
- 可用於空間描繪時的底稿作業。
- 描繪時不容易感到混亂。
- 繪圖中有突兀感時，就是修正透視角度的時候。

就我個人來說，我認為畫面構成的規則就是透視，所以我覺得最大的優點是藉由了解透視，繪圖時就不會感到混亂，描繪前的畫面想像也變得簡單。

✓ Point　利用透視減輕這些負擔

如果有透視的知識，就可以描繪出背景空間的底稿，容易掌握景深，下筆就不容易感到困惑。另外，也可以減少為了營造景深耗費的心神。描繪物件的輪廓時，也可以透過透視角度的留意，很容易描繪出正確的繪圖。

仰視和俯瞰以視角（鏡頭）的角度來決定

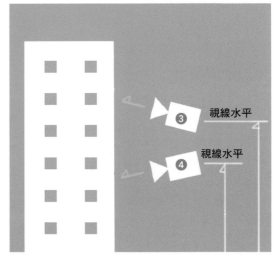

從視角❸看到的樣子（仰視）

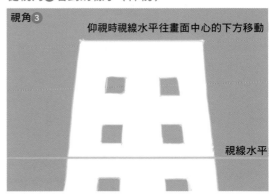

從視角❹看到的樣子（俯瞰）

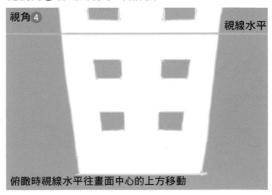

✒ 關於透視圖法

所謂的透視圖法為一種法則,用來指出平行兩邊的直線相對於鏡頭呈現哪一種觀看角度。另外,將平行的兩條直線延長時,這些直線會聚焦於一點,這個點就稱為消失點。消失點的數量會因為物件相對於視角的位置朝向而有所不同。

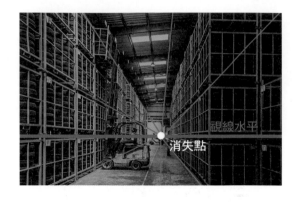

視線水平

消失點

✓ **Point**　**了解透視圖法的優點**

若將透視當作觀看景深的規則,透視圖法就是實際使用的方法。意思上有時和透視的運用含意幾乎相同,但卻有一點透視圖法、二點透視圖法等幾種類型。剛開始描繪背景時,將這個透視圖法運用於背景的輪廓線,就能明確描繪出繪圖。

一點透視圖法

一點透視圖法的觀看方法如右圖,就是主題身上的多條平行直線會交會在視線水平的一點,或是説一種描繪的方法。

我想大家只要記得這是一種**只有一個消失點的描繪方法**。

嚴格來説,物件如一點透視圖法般呈現時,視線水平會通過畫面的中心,或物件本身也必須位在畫面中心。但是透視圖法只是一種「圖法」,所以我認為有時和實際的觀看方法不同也沒關係。

一點透視圖法就是只有一個消失點的觀看方法

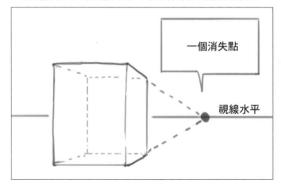

一個消失點

視線水平

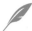 二點透視圖法

二點透視圖法的觀看方法或描繪方法就是主題的消失點會在視線水平上聚焦成兩點。

我想大家可以這樣記得,**二點透視圖法就是「在未加入仰視或俯瞰透視的狀態下描繪」**。

只要使用二點透視圖法,**就可以無視上下透視,所以可以減輕作業負擔**。

若想精確重現二點透視圖法的觀看方法,視線角度通常就一定要位在畫面的中心。若不在畫面中心,就會有往上或往下的透視。但我認為這時和一點透視圖法相同,有時不在視線水平的中心也沒關係。

二點透視圖法就是只有兩個消失點的觀看方法

視線水平

兩個消失點

在一點透視圖法和二點透視圖法中，可以不描繪仰視或俯瞰，所以相對來說較能輕鬆運用。但是實際上不論哪一個都會牽涉到往上或往下的透視。

一般一點透視圖法的觀看方法

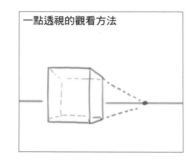

一點透視的觀看方法

在現實的觀看方法會隨著上下透視產生仰視或俯瞰

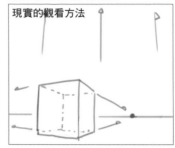

現實的觀看方法

三點透視圖法

三點透視圖法是最接近我們平常實際觀看物件的方法。描繪方法和觀看方法就是畫面中會有超過三點的消失點。以立體物件為例，消失點為三點，但是若立體物件變得更複雜時，消失點的數量就會增加。只要沒有弄錯視線水平應該在畫面中心的上方或下方，不論視線水平設定在哪一個位置，都能用實際的鏡頭重現。若視線水平在畫面中心上方，就是往下的透視，若視線水平在中心的下方，就是往上的透視。這是最自然卻又最難的描繪方法。

往下的透視

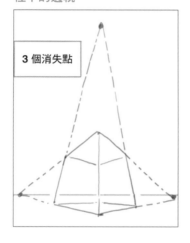

3 個消失點

往上的透視

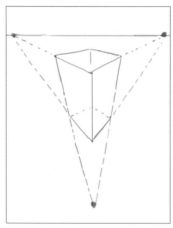

✏Lesson 鍛鍊透視感的方法

　　若過於嚴格遵守透視，繪圖就容易顯得僵化。所謂的透視只是一種法則，不過是將我們所見的立體空間轉換成平面時的觀看方法。**為了鍛鍊自然的透視感，建議大家將風景寫生當作練習。**首先將眼前的風景和空間依照所見描繪下來，這樣就可以鍛鍊自己對於透視和景深的感覺。**我想只要能實踐繪畫的基本「描繪眼前所見」**，大家最終都能學會透視的知識。

比起學習知識，請先如實描繪所見的風景。

Chapter 1

09 顏色的基礎知識

精確掌握物件顏色，塗色時就懂得選用恰當的顏色

色相

色相就是用來表示紅、藍、綠等不同的色調。這些不同的色調排列成圓狀就成了色相環。

色相環中位於相對位置的顏色就是互補色，互補色也是能讓顏色彼此更加顯眼的顏色組合。例如：黃色和紫色為互補色的關係，也是可突顯彼此的顏色組合。留意互補色來決定顏色，就很容易在畫面中調整出醒目的顏色組合。

色相環便於理解色相等資訊

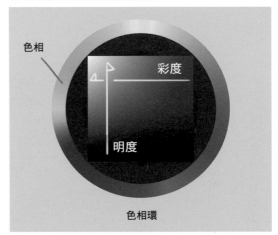

色相環

彩度

彩度就是顯示顏色鮮豔度的尺標。這個或許需要某種程度的直覺理解。

彩度越高，這個顏色的色相越強。相反的，彩度越低，顏色越淡，所以會慢慢接近灰色。彩度調至最低就會變成灰色，無法看出色相資訊。

彩度和色相呈正比

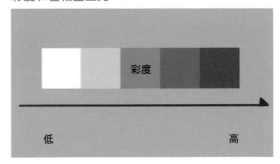

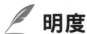 明度

明度就是顏色明暗的尺標。這應該是最容易讓人理解的部分，這是用來顯示顏色明暗程度的資訊。

為了描繪出寫實繪圖，需要正確描繪出光影，也就是配置正確的明度很重要。只要可以明確表現出明度差異，即便色相或彩度稍有出入，也會降低繪圖不自然的程度。

明度掌握對於寫實描繪時很重要

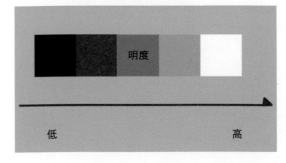

暖色和冷色

讓人感到溫暖為暖色，讓人感到寒冷為冷色。**大家可以簡單想成，紅色系為暖色，藍色系為冷色。**請留意自己希望繪圖完成時呈現的感覺，並且靈活運用色調。尤其使用偏灰色的低彩度顏色時，暖色或冷色呈現的感覺相當不同。人們很容易不小心就選擇彩度低的顏色，還請大家留意。

暖色為紅色系，冷色為藍色系的顏色

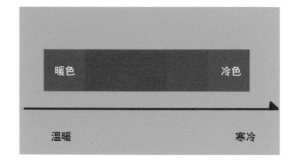

輝度

所謂的輝度，就是人眼感覺顏色亮度的尺標。或許大家會有疑問：「輝度和明度有甚麼不同？」即便色相改變，明度也不會有變化（顏色的亮度），但是輝度（人眼感覺到的顏色亮度）會有所變化。**我想以右圖來說明就可以知道，大家明顯感受到的亮度順序為綠色>紅色>藍色。**尤其色相環中，藍色～綠色之間亮度表現有明顯的變化，所以請大家小心運用。

輝度就是人眼感受到的顏色亮度，並不等於明度

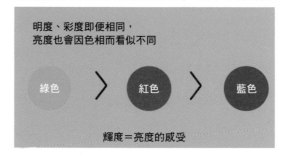

✏Lesson 請以一種顏色觀看物件的顏色

若以一種顏色表示平常所見的物件顏色，請思考那會是哪一種顏色。

大家或許也可以用智慧型手機拍照後，用插畫軟體等匯入照片，一邊抽取顏色一邊試著思考「哪一種顏色最接近整體的顏色？」。**顏色選擇常見的失敗情況是，過於在意細微顏色的變化，使得整體顏色失衡。為了描繪出寫實的繪圖，重點在於不要去除整體的顏色。**請以此為前提，再進一步觀察細節部分的顏色。

這樣一來，描繪時才能夠先掌握整體的顏色，掌握這個顏色後，以此為主色上色，如果還想添加資訊，再觀察並且添加細節部分的顏色，逐步完成繪圖。

藉由掌握整體顏色就可以描繪出寫實繪圖

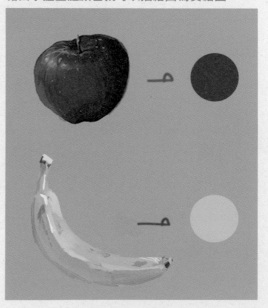

10 描繪光影時的重點

藉由明暗重點的調控提升表現力

彙整各種光影的圖解

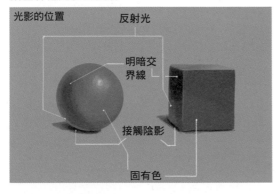

光影的位置

反射光

明暗交界線

接觸陰影

固有色

這裡主要介紹在光影表現上很容易遭到遺忘的重點。

在左圖中，描繪了簡單的球體和立方體，以簡單呈現出立體物件的光影添加方法和顏色的關係，而且在每一個形狀添加色差明顯的顏色。

 ## 反射光

反射光不是光源直接照射的光，而是從光源以外的其他物件反射照映的光。例如，受到從地面的反射光等照射。初學者通常只會留意從光源照射的單向光線，卻很容易忘記有反射光。**為了營造更具真實感的繪圖，細膩描繪出反射光也很重要**，所以請不要忘了描繪。

反射光就是從地面反射照射在球體下方的光線

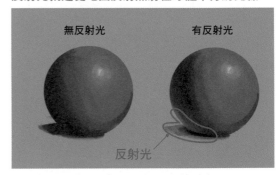

無反射光　　　　　　　有反射光

反射光

 ## 明暗交界線

所謂的明暗交界線就是指光影交界的部分。**添加在物件的陰影（自身陰影）中，最暗的部分就稱為明暗交界線**。自身陰影中最暗的部分之所以為明暗交界線，這一點與先前提到的反射光也有關。物件面對光源時，最內側的塊面會受到反射光和環境光的照射，所以並不會過於陰暗。而未照射到這些光源的陰影，也就是明暗交界線就變成最暗的部分。因此在這條明暗交界線添加暗色陰影，就很容易呈現出更為真實的繪圖。

明暗交界線就是自身陰影中最暗的部分

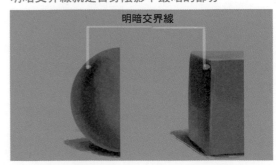

明暗交界線

✒ 接觸陰影

接觸陰影（陰影生成於物件和物件的間隙）就是包括自身陰影，在所有明暗中最暗的部分。這是因為光無法照入狹小的間隙中。接觸陰影是最容易令人遺忘的重點，所以請大家多加留意。**若仔細描繪出接觸陰影，物件看起來就像是真的與地面接觸。**相反的，接觸陰影描繪得太淡，物件就會看似懸浮。只要知道這些知識，任何人都可以描繪出來，所以請大家留意並且描繪。

若描繪出接觸陰影，看起來就像真的接觸到地面

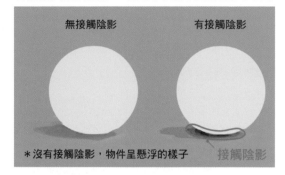

無接觸陰影　　　　　　　　有接觸陰影

＊沒有接觸陰影，物件呈懸浮的樣子　　接觸陰影

✒ 固有色

所謂的固有色就是沒有添加光影，物件本身擁有的顏色。請依照固有色添加明暗後的樣子決定顏色。

我想要大家一下子決定出固有色會有些困難，**所以請各位瞇起眼睛觀看物件，排除細節的明暗，大致掌握整體的顏色。**留意固有色是哪一種顏色，請注意不要遺漏這個顏色。

在固有色上添加光影

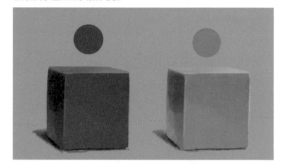

✏ Lesson ｜ 試著用黑白色繪圖

不使用色相和彩度的資訊，僅用黑白的明暗繪圖，對於光影關係的理解是相當好的練習。明度、彩度、色相等有各種顏色選擇的尺標，但是若要一次掌握這些尺標很容易使人混亂。我建議大家將「顏色的基礎知識」（P.49）介紹的「請以一種顏色觀看物件的顏色」，也一起納入練習。我認為所謂的鉛筆速寫也一樣是一種相當好的練習。

用黑白色練習繪圖，可訓練光影的掌握

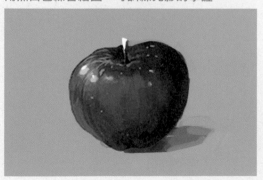

11 構圖和配置的訣竅
學會好用的繪圖法則就可以描繪各種繪圖

🖋 三分法

三分法在構圖上相當好用，我自己也很常使用。我覺得和黃金比例相比，三分法較為簡略又方便使用。

三分法的使用方法為，先將畫面分別以縱向和橫向分成三等分。接著在分割線的 1～2 個交會點，或沿著某一條線上配置想呈現的主題。只需如此就可輕易突顯主題，還可避免後續將提到的問題，包括左右對稱的構圖、地平線將畫面分為上下二等分。

有意識地將物件配置在分割線和交會點

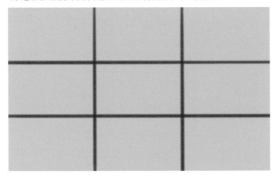

利用三分法的繪圖

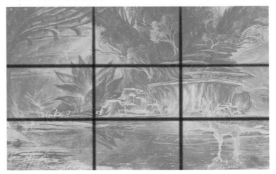

🖋 避免重複配置

配置的基本要件就是「避免重複」。舉例來說有「物件連續並列在相同位置」、「畫面成左右對稱」等。**相同形狀以固定的律動重複，就無法巧妙地誘導觀看者的視線。**背景會在畫面中放入大量的主題，所以很重要的是要有意識地避免重複，並且有律動地配置主題。

描繪的大小和位置不一

物件連續並列在相同位置

不要呈現左右對稱的配置

　　如果物件配置成左右對稱的樣子，就無法移動觀看者的視線，也就會縮短目光停留在繪圖的時間。另外，背景必須要描繪出景深，若是呈現左右對稱的畫面，也很難表現出景深。

　　若想誘導視線，我想最好避免左右對稱，也才能呈現漂亮的繪圖。

　　但是有一種「圓形構圖」是將物件配置在畫面中央，所以並非一定要避免左右對稱。

物件配置成左右不對稱的樣子，就可以誘導視線

物件配置成左右對稱的樣子，就很難誘導視線

利用巨大輪廓配置

建議剛開始繪圖時，先從巨大輪廓開始描繪。

　　背景有許多主題，所以如果一個一個構思細節形狀，再畫出構圖和配置，會過於專注在細節部分。因此**利用巨大輪廓配置物件，可以掌握繪圖中大範圍的專有面積，並且能輕易構思出構圖**。

　　當以巨大簡單的輪廓決定整體配置後，請再接著描繪細節。

首先以巨大輪廓描繪草稿

 →

✏Lesson　試著拍照

　　試著拍照也是有利構圖的練習，平常習慣繪圖的人都會有自己在既定框架中「作畫」的強烈感受。

　　拍照則相反，是必須聚焦在如何將既有的主題「擷取」或「收進框中」。拍照不同於繪圖，在無法改變主題形狀本身的條件下，必須花費一些技巧在如何調整角度以呈現主題的各種樣貌或大小差異，透過這些技巧訓練對構圖的感覺。用智慧型手機的相機即可，所以請大家試著拍攝手邊的物件。

利用三分法的照片範例（資料來源：Pixabay）

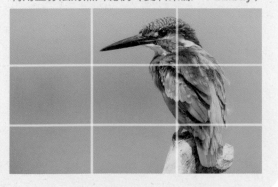

12　尋找繪圖靈感的方法

想像之後的繪圖

　　想當然爾，繪圖前必須先思考想要畫的內容。如果沒有構思就無法描繪成圖。

　　即便想不出要描繪的物件，只要翻閱資料、獲取外在資訊，有時腦中就會湧現繪圖的靈感。總之當腦中一片空白時，就必須創造「線索」。

　　因此，繪圖前想像將要描繪的內容相當重要。

　　首先即便還不夠具體，都請從構思想畫的內容開始。若有明確的形象當然最好，但是我想一開始較為困難。只要能想到「繪圖中的這邊要有這個物件」等大概的配置就已相當充足。因為大小和配置都可以在之後修改，所以配置時不需太在意。

想像繪圖中的大致配置

尋找繪圖資料補充想像

　　當腦中有依稀想描繪的物件時，利用資料查詢就可以豐富想像中的繪圖靈感。我想通常一開始的發想都相當模糊，透過資料將想像的片段一一連結，就會變得清晰明確。首先在 Google 搜尋輸入關鍵字，搜尋圖片，加強腦中的形象。

　　如果想描繪山巒，山的高度、季節、形勢、樹木的生長方法，試著利用照片等資料調查，例如用「山」來搜尋。另外，如果用「富士山」等更具體的名稱搜尋資料，就會獲得更具體的圖片。只要經過這些流程，腦中模糊的形象就會越發清晰明確。而且像這樣透過事前的資料觀看，還可以提升描繪的速度。

配合想像尋找資料，使其具象化

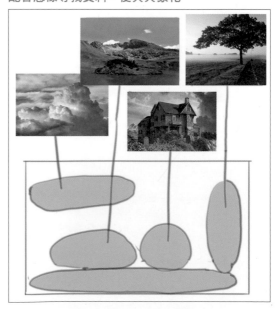

 # 描繪時有不了解的部分就翻閱資料

搜尋資料獲得具體的形象後，就可以正式進入繪圖作業。但是我想在描繪圖中依舊會經常發生不知該如何描繪的部分。

理想的作法是在繪圖前搜尋到全部所需的資料，但不見得可行。這個時候，**請多利用 Google 搜尋、或觀看書籍、他人作品，藉此修補調整繪圖的樣子**。只要這樣就會發現繪圖中的錯誤，也很容易使自己進步。

每當有不清楚的部分就翻閱資料描繪

✏Lesson 將「看資料描繪」當成習慣

我希望已習慣甚麼都不參考就繪圖的人，能養成「甚麼都不參考就不描繪」，意即「看資料描繪」的習慣。

我想從小繪圖的人，有很多都習慣甚麼都不參考就繪圖，我覺得這樣也有其描繪的樂趣，倒也無妨。

但是如果缺少搜尋、發現、修正不了解或不會的過程，繪畫能力就不會進步。我認為有時必須強迫自己搜尋不了解的部分，因此透過資料搜尋來營造這樣的機會。如果覺得麻煩而不搜尋資料描繪，就會不自覺描繪出模糊的形象，所以很容易畫出不知所云的繪圖。

一邊看資料一邊描繪讓自己進步

不看任何資料難以改善

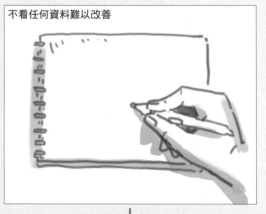

↓

一邊看資料一邊描繪，就能發現自己慢慢進步

13 有效提升繪圖能力的練習方法

尋找繪圖範本

這是我變成專業畫家前的**實際練習方法**,首先搜尋「我想要描繪這種圖」的繪圖。我認為最好不是別人推薦的繪圖,因為會缺乏持續的動力。**以自己想描繪的繪圖為範本,設定目標就可以提高動力、持續練習**。自己有多麼想描繪這裡設定的目標繪圖,將影響後續練習的效率。這裡假設將右圖當成範例。

將自己想描繪的圖當成範本

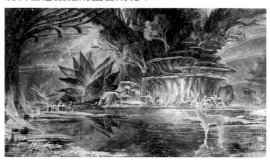

模仿範本,再描繪成「自己」的圖

接著分析自己想要描繪的繪圖畫法,再描繪成有自己風格的繪圖。這裡要做的並非描摹。雖然在模仿範例繪圖使用的工具、描繪步驟、描繪時間、運筆長短等,但是要用自己的想法描繪成圖。換句話說,只模仿描繪方法,並且將姿勢、構圖、主題組合等設定成自己的風格並且描繪出來。

對於就是會變成描摹的人,請從稍微更改範本繪圖著手。例如,改變構圖、改變姿勢、改變角度等。

只模仿畫法,並且試著改變構圖

原本的繪圖 → 先試著改變原本的繪圖

試著描繪成有自己風格的繪圖(範例)

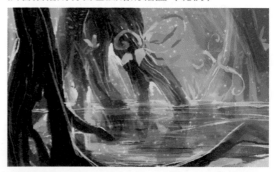

✓ **Point** 　**只要有不知如何描繪的時候就搜尋研究**

只要繪圖過程中有不清楚的部分,描繪時就請參考描繪方法的影片、插畫技巧書籍、觀看他人的繪圖、利用 Google 搜尋資料,不要對不清楚的部分置之不理就是進步所需的訣竅。

回頭檢視描繪好的畫並且檢討

透過模仿完成了看似有自己風格的繪圖,最後將這幅完成的繪圖和一開始設定的範本相互比較。

這裡將自己的繪圖和範本相比,思考有那些缺點、有何不同等需要檢討的地方,這些都是需要改善的點。
描繪的過程中或許就會發現各種改善點,建議大家花些時間整理這個部分。

將當成範本的繪圖和自己的繪圖相比較,尋找改善的點。

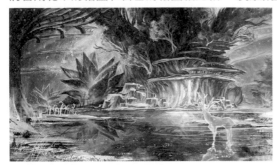
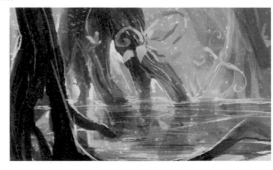

依照檢討的部分重複這些練習

彙整了具體的改善點後,不要在這幅繪圖中修改,而是另外描繪一張新圖。在新圖中以改善點為基礎重新設定範本繪圖。

例如,可以描繪出如樹幹般明確的形狀,但是樹葉或遠景的物件形狀未能清楚描繪,若發現這道課題,就刻意將能描繪出這道課題的繪圖設定成下一次的目標繪圖。

當完全清楚自己「不擅長這點」時,如果不擅長的點是樹木,就以可單獨描繪樹木的繪圖為目標,如果人物就以可單獨描繪人物的繪圖為目標。

如果有和主題無關的描繪課題,例如不擅長最後修飾,也可以參考一張漂亮的插畫。

重要的是經常將目標、具體的形象設定為範本。
我覺得這個練習直到繪圖能力提升前都相當辛苦,但是也的確可以從一張一張繪圖中獲取進步。

找到改善點後設定下次的目標

改善點
描繪出更清晰的輪廓

↓

反映在下次的繪圖中

第2章

遼闊天空下的草原

難易度　★★★☆☆

本章的學習內容

· 營造自然景深的訣竅
· 描繪天空時的重點
· 關於天空的反射
· 雲層的描繪方法
· 樹木的描繪方法
· 花草的描繪方法
· 岩石的描繪方法
· 地面的描繪方法
· 創作範例「遼闊天空下的草原」

作者概要說明

本篇主要介紹雲、植物等基本自然物件的描繪方法。我很推薦剛接觸背景描繪的人以自然物件為主題。雲層或樹木等自然物件大多沒有特定的形狀，因此即便還不能完全掌握形狀也能描繪至大致的程度。我認為對於在繪圖中營造立體感和景深，這是一個很好的練習。建議一開始先試著分別畫出單件的樹木或岩石等，待習慣後再試著描繪如範例般有大量自然物件聚集的背景。

01 營造自然景深的訣竅

描繪自然物件時，刻意將物件配置成蜿蜒狀

　　描繪自然物件時不同於建築，不太會有線條沿著一點透視圖法的透視，明顯聚集在一點。（這條線稱為透視線）。**描繪透視線極少的自然景物時，要刻意將主題配置成蜿蜒狀，才比較容易營造出景深。**例如，將草木、岩石、雲層等，沿著蜿蜒線條配置就會產生明顯的效果。

　　左下圖和右下圖是不同場所的繪圖，但都利用了蜿蜒線條營造出景深。左下圖是利用河川線條，右下圖是利用草的輪廓重疊，描繪出蜿蜒線條、營造景深。

用河川線條描繪出蜿蜒狀並且營造景深

用草線條描繪出蜿蜒狀並且營造景深

☑ Point　河川線條是容易營造景深的重點

　　河川等水流很容易描繪出蜿蜒線條，道路也一樣，可以輕鬆做出蜿蜒線條，透過這些線條很容易呈現出景深。不只是景深，其他部分也並非只要依照現實所見描繪就會呈現不錯的畫面。當中的重點在於要留意主題的選擇和配置、鏡頭的角度等，以便產生更好的視覺效果。即便雲層和物件不如河川般具有明顯的蜿蜒線條，只要透過配置做出蜿蜒線條，就可以輕鬆營造景深。

添加岩石更可能為蜿蜒河川營造景深

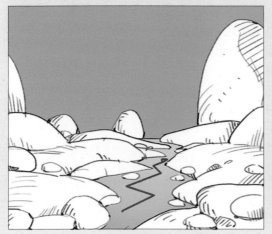

利用物件配置描繪出道路的蜿蜒線條

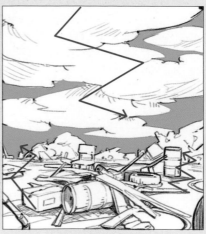

 ## 重疊輪廓營造景深

為了營造景深，刻意重疊輪廓也很重要。背景中通常會描繪多種主題，若有適當重疊這些主題，光是如此就可以營造景深。

大家可以想成是舞台的美術布置或紙劇場。**只要將近景、中景、遠景如圖層般重疊，即便是平面都有景深的感覺。另外，請做出色差變化。**輪廓不重疊、顏色也無差異的主題很難呈現出前後層次的景深。

資訊量越多，越需要妥善處理輪廓之間的重疊。

三角形在前面的樣子

三角形稍微在前面的樣子

都沒有景深的效果

 ## 輪廓大小也可以營造出景深

除了輪廓色差，也可以利用大小差異營造景深。

右圖利用色差營造景深，但是岩石本身的輪廓大小差異就已經呈現出景深的效果。

雖然繪圖中沒有描繪透視，但是因為輪廓大小呈現差異，所以可以突顯景深。

不論顏色還是大小，有差異就更能呈現景深

遙遠

不論顏色還是大小都沒有差異，所以不太能呈現景深

靠近

2

實踐篇

遼闊天空下的草原

02　描繪天空時的重點

天空比地面明亮

描繪天空時希望大家留意的第一個重點是，天空比地面明亮。或許對已經了解的人來說是很理所當然的事，但是實際描繪時卻經常忘記這點。背景描繪時因為會描繪大量的物件，大家通常比較會注意地面物件的描繪，而很難顧慮到要區分出天空和地面的色差。

　　地面的光基本上來自太陽光，也就是從天空灑落的光線，所以地面並不會比天空明亮。請大家在戶外描繪時，分開觀察天空和地面的輪廓，並且一邊比較各自主題輪廓的明暗一邊描繪。

　　請注意是否出現天空比地面暗，或明明是白天，天空與地面的明暗差異太小等不自然的地方。

太陽光從天空往下照射，所以地面＜天空的亮度

繪圖有留意到天空比地面明亮

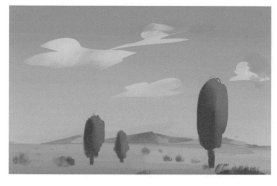

繪圖沒有留意到天空的明亮，描繪得不自然

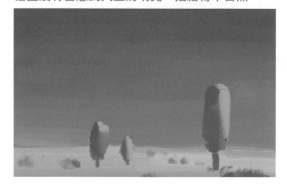

✓ **Point**　**夜晚也因為有月光和星光，所以天空比較亮**

　　至此介紹的繪圖都是藍天，但是即便是夜空，天空因為有月光和星光，所以依舊是天空比地面明亮。當然若是房屋照明或火光等情況，這些部分會比較明亮。

 不要有太強烈的明暗漸層

　　描繪天空時的第二個重點是，天空的顏色不要有太強烈的漸層變化（請見○圖）。

　　如果漸層的明暗差異過於強烈，天空整體的明度差異過大，就會呈現不自然的顏色。（請見△圖）。

　　為天空增添漸層效果時，也要改變色相和彩度，請不要只強調明度的差異，只有天亮或夕陽的天空才可以描繪出較強烈的漸層表現。以我個人來說，繪畫內側有太陽等光線時，若天空的顏色過暗，畫面就會顯得平面，所以會特別留意。

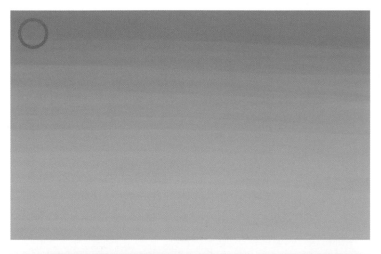

03 關於天空的反射

在陰影添加藍天的反射

在「描繪光影時的重點」（P.50）曾提醒大家不要忘記添加反射光。戶外也有反射光，在天空下天空的光線反射到地面，其反射的顏色會反映在物件的陰影側。換句話說，**藍天下陰影側會有藍色～紫色的天空反射色調。**

添加這些反射的顏色（也稱為反照），就可以重現戶外光線的色調。大家可以在晴朗藍天時將白色物件拿到戶外觀察這個現象。植物樹木等原本就有顏色的物件，比較難觀察到天空的反射。如果身處家中，將物件在室內呈現的狀況，和物件在藍天下呈現的狀況相比，我想就可以明顯看出在戶外陰影側會變成藍色。

描繪背景時不要一下子就加入反射光，而要先以**固有色（P.51）描繪出一般的明暗和顏色，最後再於陰影面稍微加入藍色或紫色，才能和背景相容。**

戶外反射光的光源為天空的光線，所以要添加藍色調的反射

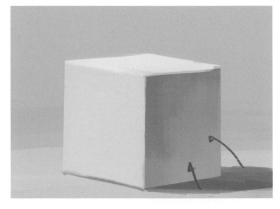

室內反射光的光源為電燈的光線，所以不太有彩度（白色螢光）

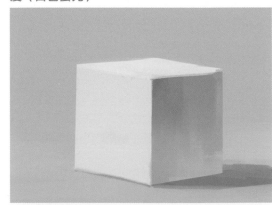

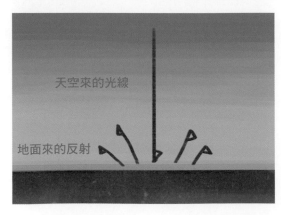

藍天的反射強弱會依照繪圖的風格而有所不同。像迪士尼這類兒童導向，屬於較為誇張的動漫作品，畫面整體的彩度較高，所以也會添加明顯的天空反射（右下圖）。

寫實風作品

誇張風作品

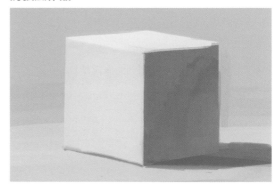

 ## 弱化陰天時的顏色對比

在晴朗藍天下會有強烈光線照射在主題，因此反射也變得強烈，整體的對比也很明顯。

相反的，陰天時對比變得不明顯。整體壟罩在陰天的太陽微光，因此陰影也明顯受到光線環繞。

晴天時整體的彩度高

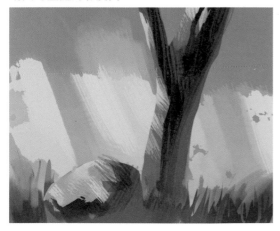

陰天時整體的彩度低

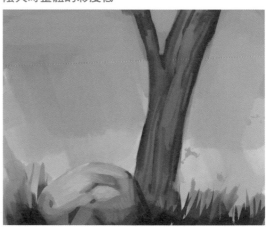

▌Column　陰天時物件本身的顏色較為明顯

感覺上在晴天的日光下每一個物件的彩度顏色似乎會比在陰天的日光下漂亮許多，然而實際上晴天時受到強烈日光照射，通常物件本身的彩度會降低，還會和天空的藍光混合，所以物件本身的顏色很容易產生變化。因此實際上陰天的日光會使物件本身的顏色顯得更加鮮豔。

我在描繪單個物件時，有時並不會在繪圖中描繪天空的狀態。然而即便像這樣的情況，我依舊會考慮背景的對比和色調來描繪物件，就可藉此描繪出這是在藍天下或是在陰天下的場景。

04 雲層的描繪方法

試著實際描繪雲層

1 用填色描繪雲層輪廓

這裡將解說雲層描繪的具體方法。首先用填色描繪出雲層輪廓❶，我個人會用【套索】工具（這是 Photoshop 的名稱，CLIP STUDIO PAINT 的名稱為【套索選擇】）一口氣決定輪廓。不習慣一口氣決定的人，可以用草稿線條勾勒出輪廓線後❷，製作一個新圖層，並且在內側填色❸。有用輪廓線畫線的圖層在決定輪廓後改為隱藏。

雲層的基本顏色為❹，天空顏色為稍微暗一點的顏色❺。

若將背景的灰色和雲層的白色設定為全白（**RGB** 值各為 **255**），會因為無法塗上比這個明亮的顏色，而難以描繪出亮部細節，所以請避免設定為全白。同樣的道理，設定成全黑（**RGB** 值各為 **0**）時也無法塗上比這個陰暗的顏色，所以請避免設定成全黑。

用填色描繪雲層輪廓

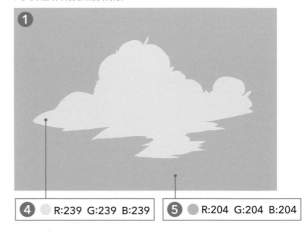

| ❹ | R:239 G:239 B:239 | ❺ | R:204 G:204 B:204 |

不擅長一口氣決定輪廓時可描繪出輪廓線

沿著輪廓線填色後再隱藏線稿圖層

✓ Point 只用輪廓就呈現出明顯雲層的形狀

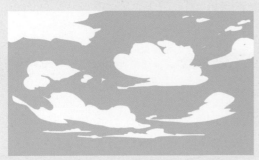

描繪雲層時與其描繪內側細節，建議留意整體輪廓的「相似度」，這樣才比較容易描繪出內側陰影或凹凸資訊。另外，不要只畫出一個塊狀雲層，還要添加小塊雲狀，才更能表現出天空景深的輪廓。

| ✓ Point | **輪廓不模糊才比較容易決定形狀** |

　　請不要在一開始就模糊了雲層輪廓。如果將輪廓變得模糊，不但難以成形，還會讓人以為尚未完成。請大家先以不透明度 100%來決定大概的形狀。

不模糊輪廓並且以不透明度 100%描繪

讓輪廓模糊，將難以決定最終形狀

2 添加陰影的事前準備

1. 先以不透明度保護固定輪廓

　　添加陰影前，先以不透明保護固定輪廓❻。利用不透明保護，藉此可以固定先前描繪好的雲層輪廓形狀。在輪廓固定的狀態下描繪陰影，以免描繪細節時形狀發生嚴重的變形。

　　另外，在「CLIP STUDIO PAINT」可用「鎖定透明圖元」的功能設定成類似的狀態。

將描繪雲層輪廓的「圖層 2」加上不透明保護的設定

2. 用柔和筆觸描繪陰影

　　外側輪廓可以用填色決定明確的線條，在內側陰影則使用柔和的筆觸，建議使用稍微帶點紋理並且有散景效果的筆刷。這次使用範例檔案的「自訂筆刷7」❼（下載方法請參照 P.24、26）。

用柔和筆觸描繪形狀柔和的部分

3 留意立體角度添加陰影

　　接著添加陰影。雲層是非常大的立體物件，所以如果筆觸過於細膩無法顯示出雲的規模比例和立體感，一邊用大幅的筆觸一邊添加陰影才能畫出完美的雲層。這裡也請將筆刷調至較大的尺寸。A4 尺寸（3508*2480）的畫稿大概使用 200px 的筆刷。

　　這裡的重點在於沿著雲層的立體塊面揮動筆刷。為了表現雲層的蓬鬆柔軟，筆刷的筆觸要緩慢平滑地描繪出大幅度的線條，才能營造柔軟的立體感。

沿著雲層的立體塊面揮動筆刷

營造雲層般的蓬鬆立體感

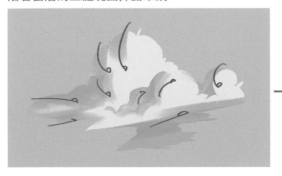 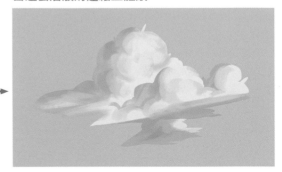

4 描繪細節時不要使對比過於強烈

　　添加雲層陰影時，請不要讓對比過於強烈。雲層的陰影變暗，對比變得強烈，就不像漂浮在明亮的天空。

　　在大概決定好的明暗處添加暗色和亮色，只有稍微提升一點對比的感覺，這時請小心不要讓整片雲層的色調有顯髒的感覺。

　　留意整體的明暗程度很重要，但是不要因為過於著重明暗而使對比過於強烈。

慢慢添加明暗

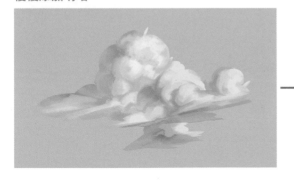 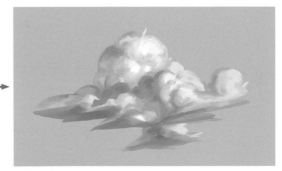

✓ Point　控制雲層的對比

　　雲層會形成複雜的形狀，而且還會持續變形。如果過於著重細節，在雲層陰影添加過於明顯的明暗差異，就容易描繪失敗，這樣一來就會變成一片髒髒的黑雲。表現雲層的立體感時，請留意不要使對比顯得太強烈。

對比過於強烈

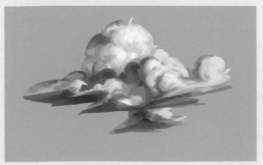

5 最後模糊輪廓，添加細節

當整個雲層的陰影完成後，解除圖層 2 的不透明保護，並且稍微破壞輪廓。如果中途不小心完全破壞輪廓，就會失去立體感，難以描繪陰影，所以最後破壞輪廓時請在雲層添加微微的鋸齒狀線條或模糊輪廓。

模糊輪廓的訣竅為抽取選用相近的顏色使模糊部分的稜線模糊不清。分別在受光線照射的地方選取光亮面的顏色，在陰影的部分選取陰影的顏色，再加以模糊使整體色調自然融合。

如果在所有的輪廓添加模糊效果，會使整體變得模糊不清，所以訣竅就是不要添加在整體輪廓。另外，如果添加模糊效果時太偏離最初決定的輪廓，就會使整個輪廓變形，所以我認為重點在於不要讓輪廓太往外擴張。

同時在這個階段也要開始添加細節。以大概添加的陰影為基礎，選擇稍微暗一點的顏色並且在陰影中添加陰影。

另外，請注意不要描繪得太細，使對比過於強烈。只要在大概決定好的陰影 **4** 對比範圍內添加細節即可。

再者，雖然沒有描繪背景，但預設為藍天而在陰影顏色稍微添加紫色。

這次描繪的雲層類似「夏天的積雨雲」。

我想可用於夏天般晴朗天氣的背景，看起來有種夕陽時分大雨將至的感覺。

漸漸破壞輪廓

↓

模糊輪廓

↓

預設為藍天，在陰影添加紫色

05 樹木的描繪方法

🪶 試著實際描繪樹木

1 利用輪廓描繪樹幹和樹枝的走向

先來描繪樹幹和樹枝。**請有意識地描繪成 S 形的弧狀變化**，可以用無濃淡之分的筆刷或用選取範圍填色描繪，在這個階段請小心不要使輪廓變得模糊。

留意用 S 形弧狀變化描繪樹幹和樹枝

✓ **Point** **不能只用 S 形**

只用 S 形描繪樹幹，輪廓會顯得無力。**請偶爾添加樹節部位或描繪出有彎折的地方。**

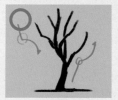

🔖 **Column** **請注意不要讓輪廓完全對稱**

決定樹木輪廓時的關鍵是，請不要將整體描繪成左右對稱的樣子。植物等自然物件並不會完全左右對稱，樹葉和樹幹都會朝著陽光生長。如果輪廓對稱，就會有人造物的感覺。**因此請注意不要將葉片輪廓和樹幹描繪成左右對稱。**

樹幹、樹枝、樹葉請不要畫成左右對稱

2 描繪樹梢

　　樹幹和樹枝輪廓描繪好之後，接著描繪樹梢。這時的關鍵是順著樹幹整體走向描繪樹梢，感覺上就像逆向描繪角色頭髮的樣子，沿著基底樹幹的走向描繪出樹梢。

樹梢順著樹幹走向描繪

逆向描繪頭髮的樣子

3 描繪樹梢上的葉片輪廓

　　學會樹幹和樹枝的描繪後，在樹梢添加樹葉的輪廓。大家可以利用選取範圍填色描繪出樹葉的輪廓，也可以用筆刷描繪，兩者皆可，這時的重點是在每條分枝描繪出幾個塊狀。另外，葉片輪廓不要描繪成太明顯的鋸齒狀，而要稍微偏圓弧狀。相較於樹木整體的輪廓，葉片輪廓非常細微，所以如果輪廓呈鋸齒狀會無法呈現規模比例。**描繪葉片輪廓時，以在樹梢放上奶油的樣子描繪即可。**

樹葉輪廓分成數塊描繪

描繪成在樹梢放上奶油的樣子

4 在樹葉輪廓營造間隙

　　樹葉會覆蓋住樹木輪廓，但是內側卻意外地有很多間隙。因此要在樹木輪廓各處添加一些可看到內側的間隙。

　　只要不是很大的樹木，都請留意這一點，並且在樹木輪廓中描繪出能看到另一側的間隙。

在樹葉輪廓營造間隙

無間隙不自然

5 為樹葉和樹幹添加陰影

　　接著為樹幹和樹葉添加陰影。在描繪這個部分的陰影時，也要留意最初決定的顏色和輪廓走向。

　　描繪樹木時，最陰暗的部分在樹葉包圍住的樹幹。

　　大家或許感到很意外，但是樹根受到地面的反射會變亮，請不要將樹根描繪得過於陰暗。

　　在這個階段還不要畫太多細節，請留意整體的明暗平衡。

加上陰影前

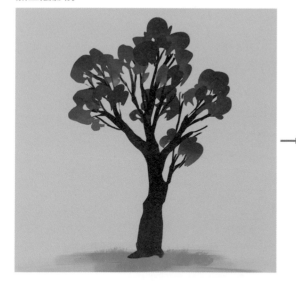

加上陰影後

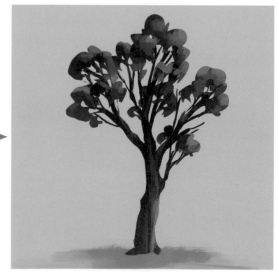

6 細膩描繪細節

　　最後請為不完整的地方添加細節。即便樹葉沒有描繪很多細節，只要輪廓和陰影的顏色正確，就可以表現出樹葉的樣子。另一方面，請細膩描繪樹葉和樹幹的顏色交界、樹葉間隙的陰影以及樹幹凹凸處等地方。

　　描繪樹木時最重要的是輪廓重於細節。輪廓一旦不對，不論內側陰影和細節描繪得多精緻都無法呈現理想的樣子。相反的只要輪廓和顏色的選擇正確，就不需要花時間細細描繪。

　　實際的描繪方法是，先稍微破壞最初描繪的輪廓❶，這裡讓樹葉輪廓稍微變形。使用「自訂筆刷 8」（請參照 P.24、26），抽取底色的樹葉顏色，添加鋸齒狀輪廓。

　　另外，也可以將筆刷 8 設定成橡皮擦。用設定的橡皮擦擦掉不要的部分，描繪出輪廓。

　　接著細膩描繪受光線照射的明亮部分❷。

　　樹木中央的輪廓部分過於陰暗，所以在樹木正中央的葉片添加黃綠色的明亮光線。這時使用「自訂筆刷 6」和「自訂筆刷 7」，描繪出呈現細小葉片的輪廓。

　　如果一片一片細細地描繪葉片，會給人不自然的感覺。添加細微明亮顏色時的重點是，不要刻意畫出一片一片的樹葉，而是用輕輕的筆觸添加光線。

描繪出樹葉的細節

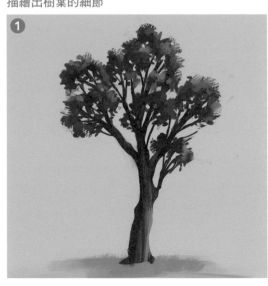

在樹木整體加入光線

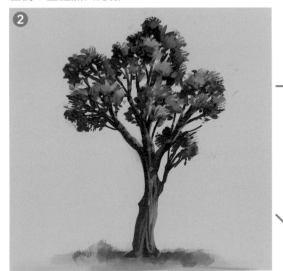

加入這樣淡淡的光線

順著走向在樹幹加上光線

06 花草的描繪方法

試著實際描繪花草

1 描繪基底

先描繪基底❶，以綠色和茶色為主描繪基底，請揮筆描繪成網狀。**因為是基底，所以不要使用彩度高或極度明亮、陰暗的顏色，頂多用中間色描繪基底。**

筆刷交錯揮動，描繪出基底

2 描繪草的輪廓

基底完成後，描繪草的輪廓。**利用基底的明暗差異，營造出前面和內側的輪廓差異❷。**請用抽取選取基底的顏色描繪輪廓，**前面的草請用【套索】工具填色或用濃淡不明顯的筆刷描繪。**如果用過於誇張的鋸齒狀線條描繪草的輪廓，整體會顯得過於複雜，所以只要在畫面中段添加明顯的輪廓即可，請避免描繪在畫面邊緣。

遠景的草用濃淡明顯的筆刷描繪。使用「自訂筆刷2」或「自訂筆刷7」。

為了營造出草在遠處的景深，重疊筆刷描繪。**另外，即便在遠景中，也是前面的草用淡綠色，內側的草用黃色。越往內側越要用筆刷輕輕點畫，以呈現輕柔的樣子。**

描繪出大概的草後，再稍微添加一點細節❸。前面的草同樣使用較硬的筆刷，繼續添加一些草。

內側的草在❷中已經添加大概的濃淡，所以將草的輪廓描繪至不過於顯眼的程度。請使用「自訂筆刷6」或「自訂筆刷7」描繪。

前面用較硬的筆刷，內側用有濃淡之分的筆刷描繪

↓

內側也添加輪廓，營造景深

用「套索」工具描繪草的輪廓，就會呈現俐落稜線

利用前面和內側的顏色差異強調輪廓，就可營造景深

3 勾勒出草落下的陰影和間隙的陰影

接著在草的輪廓添加陰影，這時請留意草間隙的陰影和草落下的陰影並細膩描繪出來。**自然物件的資訊量豐富**，所以這些細節描繪會使繪圖更加漂亮。間隙的陰影是最陰暗的部分，所以請注意地面是否有草的間隙並且仔細描繪。這個階段尚未添加亮部和明亮的顏色，這裡若使用明亮顏色就會使對比過於明顯，看起來會顯髒，所以只使用陰暗顏色描繪細節。

遠景的描繪方法和前一頁❷的遠景相似，這裡也是用筆刷輕輕點畫描繪形狀。

筆刷的選用和前一頁的❷相同。

基底輪廓和陰影在前一頁❸都已大致完成，所以用比前一頁❷稍微小一點的筆刷添加草的輪廓，用柔軟的筆刷添加細節陰影。

這時應該要注意的點是，不要讓內側的草過於醒目，避免使景深消失。

選擇的顏色不要呈現過於強烈的對比，還要用柔軟的筆刷添加陰影。

無陰影的狀態

添加陰影的狀態

落下的陰影　間隙的陰影

利用陰影添加呈現立體感

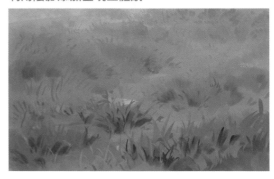

4 只用顏色描繪花朵

　　從這裡開始描繪花朵。像這次描繪看似在遠處的花朵時，就只用花色，也就是只用顏色描繪出花朵的樣子。建議使用白色或紅色等，這些和草的基底色（綠色）截然不同的顏色。

　　請大家留意，這裡細節描繪的重點同樣是，請將花朵稍微分散但不要平均配置，還要留意花的顏色和草的基底色，要呈現明顯的色差。我覺得只要注意花朵顏色的彩度不要太高，並且做出明度差異即可。

　　為了不要讓花朵看似懸浮，重點在於前一個階段就要將基底的綠草輪廓完成至一定程度。

　　只要輪廓成形，將花配置在草上看起來就有花的樣子。

　　描繪花朵細節時不使用【套索】工具等選取範圍的方式，而是使用「自訂筆刷 7」（請參照 P.24、26）描繪。花朵的影子只要在這個階段加入一點比花朵顏色暗的顏色即可，不要在花朵本身和草添加這麼明顯的陰影。

　　請在筆刷的筆壓添加一點濃淡。

將基底的陰暗部分當成陰影描繪花朵

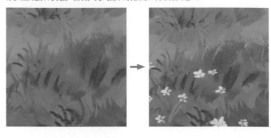

營造出花草間的色差

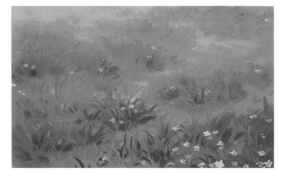

5 添加形狀或顏色不同的花草，豐富資訊量

　　如果只靠想像描繪花草細節，花草的外表將如出一轍。如果看著實際草叢，就會發現有許多種類不同的花草。這裡雖然沒有詳細說明花草種類，但只要混合幾種形狀不同的花草，就可以一下子提升自然物件的資訊量。我覺得即便只稍微改變形狀和顏色，就可以讓外觀有顯著的不同。

一邊觀看整體一邊描繪細節

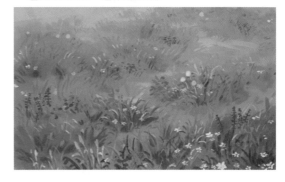

✏️Lesson 植物寫生

為了描繪植物，我建議的練習方法依舊是看著實物寫生。或許植物的資訊量豐富，所以一開始大家很難整理出這些資訊，而無法隨心所欲描繪，令人感到困擾不已。

其中的一個原因是大家未曾觀察身邊的植物，透過寫生就可以重新觀察平日常見的草木。不論實際自己繪圖時，還是描繪植物時，將喚醒寫生時的感覺，並且成了運用的資料。寫生時不要立刻動手描繪，繪圖前請先仔細觸碰、觀察眼前的目標後，再開始描繪。

繪畫就是在平面加入立體物件。在平面中描繪立體物件時，會因為停頓、拍照，使視線稍微維持在一定方向後再描繪。這樣一來，人只專注於單一方向，視角也一直固定不動。

因此利用觸碰表面，即便視線固定也比較容易想像背後的立體樣貌。物件構造等變得容易理解，可以減輕視線固定的缺點。

希望大家可以在這裡添加這些步驟。

請注意描繪前如果不先空下輸入資訊的時間，就變成只是單純地揮動手部。

作者描繪的植物寫生

07 岩石的描繪方法

✒ 試著實際描繪岩石

1 描繪大塊岩石的輪廓

首先決定整體的大致輪廓，一開始用線稿大致描繪草稿①。

和「雲層的描繪方法」相同，之後會再調整輪廓，所以這時不需要描繪得盡善盡美。

描繪草稿時，即便只用外側線條（會成為之後的輪廓）也要留意需明確描繪出岩石的堅硬和形狀。另外，加入凸出部分、角度、凹陷，就會構成岩石的樣子。大家也可以在內側加入線條，但是在外側加上線條，更能一下子提升「真實感」。換句話說，輪廓也會自然形成不錯的形狀，方便作業。如果太困難請將①當成範本。

接著請在①描繪的草稿內側填色，描繪出輪廓②。

這次用於輪廓的基底顏色為③。顏色請想像最終岩石的樣子來挑選，但是像這次我想描繪較明亮的繪圖，配置較明亮的基底會比較容易添加陰影。

這裡的輪廓請使用【套索】工具。

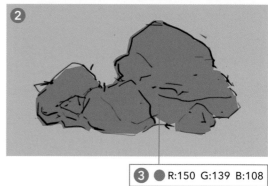

③ ● R:150 G:139 B:108

2 留意塊面切換並且描繪陰影

描繪陰影時請留意岩石塊面之間的切換④，光源配置在中央稍微偏右的位置⑤。塗色的方法是，因為是岩石表面，所以陰影的交界線並非單純的直線，最好稍微呈現鋸齒狀的交界線⑥。

在這個階段先不要添加對比過於明顯的顏色，主要使用的顏色為②中岩石的塗色並且將明度調暗。另外，建議使用可以筆壓添加濃淡的筆刷添加陰影，就可以產生自然分布的陰影色調。這裡使用「自訂筆刷3」（請參照 P.24、26）。

在④已經描繪大致的陰影，所以在岩石間隙和靠近地面的部分添加暗色陰影⑦。陰影中要再添加明顯的陰影，但因為是間隙中的陰影，所以不要大範圍描繪。描繪間隙的陰影時，不要使用模糊筆刷，最好使用「自訂筆刷 3」或「自訂筆刷 5」等稜線分明的筆刷。另外，用【套索】工具選取陰影的形狀，將筆刷貼合內側選取，就會更有稜有角。

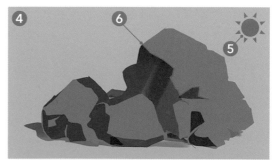

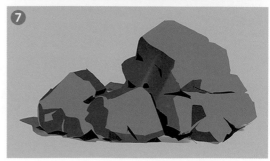

3 在塊面交界添加細微陰影

　　描繪微小細節⑧，請在塊面交界和陰影交界添加岩石的粗糙感和裂痕。顏色以②使用的陰影色為基礎，幾乎同色或稍微暗一些，再使用明亮的顏色，描繪時至少要呈現出比④或⑦還要細膩的樣子。這裡如果使用強烈的明亮色調或陰暗色調，就會破壞一開始設定的明暗平衡，所以請小心注意。

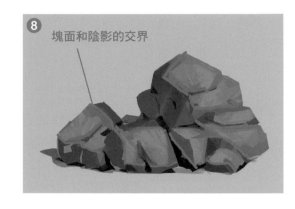

⑧ 塊面和陰影的交界

4 描繪亮部

　　接著添加亮部⑨，亮部的添加方法也會影響物件的質感。像這次的範例為表面粗糙的岩石，就不需要在所有的塊面添加亮部。只要不是像大理石般表面光滑的物件，就不需要添加明顯的亮部。

　　顏色使用⑧的明亮色調並且稍微調整色相，選擇稍微偏橘色的色調。**如果所有明暗色調都用相同色相的顏色，就會使繪畫顯得不夠完整，所以建議稍微調整色相。**筆刷的部分，在較微弱的亮部使用類似筆的筆刷「自訂筆刷 6」，明顯的亮部或較強烈的亮部使用圓筆刷「自訂筆刷 3」。請留意光線方向，沿著受光面揮動筆刷。不要整個塊面，而是重點添加在邊角。

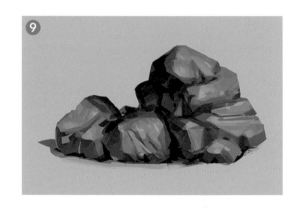

⑨

5 調整整體，添加細節

　　在這裡添加雜訊。開一個新的圖層，用「自訂筆刷 8」、「自訂筆刷 9」，**利用抽取選擇陰影顏色，添加雜訊。**但是，直接添加會使畫面顯髒，所以用橡皮擦擦拭調整，這時使用的橡皮擦請設定為「自訂筆刷 8」。最後修飾時請用覆蓋圖層在受光的明亮面添加橘色調，這時如果添加得過於明顯就會使明暗失衡，所以只要稍微添加在覺得不夠充分的地方即可。

　　另外，若覺得色相範圍單調時，建議在最後以覆蓋或色彩增值稍微添加色相不同的顏色，就能使繪圖更為豐富。

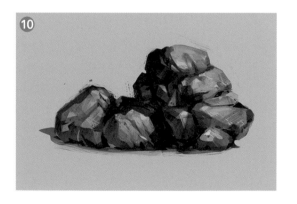

⑩

08 地面的描繪方法

✒ 試著實際描繪地面

1 用色調不一的顏色描繪基底

　　先大致描繪基底的顏色，用較大的筆刷和長筆觸描繪出地面基底的明暗，這時請注意要呈現明度和色相自然不一的樣子。地面會有沙塵落下，所以為了呈現出沙粒堆積的場所，先做出明亮的場所。**重要的是請注意整體不要呈現密度平均的樣子。描繪自然物件時，打造基底顏色的階段至關重要。**如果這裡描繪不佳，後續即便描繪得多細膩，都很難讓繪圖顯得自然。

橘色範圍是沙地部分

2 揮動筆刷時要留意呈蜿蜒狀

　　描繪基底時，重點是留意讓筆刷呈蜿蜒狀揮動。就像在地面描繪蜿蜒的輪廓線，沿著這條線揮動筆刷，就可以營造出景深和自然氛圍。基底的描繪方法類似草的描繪方法。

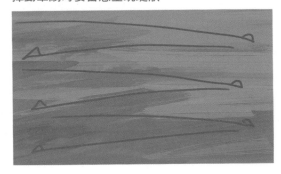

揮動筆刷時要留意呈蜿蜒狀

☑ Point 　 **不要太模糊**

　　和描繪其他主題時相同，描繪地面時也不要過於模糊，請添加上有變化的陰影。地面稍微隆起的部分較亮，凹陷的部分較暗。變暗的陰影部分不要加入明顯的漸層，但是請清楚描繪出明亮部分和陰暗部分的交界。

如果明暗差異的部分過於模糊，就會失去立體感

3 添加地面細節

　　請細膩描繪在地面的小碎石和裂痕，藉此添加細節。重要的是一邊運用最初描繪的基底，一邊描繪。

　　描繪出小碎石和沙粒、裂痕等細節。雖然是不同的物件，但是要有整體感，要有自然融合在同一地面的感覺。只集中一處描繪，該處會有懸浮的感覺。因為在地面，所以風吹時的沙塵、飛舞的沙粒、風化的樣子會呈現大致相同的外觀樣貌。**因此顏色使用同色系彙整成一體的樣子。**

　　之後和其他部分相同，不要過於突顯某一個部分。

　　一般看地面時，應該會看整體來識別這是地面，而非只注意一個部分。

　　我認為描繪時避免只集中在一部分、分散描繪的細節、避免在這個階段將大的物件配置在正中央，如此一來就很容易形成自然融為一體的樣貌。

　　沙粒堆積處、石頭堆疊處，質感會依照堅硬柔軟等場所而有所不同，所以描繪時也請留意這一點，光提醒自己就會讓繪圖有一定程度的改變。或許有人認為即便留意，不知道描繪的方法就無法描繪，但是想像堅硬的東西時，自己的筆觸自然就會變硬。

　　並非想讓筆觸變硬，而只是腦中感覺接觸到堅硬的物件，手部的揮動才隨之改變。

　　因此就算描繪方法不變，想法改變依舊有其意義。

用暗一階的顏色描繪小碎石和裂痕

✓ Point　　**留意地面的重疊**

　　小碎石在上，大石頭在下。小砂石或碎石粒較輕，所以會不斷往上堆疊。下面添加大的石塊和岩石，我想以這樣的方式掌握地面構造，就會比較容易描繪。**有時一邊想像物件構造一邊描繪，繪圖就會變得容易許多。**

試著描繪出小碎石疊在大石頭上的樣子

4 添加亮部等細節

整體氛圍和明暗完成後，就可開始描繪亮部等微小細節。**在大塊石礫和畫面中央等處加上亮部，就能讓畫面更顯完整。**若是沙地，原本的固有色就很明亮，所以還可混入茶色或綠色，營造出顏色的細微變化，增加資訊量。

將「自訂筆刷 8」不透明度調降至 50%左右，在地面添加筆觸。可利用擴大底色或劃過地面稍微添加筆觸。

添加亮部

添加細節

添加沙粒流動的痕跡

添加小碎石和龜裂的資訊

▌Column 間隔小物營造寫實感

只有沙子或石塊很難營造地面的規模比例，所以透過配置小物件，可以讓畫面更寫實。這裡利用加空罐和雜草等物件添加，試著營造地面的真實感。

Q 「請問使用的是平板還是繪圖板？平板是否為 iPad？」

A 我在描繪概念藝術或背景時會在平板描繪。描繪動畫原畫等線稿時會使用 iPad。雖然我有 13 吋和 22 吋的平板，但是都沒有使用。對我來說，我認為繪圖板是可以讓描繪的手和眼睛分離的唯一畫材，所以我覺得最容易描繪出形象。

但是如果一定要描繪細膩的線稿時，我就會在 iPadPro 描繪。我認為使用的畫材很重要，所以試過很多種類。我覺得最近家電量販店等有提供試畫的服務很好，可以嘗試各種產品。

09

Making

遼闊天空下的草原

Grasslands sky is spread

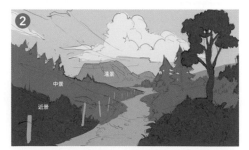

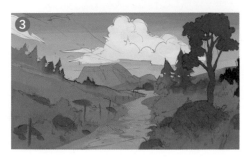

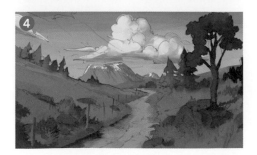

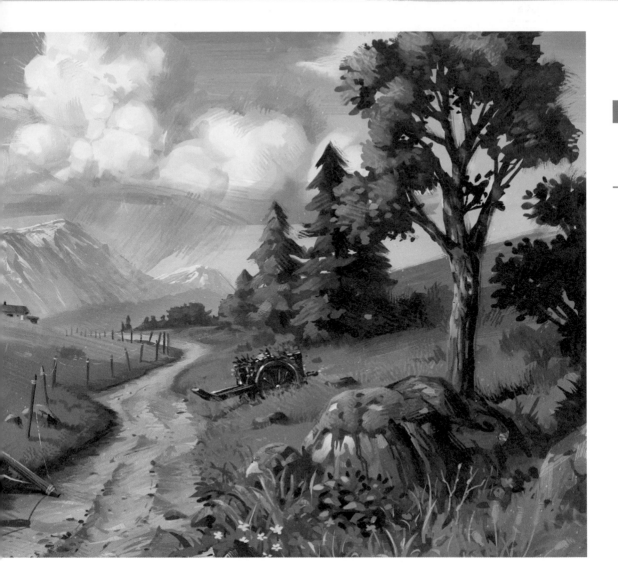



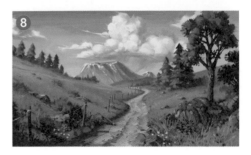

09 創作範例「遼闊天空下的草原」

1 描繪草稿確認整體構圖

描繪草稿時，留意大致的輪廓圖塊比專注細節部分更為重要。在還不習慣的時候不要立刻開始描繪，先試著在畫面放置圓形等簡單的形狀，確認構圖。

先描繪大致輪廓

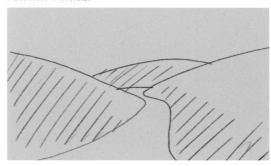

✓ Point 試著重疊線條

不擅長描繪草稿的人，有時也不擅長構思輪廓。不要一下就決定形狀，請先試著重複線條描繪，透過逐漸形成的形狀構思輪廓。

完成大致的構圖後，一邊留意往內側的動線，一邊配置必要的物件，大家也可以事先條列出必要的主題。另外，因為背景會描繪大量的主題，如果想在草稿的階段描繪細節，就會耗費很多時間。請著重整體的構圖，大致描繪成形。草稿太擁擠時，稍微修改最初想像的大概輪廓圖塊，就比較容易保持平衡。

留意往內側的動線，配置樹木等物件

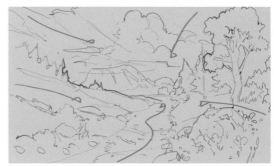

▌ Column 留意天空和地面的交界輪廓

描繪戶外時，若留意到天空和地面的輪廓差異，描繪時就很輕鬆。不但可避免過於注重細節部分，還可用天空的輪廓分辨出畫面資訊量較少的部分，所以以構圖不但變得容易，還可讓人將視線集中在想呈現的部分（地面輪廓）。

雖然大家常說要一邊觀看整個畫面，一邊描繪，但是描繪資訊量較多的背景時，盡量以大片輪廓圖塊來觀看也很重要。

以天空和地面區分輪廓構思，就很容易看清整體

2 用灰色確立輪廓

已大概決定了整張繪圖的要素,所以用灰色從草稿輪廓決定出正式的輪廓。

請以前面暗、後面亮的方式塗上灰色,這時已可大致確認繪圖整體的構圖和氛圍。

只用灰色塗色就可以確認整體平衡

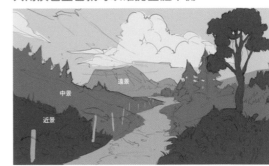

> **✓ Point 確認是否有不自然**
>
> 這裡若發現形狀不自然的部分、配置偏離的部分或空間不自然時,請回頭修正草稿線稿。**與其塗色後才修正,在這個階段可更快修正好。**

3 用底塗決定整體配色

接下來要開始塗色,在草稿描繪的輪廓內側,配置每個主題的固有色。

決定配色時,先決定畫面占比較大的顏色後,再配合這個顏色挑選其他顏色就會比較輕鬆。描繪這類繪圖時,會先決定天空的顏色、草的綠色。在戶外的繪圖中先決定天空的顏色就很容易營造氛圍。

建議使用有濃淡之分的筆刷,例如:「自訂筆刷3」或「自訂筆刷 7」(請參照 P.24、26)。

決定好整體配色的狀態

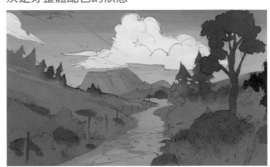

4 添加大致的陰影

在固有色大致底定的部分粗略添加上陰影,並且留意太陽的方向,在物件輪廓內側描繪陰影。**添加陰影時的重點是,用不透明保護等固定輪廓,並且描繪出陰影的交界線。**輪廓形狀有助於陰影的描繪。描繪陰影前,我覺得可以先在光亮面和陰影面的交界線添加輔助線。**另外,還有一個訣竅是在陰影中做出模糊和確定的兩個部分。**揮動筆刷時力道不要太大,以輪廓線完成的線稿在這時都要完全隱藏。如果已經學會描繪整體的顏色、輪廓和大致的陰影,可以不需要線稿。

在底塗添加大致陰影的狀態

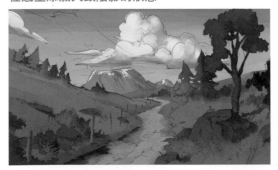

留意繪圖的交界描繪陰影

5 先描繪容易受到注視的點

　　完成大致的配色後，先從容易受到注視的地方慢慢描繪出細節。一般畫面中央是最容易受到注視的地方，另外，若像這幅畫一樣將視線往內側誘導時，視線也會集中在遠處的主題。這幅繪圖中須留意的注視點為遠處的雲、山、左側中景的山丘、前面的岩石和草等。**畫面中大概在 3 處描繪容易受到注視的點，就會是一幅畫面協調的繪圖。**

　　幾乎所有的形狀和陰影都使用「自訂筆刷 3」、「自訂筆刷 6」等描繪。為樹木和雲層添加漸層時，使用「自訂筆刷 2」、「自訂筆刷 7」。在草叢和岩石用「自訂筆刷 8」添加雜訊。

留意容易受到注視的點

從輪廓尋找陰影的部分

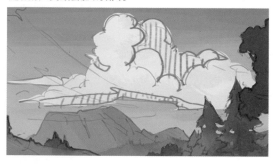

添加陰影並且描繪成形

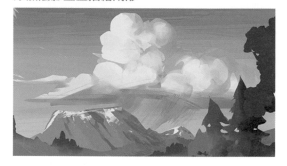

6 描繪前面的草叢細節

　　接著在前面的草叢也稍微添加一點資訊，先在草叢間隙添加陰影。**在資訊量如背景般豐富的繪圖中，如果不是只針對局部描繪細節，而是將局部稍加描繪後再改描繪其他地方，就可以在描繪的過程中掌握到整個畫面。**添加好當成基底的陰影後，用受光面的顏色描繪出草的細節形狀，描繪時請區別出最初陰影和前面草叢輪廓的差異。一開始畫好的草叢固有色和陰影顏色的交界線，要再稍微描繪的精細一些。**顏色不需要太多，而是用兩種顏色構思光影描繪，就可以很容易描繪出形狀。**

　　整體形狀完成後，稍微添加茶色和黃綠色等顏色，提升草叢的資訊量。這裡要留意前面和內側的顏色差異，綠色太過明亮，草的顏色看起來就會不自然，所以請注意不要把明度調太高。

試著配置顏色確認是否有不自然

在陰影添加草

描繪細節

7 確認整體氛圍

　　暫且描繪好整體氛圍。在描繪細節前，請在這個階段先確認一次整體的繪圖。試著想像一下，接下來持續描繪細節之後，是否會成為理想中的繪圖。**基本上細節描繪著重在依照草稿加深輪廓和顏色（固有色、光亮色、陰影色）的關係，所以不會改變整體大致的氛圍。**

　　畫面整體氛圍的關鍵為最初決定的輪廓和顏色，所以在這個階段就請先掌控好畫面的氛圍。

描繪細節前先確認整體的協調

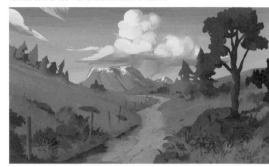

8 添加細微陰影並且慢慢追加細節

　　終於來到細節描繪。雖然添加細節不會改變整體氛圍，但是背景的繪圖最好有一定的資訊量，才能變成一幅漂亮的繪圖。請一邊留意之前介紹的注視點，一邊描繪細節。基本上利用最初描繪的明暗平衡，並且添加暗一階的細微陰影即可，這邊同樣請留意不要將陰影的顏色畫得太暗。為了在岩石添加資訊量，加上青苔，利用這些顏色變化可以營造出真實感。描繪岩石等堅硬的質感時，使用的筆刷不要用噴筆般柔和的類型，請使用明暗不明顯的堅硬筆刷。

描繪細節前的狀態❶到描繪前面的岩石❷，描繪樹木❸，再進一步描繪細節❹

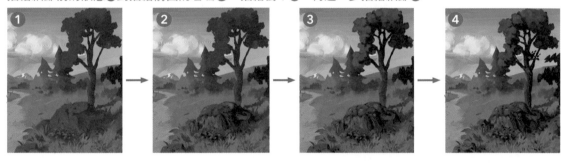

　　描繪細節時，先從前面的物件開始描繪，比較容易做出當成細節和資訊量基準的部分。整個畫面都描繪得很精緻不但相當耗費時間，也會導致作業混亂。以這次的繪圖為例，將右側前面的岩石和草叢當作細節基準，其他物件配合這裡描繪即可。

　　具體來說，包括「遠處物件不需細膩描繪」、「想強調的部分細膩描繪」、「對比明顯的部分容易吸引視線，所以要特別留意描繪」等。

先描繪前面的物件和眼睛注視的地方

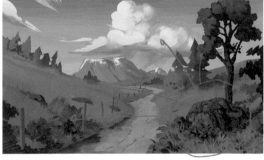

2

實踐篇

遼闊天空下的草原

9 描繪雲層的細節

下一步描繪遠景的細節。因為整體的顏色和氛圍已定，所以在不破壞這個部分的前提下，稍微加大明暗色調，作出細微的顏色變化。

稍微模糊在最初階段輪廓分明的部分。**模糊時比起用指尖工具模糊，用筆刷或橡皮擦添加筆觸模糊，更能在保有清晰輪廓的同時描繪出細節。**

我認為即便輪廓像雲層般柔和的主題，最好還是先做出明確的輪廓後，再添加模糊效果才不會不知如何描繪。

請一邊抽取陰影交界的顏色，一邊描繪細微陰影和凹凸起伏的細節。為了維持雲層白色的樣子，訣竅是不要在陰影使用太暗的顏色。

一邊破壞輪廓一邊添加資訊

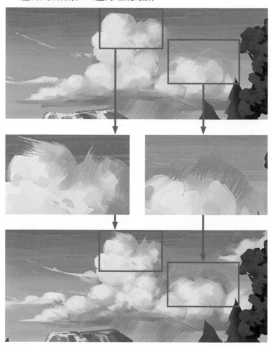

10 描繪遠景樹木的細節

草稿的遠景樹木也要添加一些細節。只要輪廓和顏色沒有錯，維持細節描繪前的狀態也可以，但是這次為了讓形狀更清晰，添加了陰影。這裡也利用最初描繪的顏色，利用細微的明暗和色相差異添加細節，訣竅是找出沒有受到光照的間隙空間並且添加陰影。

調整樹木的輪廓形狀，並且細膩描繪出由枝葉形成陰影的部分。

描繪細節前的狀態　　　　在樹木添加陰影

11 加深輪廓交界的細膩度，添加資訊

即使不在輪廓內側描繪細微的凹凸陰影，只要將輪廓稍微畫得複雜一些就可以一口氣提升資訊量。尤其遠景的主題，如果細節陰影描繪過於明顯，反而無法營造景深，所以呈現明顯的輪廓比精緻描繪更為重要。

尤其樹木等植物很容易添加細微輪廓，所以是容易增加資訊量的主題。一開始就描繪出複雜的輪廓會使繪圖失衡，描繪到一定的細節程度後，再將簡單的輪廓描繪得更加細膩複雜。

加強輪廓的細膩度，就可以提升繪圖的資訊量

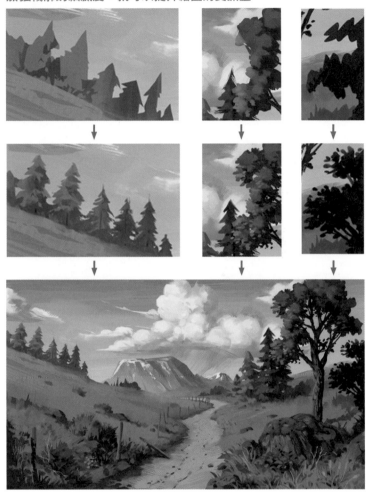

<div style="text-align:right">

</div>

12 添加花草，提升資訊量

請添加種類不同的花草，做出細微的顏色變化。在底塗階段決定了整體大概的色調，但如果只是單純在底塗顏色描繪陰影細節，顏色變化太少，容易讓人覺得資訊量不足。

尤其一旦到了描繪細節的階段，很容易埋頭描繪細微凹凸的陰影，會忘記添加或改變固有色。**描繪到一定程度，若感覺到有所欠缺時，請試著添加不同固有色的主題。**只要是自然物件，增加花草種類就會有很好的效果。

在單調的部分添加花草

確認細節描繪是否完整

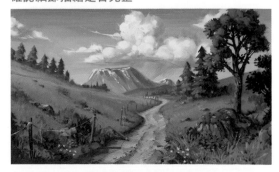

🔟 一邊為整體添加細節，一邊調整顏色即完成

　　調整畫面整體的顏色，並且在不足的地方添加細節或添加物件。以我個人來說，有時在描繪細節的階段會描繪太細，反而會破壞最初前面和內側的明暗關係，而使景深消失。在這幅繪圖中，山的部分有點描繪得太細膩，所以稍微添加了霧化效果（P.113），降低資訊量。

　　最後用圖層模式的覆蓋稍微提升受光面的明度和彩度，並且追加亮部後即完成。

完成插畫

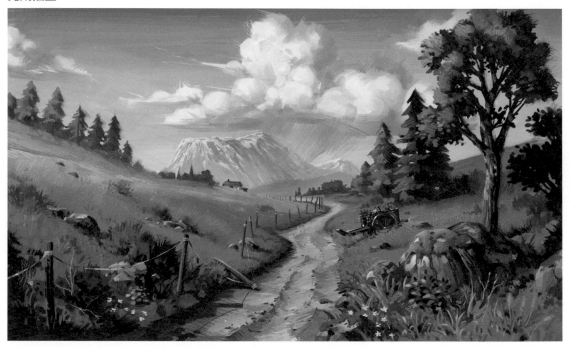

第3章

仰望森林的滿天星空

難易度　★★★☆☆

本章的學習內容

· 描繪夜空時的重點
· 描繪星星時的重點
· 描繪夜晚雲層時的重點
· 湖水的描繪方法
· 森林的描繪方法
· 創作範例「仰望森林的滿天星空」

作者概要說明

本篇將介紹夜景的描繪方法，以及稍微複雜的森林等自然物件的描繪方法。夜間的場景很容易營造出陰暗部分和明亮部分的差異，所以我想即便是初學者也可輕易描繪出一幅漂亮的繪圖。請大家描繪時，除了留意單一物件的描繪，也要注意畫面整體的氛圍營造，兩者都須兼顧。

01 描繪夜空時的重點

即使夜空也比地面明亮

　　描繪夜空時和描繪藍天時相同，都要注意將天空畫得比地面亮。描繪夜空失敗的案例之一就是過於強調「夜晚等同黑暗」，而使天空變得太過黑暗。住在都市的人大多以為天空是黑暗的，**但事實上即便是夜晚，天空都會比地面明亮。**在「描繪天空時的重點」（P.62）也曾說明，地面上的光都來自於天空，所以基本上天空不會比地面暗。但是在都市有非常多燈光照明，在這些燈光的對比下，會讓人以為天空看起來比較暗，但是基本上描繪時要以天空比地面明亮的概念來決定顏色，這一點相當重要。我想當大家來到夜晚街燈較少的地方，試著比較天空和地面的顏色就可以清楚理解。

天空比地面明亮

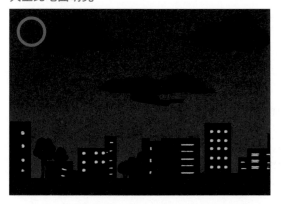

天空比地面黑暗

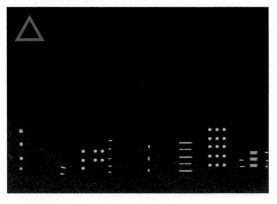

先描繪白天的狀況再轉換成夜晚

　　描繪夜晚場景的背景時，很難在一開始就用夜晚的色調描繪物件。**因此這裡介紹的方法是，利用調整圖層將白天變成夜晚。**

　　首先描繪以白天或陰天狀態為基本的物件，接著利用 Photoshop 的調整圖層選取上色，將整體轉為暗紫色。利用改變調整圖層的不透明度，可以調整暗度，之後只要用調整圖層的遮色片減去希望光線落入的地方，就可以表現光線。接著用覆蓋或加亮等描繪明亮部分光線，就可以將白天狀態的主題轉為夜晚的狀態。如果是無法使用調整圖層的軟體，也可以用另一種方法，就是先將圖層模式設定為色彩增值，將整體調成暗色，之後在表面用橡皮擦擦掉明亮的部分。**使用這個方法的優點在於，可以最初明亮的狀態決定顏色，因此能夠不受暗色的影響並且描繪出形狀和資訊。**

先描繪白天（陰天）的狀態

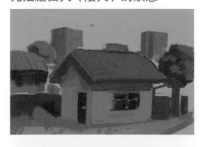

用上色變暗後再加入光線

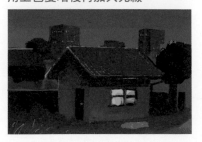

添加了色相和彩度調整圖層的狀態

色相和彩度的設定範例（選取上色）

利用輪廓光勾勒形狀

在夜晚狀態描繪物件時，物件會變得很暗，所以會無法分辨物件的形狀輪廓，這時一般最常使用的就是「輪廓光」。

輪廓光是一種添加光線的打光手法，利用從主題的後面或旁邊添加光照以突顯主題的輪廓。大家可以想成單純在靠近輪廓的地方添加白色突顯輪廓的樣子。

電影等浪漫場景經常使用這樣的輪廓光。簡單就可以讓繪圖變得漂亮、使輪廓變得清晰，所以我也很常使用。要注意的是如果輪廓光添加過度，畫面會變得閃爍而顯得複雜。我覺得使用輪廓光時，最好有意識地控制在想呈現的重點，就會有很好的效果。

添加輪廓光的方法取決於背景反映出的顏色。右下圖將月光設定為藍白色，而加入偏水藍色、RGB值為 R：155、G：249、B：253 的顏色。如果是月光，請用黃色系的顏色添加輪廓光，如果是街燈則配合街燈的光色添加輪廓光。

這裡並未描繪細節，但是描繪成圖時請不要依賴輪廓光描繪形狀，而要細細描繪物件輪廓的內側資訊，再輔助添加輪廓光。如果過於依賴輪廓光，很可能會忽略了內側資訊的細節描繪，這點還請大家要小心。

用暗色描繪輪廓

沿著樹木輪廓呈現受光線照射的樣子

● R:155 G:249 B:253

02 描繪星星時的重點

✒ 讓密度、亮度和顏色有差異變化

　　描繪星星時的重點在於，密度和分布要分散不均，亮度要明暗不一，使亮度和大小等各方面呈現些微的變化。描繪星星的失敗案例通常是，用筆刷等方式添加過量的細小星星，使畫面顯得雜亂，而呈現出與真實景色相左的樣子。星星在遙遠的天空彼端，所以在畫面中通常不明顯。**不要畫得過於明顯或太細微，我想這樣才會更接近真實的景象。**這些建議的前提是，在繪圖中星星的前面有主角或建築，也就是星星本身並非主角。

星星大小和密度不一較自然

星星大小和密度相同並不自然

星星筆刷「自訂筆刷 12」的使用方法

　　筆刷因種類而有所不同，但基本上只會畫出相同的形狀。這次以「自訂筆刷 12」（請參照 P.24、26）為範例。

　　因此**描繪的重點在於要稍微改變筆刷的尺寸。**如果用尺寸相同的筆刷描繪，即便非常分散，不斷重複相同的形狀依舊給人不自然的感覺。因此**重點是先描繪出又小又淡的星星，再改用大尺寸的筆刷，一邊調高或調低不透明度，描繪出隨意分散的樣子。**

　　即便如此，仍可能呈現過密和過多的樣子，所以**另一個重點是將噴筆，例如「自訂筆刷 2」設定為橡皮擦，營造出空隙。**

「自訂筆刷 12」的形狀

利用「自訂筆刷 12」描繪星空

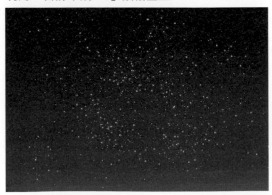

使用星星的照片

描繪星星時也可以使用照片補充資訊，寫實作品的背景有時使用照片會呈現較理想的樣子。作業方法為先從自由素材下載星星的照片，把照片重疊在想添加星星的部分上，然後將照片圖層的圖層模式設定為網屏，就可輕鬆添加星星。建議使用沒有拍進多餘物件的星星照片。

星星的照片等背景為暗色時，如果將圖層模式設定為網屏並重疊照片，就只有明亮的部分會反映在基底的資訊。使用這類照片素材時，我會利用 Pixabay 網站，這裡集結了高品質的自由素材，非常有利於作業。若是材質類的素材，textures.com 也很好用，不過使用時請仔細確認著作權後再使用。

這次使用的星星照片

當成基底的插畫

利用照片添加星空的繪圖

自由素材網站「Pixabay」

自由素材網站「textures.com」

03 描繪夜晚雲層時的重點

雲層要描繪得比天空暗

　　這裡將解說夜空雲層的描繪方法。**夜晚的雲層會比天空還要暗**，因為白天的雲呈現白色的樣子，所以有人描繪夜晚的雲層時也會將雲層描繪得太白，這點還請注意。

　　只要月光沒有照射到雲層，夜晚的雲層不會是白色，所以基本上請想成天空的光線被雲層遮覆。為了將雲層畫得比天空暗，請盡量將雲層畫成暗色調，才會接近真實景色。

夜晚雲層比天空暗

弱化夜空整體的對比

　　另外還要注意的是弱化雲層和天空的對比。

　　這也可說是描繪夜景時的通則。我們在繪圖時對於每個物件的顏色都有既定的印象，例如蘋果為紅色，天空為藍色，對顏色有既定的概念。

　　描繪夜晚時，這些概念反倒成為一種干擾，會產生物件顏色過於突出的問題。基於同樣的原因，除了對比，也要弱化明度和彩度。

對比太強烈會像天亮

描繪時要留意來自月光的光源

　　描繪有月亮的夜空時，月亮成了光源。**月光不若太陽光強烈**，所以夜晚的雲層不像白天的雲層會變成純白的顏色。請小心不要畫得過於明亮。另外，請將整體營造成天空的藍色調或紫色調，不要讓受到光線照射的部分變成黃色。**另外，雲層的上側會受到光線照射。**

打亮月光周圍的雲層輪廓

雲層下側邊緣有光線照射，就成了天亮的樣子

依照雲受光線照射的角度和強弱，可以表現出時段和狀態。雲層上側受到微光照射時，可以呈現月光，下側受到強光照射時，就成了天亮的狀態。

天亮時也要在天空的遠景處描繪出明亮的樣子。因為光線是來自太陽，所以會接收到比月光更強烈的光線，雲層的對比會變得相當明顯。在天亮的場景即便天空本身的對比變得明顯也不會有問題，就連電影也會將天亮運用在劇情高潮的片段，就是希望營造出對比強烈的畫面。

雲層下側邊緣有光線照射，就成了天亮的樣子

Q 「繪圖很慢，請問有甚麼好方法可以提升繪圖速度？」

A 我認為繪圖很慢的原因是無法呈現出描繪的物件。不了解描繪的物件結構，自己心中沒有清晰的樣貌，內心充滿疑惑地描繪，所以才會花費很多時間。當然這樣的描繪方法是提升品質所需的過程，並不完全是不好的作法。不過就是會比較耗費時間。我認為除了「無法畫好」，「不會畫、無法下筆」也是相同的原因。先不論繪圖是否可以畫得好，但是只要清楚構思出描繪的物件，就可以快速下筆描繪。想快速繪圖時，為了了解描繪的物件，建議要花時間調查資料和構思。

04 湖水的描繪方法

✒ 試著實際描繪湖水

1 描繪湖邊周圍環境

　　描繪湖水本身之前,重要的是先仔細描繪周圍環境。這一點也適用於描繪非湖水的水面和任何會反射的物件。如果沒有仔細描繪周遭環境,就無法表現出湖水倒影。這裡描繪了山和樹木等景色,若描繪的是晚上的時段可以描繪月亮。

　　深茶色的部分是湖水的底色,描繪成湖底,色調較暗是因為碰到水而變色。雖說這是湖底,但或許稱為基底較為正確,這個部分當成在描繪湖水的輪廓線。

　　這裡全部都使用「自訂筆刷 6」(請參照 P.24、26)描繪,請注意不要選擇彩度過低的顏色。因為是在大自然中的湖水,會呈現偏黃綠色的綠色。湖水的部分為茶色。為了表現位在遠處的山,使用藍色系的色相,再用藍綠色提升明度。

　　描繪山的筆刷揮動方法是沿著山的斜面描繪,水平的部分沿著表面水平揮動。就像在「塗色時的重點」(P.28)的說明,重點在於運筆時腦中要有意識地立體描繪。

描繪湖水和周圍的基底

描繪湖水周圍物件的細節

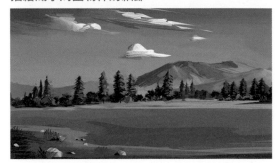

2 描繪湖水的外圍輪廓

　　以填色描繪湖水的外圍輪廓。為了營造景深,將湖水的輪廓變成上下扁平的輪廓。如果是俯瞰的構圖,不太能夠表現出景深。這點會在「尋找景深的方法」(請參照 P.146)詳細說明,這裡也要避免左右對稱的構圖。

俯瞰湖水的構圖很難營造景深

以填色描繪湖水的形狀

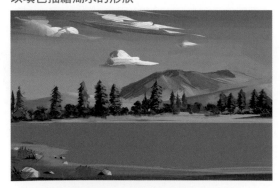

3 複製圖層，表現水面倒影

接著在湖水表面描繪出周圍環境的倒影。

將畫有周圍環境的圖層上下反轉貼上，就可以模擬重現出水面倒影。

複製圖層上畫有周圍環境的一部分並且上下反轉，再將整體往下移動，以呈現樹木和山倒影在湖水表面的樣子。移動好後，請剪裁黏貼在湖水圖層，重疊圖層時可稍微降低不透明度至陰暗狀態後重疊。

透過複製重現倒影，就可以縮短描繪的時間。如果像這次視線水平大概等同人的視線，湖水呈現完全水平的狀態，水面倒影的角度就會趨近水平線，所以即便機械式地將周圍環境上下反轉、複製貼上，也不會覺得繪圖不自然。

但是湖水的倒影會發生在相對於反射面和視角的位置，所以嚴格來說將圖層機械式地上下翻轉描繪，其實不符合水面倒影的呈現。

複製湖水周圍的圖層再上下反轉

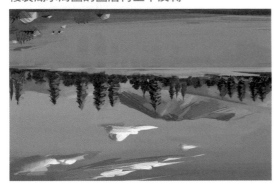

剪裁至湖水外形的圖層

4 完成

剪裁至湖水後，在湖底添加亮部。接著用剪裁添加倒影時，稍微調整不透明度。這幾乎只是反轉加上添加，所以中間沒有太多作業。湖水整體都用填色會顯得不自然，所以稍加調整，例如用「自訂筆刷 2」的噴筆，描繪出淡淡的部分。

湖水是繪圖時相當方便好用的主題，這是因為利用湖水倒影就可以輕鬆提升繪圖品質。如果習慣描繪湖水、水，將有利於自然景色的描繪。

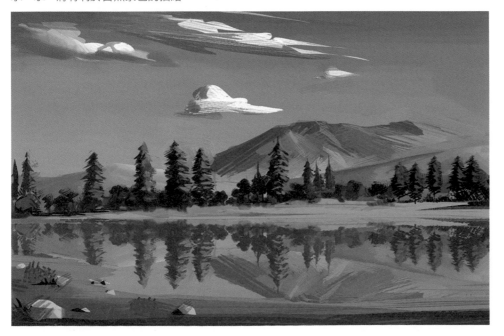

05 森林的描繪方法

✒ 試著實際描繪森林

1 用明亮色描繪遠景的輪廓

　　首先用【填色】工具將最下層的圖層塗滿水藍色，這是因為接下來描繪的森林在藍天之下。**因為空氣透視法，藍色越往內側越深，所以將基底描繪成水藍色更容易營造出景深。**

　　森林是由樹木集結而成，所以基本上可以想成描繪樹木的方法變得有點複雜。

　　接著用輪廓分別描繪出近景、中景、遠景，這時也要分成各個圖層。

　　先描繪遠景的輪廓。先描繪遠景的原因是，容易呈現重疊的輪廓。遠景的森林要描繪得最簡略、最明亮。遠景的資訊量比較不顯眼，比起一般描繪樹木時，這時的對比明顯較弱，之後調整才會比較輕鬆。這個階段先不用添加太明顯的陰影，只要留意固有色描繪即可。

　　實際的描繪方法是，因為是遠景，所以用「自訂筆刷 6」（請參照 P.24、26），放鬆力道，輕輕揮動筆刷，淡淡畫出輪廓即可。

　　基本上風景會隨著遠景呈現帶藍色系和綠色系的色調，近景則是黃綠色的色調。

　　地面使用的顏色 RGB 值大約為 R：111、G：146、B：79。遠景樹木使用的顏色 RGB 值為 R：0、G：108、B：73 的藍綠色調，明度介於中間。即便在遠景，前面的樹木也要稍微加入一點深綠色。

留意森林的大致輪廓

遠景還不要畫太暗

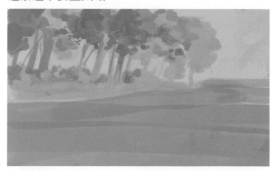

各圖層的狀態

2 描繪中景時要有意識地營造出不同於內側輪廓的色差

　　用幾乎和前面相同的要領描繪中景輪廓。這時，**請刻意描繪不同於遠景的顏色差異。**另外，因為比起遠景，枝葉較靠近前面，所以輪廓會稍微複雜一些。

　　筆刷請使用「自訂筆刷 6」。

要留意做出前面和內側顏色的差異

描繪風景時，遠的物件畫得較亮、前面的物件畫得較暗，就可以呈現清晰的畫面。**第一個重點位在中景，所以請在中景做出想呈現的點。若要配置角色等的位置，可以在中景添加角色的輪廓。**

右圖中景的細節描繪中，沒有添加藍色，而是添加了一般的顏色。樹幹受光線照射的部分，添加了 RGB 值大約為 R：172、G：141、B：98 的顏色。草叢使用偏黃色的綠色，RGB 值大約為 R：64、G：93、B：43 的顏色，並且用「自訂筆刷 7」描繪。

3 描繪近景時不要出現連續相同的形狀

接著用暗色輪廓描繪近景。這裡前面近景的森林輪廓和內側遠景的森林輪廓，兩者的色差程度要視當時情況描繪。這次想呈現相當明顯的色差，而大幅調暗了近景的輪廓。

在這個階段，還沒有描繪樹影和細節色差，只稍微描繪出一點濃淡差異和添加固有色。

這時最重要的是先決定好整體輪廓的顏色。**雖然大家比較容易注意到細節陰影的資訊和亮部，但是比起這些，該如何重疊整體輪廓、要塗上甚麼顏色更會影響繪圖的呈現。**

用「自訂筆刷 6」描繪近景的輪廓（右上圖）。**這是最希望讓大家觀看的中景，所以近景主要呈現出輪廓並保留淡淡的色調。**顏色不要加入太多藍色，RGB 值為 R：32、G：22、B：23。中景和近景的基底都完成後，再描繪細節但是不要破壞這些基底（右下圖），中景的樹幹部分請適度加入陰影。另外，中景的草叢也要添加光線。活用原本的明暗，以「自訂筆刷 7」等慢慢添加隱約可見的葉片筆觸。

近景在茶色單色的地方添加綠色，顏色的 RGB 值大約為 R：89、G：120、B：44。在草叢添加不過於明亮的顏色，這樣會弱化近景的陰暗輪廓。另外，用填色添加茂密枝葉的輪廓。

遠景幾乎沒有描繪細節。如果遠景描繪過多細節會失去景深，所以只要適時添加陰影色、黃色，藉此營造出剪影的感覺即可。遠景樹幹之間的光線大概用 RGB 值為 R：208、G：235、B：165 的顏色描繪。

中景用稍微亮一點的顏色勾勒出形狀

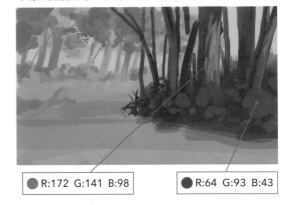

● R:172 G:141 B:98　　● R:64 G:93 B:43

前面和內側的色差要有明顯的分別

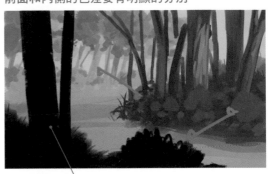

● R:32 G:22 B:23

描繪細節時不要破壞前面到內側的明暗差異

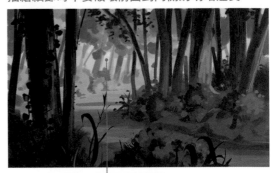

● R:208 G:235 B:165

4 將森林深處整個調暗

因為整體輪廓已經完成,所以接下來要描繪細節。**這裡最重要的就是描繪出森林的陰暗。樹葉為了有效率地吸收陽光,所以覆蓋在樹木輪廓的樹葉並不會相互重疊。因此,陽光不太能夠照射到樹林生長茂密的森林。**為了在之後描繪出陽光穿透林間的資訊細節,請大家先在這個階段描繪陰影。如果分別將遠景、中景、近景的圖層設定為不透明保護,就很容易描繪出陰影。

在樹木描繪的解說時也曾說明,地面的反射會照射在樹幹,所以接近地面的地方要稍微明亮一些,才能顯得更真實。

用「自訂筆刷 8」描繪近景陰影中最暗的陰影。另外,為了表現樹幹,用「自訂筆刷 8」在左側添加暗色調的資訊。中景上部的樹葉用選取範圍的套索工具選取葉片的形狀並且填色,填色的陰影比近景的暗色稍微明亮,請不要畫得太黑。

確實描繪出幽暗陰影

森林會形成很多陰影

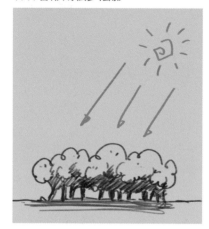

📖 Column　描繪遠處的森林就像描繪雲層

描繪森林時不同於描繪一棵棵的樹木,是描繪塊狀的樹木和樹葉,或許大家會很煩惱無法描繪好塊狀樹葉,這時描繪其他自然物件時的概念就可以當成參考。具體來說,從遠處眺望森林時,就會像雲層的描繪方法。固有色和對比呈現微妙的變化,但是森林整體的輪廓和陰影的畫法,建議可以用如同描繪雲層時的感覺描繪。

雲層的大致輪廓

改成綠色看起來就像森林

5 描繪穿過樹林間隙的陽光

在描繪好森林整體陰影的階段，開始描繪陽光照進林中間隙的陽光細節。

描繪陽光穿過樹葉落在樹幹和地面時，實際上描繪的陽光，會在看不見樹葉的畫面中穿過看不見的樹葉間隙。

像這次的構圖中，視線集中在中景～遠景，所以是從中景的樹幹開始描繪間隙陽光的細節。這時圖層模式可使用覆蓋，但是覆蓋很容易受到底色的影響，所以我認為最好使用一般的筆刷或一般的圖層模式描繪細節。

描繪細節時請不要破壞了最初完成的近景、中景、遠景的明暗平衡。

實際的描繪方法，從❷開始說明。❶是尚未添加間隙陽光的狀態。

要在形狀複雜的地方描繪間隙陽光相當困難，所以請從樹幹和地面等簡單的平面部分開始描繪。不是用一種顏色填色描繪，而是要用帶有濃淡的筆刷描繪才容易顯得漂亮。

為了後續依舊可以調整顏色，先描繪成暗色。即便是間隙陽光最明亮的部分，RGB 值也大約為 R：229、G：215、B：173。因為是以後續添加間隙陽光的畫法為前提，所以現在用大概的顏色描繪。

將「自訂筆刷 8」設定為橡皮擦，擦除一部分。

至此為❷的描繪方法，接著說明❸的描繪方法。

因為要在中景添加間隙陽光，所以用相同的明暗在地面和近景的森林添加光線。使用「自訂筆刷 7」或「自訂筆刷 6」，輕輕描繪出光線。先在中央通道添加光線，並且參考在❷描繪間隙陽光的明暗，在近景左側添加光線。這時的顏色和❷的 RGB 值（大約為 R：229、G：215、B：173）一樣，不是太明亮的顏色。整體顏色都設定成一定的暗色調，所以即便沒有添加偏黃的色調，都顯得很漂亮。

陽光間隙添加在形狀容易描繪的地方。地面的小碎石部分或岩石粗糙的表面，請順著立體紋路添加。重點是盡量用較少的步驟，一邊留意形狀一邊添加。樹幹或茂密處即便陽光照入時，也要留意用較短的筆觸慢慢用筆刷描繪葉片。在樹幹添加光線時則建議用長線條描繪。

陰影基底完成的狀態

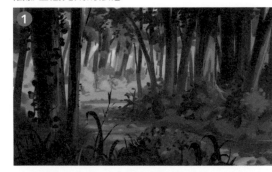

以容易受人注視的中景為主開始描繪

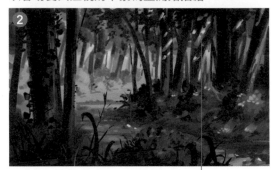

● R:229 G:215 B:173

完成

06

Making

仰望森林的滿天星空

Forest looking up at the starry sky

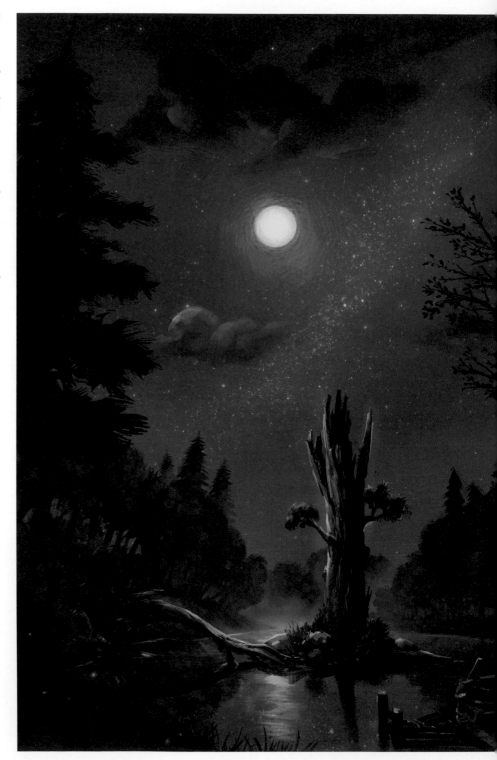

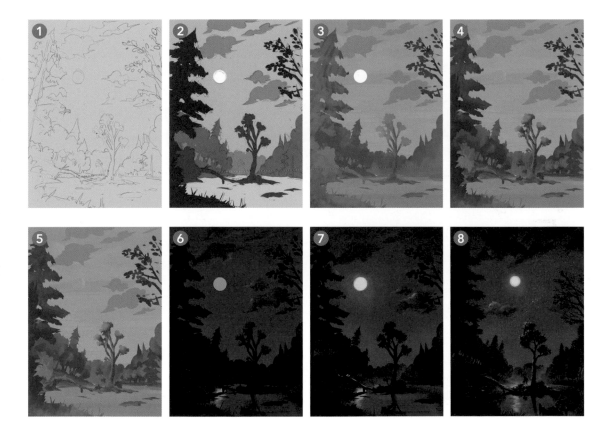

06 創作範例「仰望森林的滿天星空」

1 描繪草稿線稿

　　首先用線稿描繪輪廓線，並且構思整體構圖。思考構圖時的重點是，想呈現甚麼樣的主題，為了完美呈現該如何配置。這幅繪圖想同時表現夜空和森林，而呈現這樣的構圖。其他的繪圖也一樣，描繪草稿時，能夠想出多完整的最終形象，將影響繪圖的完成度和整體的一致性。

　　描繪草稿時的重點在於思考想描繪的物件有哪些，相較之下從何處下筆描繪就沒那麼重要。**我認為在掌握整體繪圖樣貌時，先試著描繪出「一定要描繪的內容」，之後再追加其他物件。**

大概草稿　　　　　　描繪至大概輪廓

2 用輪廓決定形狀

　　在草稿掌握了大致構圖之後，用灰色決定輪廓。將線稿轉換成輪廓線，用【套索】工具等選取輪廓並且在內側填色。

　　在輪廓內側填色的原因是，**比起細節形狀和顏色，更要留意繪圖整體的呈現。**

　　如果決定好輪廓，就會發現形狀不自然的部分。另外，**如果可以事先確定輪廓，描繪時也不會畫得不知所云。**

　　使用不同的灰色只是方便辨識分別。另外，也要區分圖層。內側用亮灰色，前面用暗灰色，但是只有湖水用亮灰色，因為要明確區分出河川和森林的交界。

用灰色決定輪廓

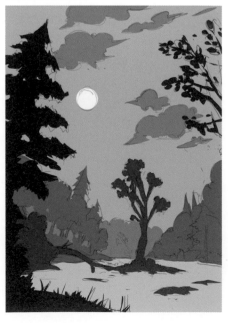

3 用白天的顏色決定固有色

接著在輪廓內側塗色，並且決定固有色。這次在最終會描繪成夜晚的繪圖，一開始就在夜晚的狀態下選色會很困難，所以先在白天的狀態決定固有色和大概的陰影，之後再改成夜晚的顏色，依照這個順序作畫。

因為是森林的繪圖，所以大多為綠色，但是如果都只使用相同的綠色，不但變化太少，森林的資訊量也不足，請適時變化綠色的色相和彩度或混入茶色。

描繪的方法是，利用【套索】工具以填色描繪。一開始畫有草稿，所以沿著輪廓描摹選色。

顏色部分，要提高陰暗樹木的顏色彩度，至於明亮的中央樹木，不須將彩度提太高。提高月亮顏色的彩度，調整成橘色系而非黃色系。湖水和天空的顏色面積較大，所以不要用太強烈的顏色。土的顏色和樹幹用紅色系的茶色，RGB 值大約為 R：128、G：108、B：100。

基本上提高綠色的彩度，降低茶色和藍色的彩度。

之後因為要添加漸層，以「自訂筆刷 6」為主，再稍微使用「自訂筆刷 8」和「自訂筆刷 2」。天空上部殘留藍色，下面偏白色。使用「自訂筆刷 8」或「自訂筆刷 3」對著畫面水平添加筆刷。

決定白天狀態的顏色

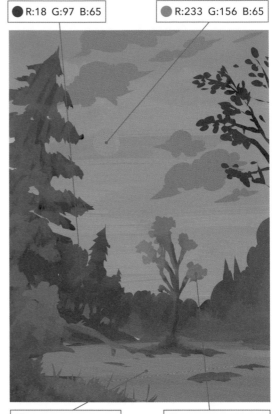

● R:18 G:97 B:65　　● R:233 G:156 B:65

● R:91 G:138 B:184　　● R:60 G:155 B:92

4 描繪大概的陰影

塗好固有色的地方，也請用白天狀態的顏色添加大概的陰影，這個階段還不需要添加細節陰影。

留意在 2 描繪的輪廓重疊，用筆刷添加陰影，並且描繪出前面和內側輪廓在顏色重疊上的差異。

描繪的方法是，基本上在樹幹添加陰影，量看似很多，其實意外地簡單。用抽取選取在 3 描繪的顏色，並且稍微調暗。只要用「自訂筆刷 8」、「自訂筆刷 7」輕輕加入這個顏色，不需要仔細描繪。與其仔細描繪陰影，倒不如勾勒出形狀。中央樹木下方的草也描繪出比草稿鮮明的形狀。

以 3 決定的顏色為基準描繪陰影

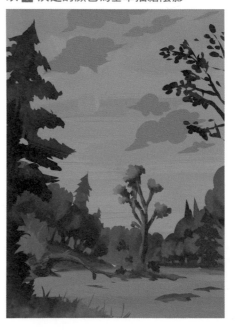

5 利用色彩增值圖層和色調調整，將白天轉為黑夜

　　這裡開始要將白天狀態的繪圖轉為夜晚的樣子，首先用圖層模式的色彩增值在畫面整體添加紫色並且調暗。因為紫色的色調稍微有點突出，所以使用調整色調調整成偏藍色系的色調，修正成稍微明亮的感覺。在月亮和月亮的倒影，用筆刷直接添加月亮的顏色，而不是用色彩增值。

　　這時幾乎已經決定了整體繪圖的氛圍，所以請小心添加色調和畫面的明亮度等。例如：**如果森林的色調太亮或太暗，會不利於之後的細節描繪。整體太亮，細節描繪會太顯眼，看起來不像夜晚，相反的整體太暗，完全無法看出細節，繪圖資訊量會太少等出現各種問題。**描繪的方法是，在❶到❷用色彩增值圖層添加的顏色為偏紫色的藍色，RGB 值大約為 R：58、G：70、B：110。彩度不要太高，明度較暗。

　　在❸中遠景部分稍微添加偏紫色的色調，這裡用調整色調調整和「自訂筆刷 2」等直接添加。另外，稍微降低草、天空和湖水的彩度，因為彩度太高會給人不自然的感覺，接著使用「自訂筆刷 8」描繪傾倒的樹木等。用「自訂筆刷 3」在傾倒的樹木添加亮部，因為之後要營造景深，所以用「自訂筆刷 2」在畫面左側的遠景樹林添加如煙霧般明亮的顏色，以便突顯景深。水面用抽取選取天空明亮部分的顏色，再用「自訂筆刷 8」沿著水面水平揮動筆刷描繪。

白天的狀態	用色彩增值圖層將整體轉為暗紫色	將彩度或色相調整至自然的樣子

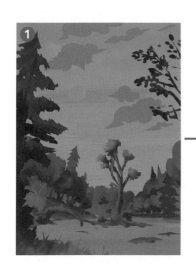 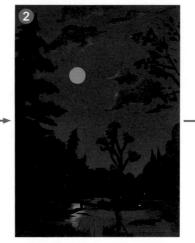 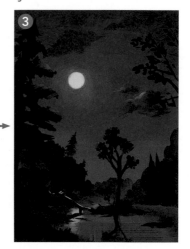

6 先描繪主要物件的細節

　　這次中央的樹木是最想呈現的部分，所以從這裡開始仔細描繪。**基本上視線會集中在繪圖中央附近，如果不知道要仔細描繪的點或主要的物件，我想可以從畫面中央開始描繪細節。**描繪的方法是，在❹到❺的樹木添加月光，並且調整輪廓。添加在樹木的月光顏色和水面的月亮同色，筆刷為「自訂筆刷 8」，請參考「樹木的描繪方法」（P.70）。在❻中仔細描繪至畫面下方，樹幹和樹葉同樣都是用「自訂筆刷 8」描繪。

描繪中央樹木的細節，但是不要描繪得過於精細

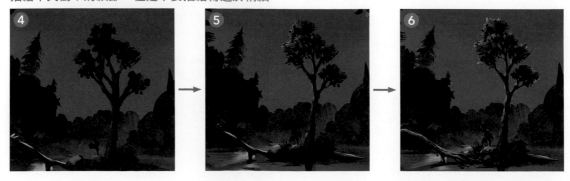

7 在遠景的森林和天空的輪廓添加資訊

調整遠景森林的輪廓。因為接近畫面中央，是容易受到注視的輪廓，不過是配置在遠景的主題，所以不描繪輪廓內側陰影的細節，主要調整輪廓即可。**夜晚繪圖中的輪廓資訊很容易呈現，所以只用輪廓描繪出「相似」的樣貌很重要。**

實際的描繪方法是，為了呈現出森林的景深，描繪細節時用抽取選取天空的紫色和藍色系的顏色添加在樹林間隙，勾勒出樹幹的樣子。另外，為了明顯呈現出樹木輪廓，再讓內側稍微明亮一些。接著稍微破壞輪廓，如同「雲層的描繪方法」（P.66）和「樹木的描繪方法」（P.70），最後直接使用「自訂筆刷 8」，並且設定成橡皮擦擦拭，降低輪廓的複雜度。

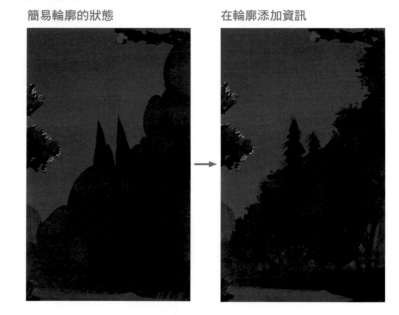

簡易輪廓的狀態　　　　　　在輪廓添加資訊

8 調整雲層形狀並且描繪受光線照射的樣子

接著調整雲層輪廓，並且仔細描繪月光。**夜晚雲層的顏色比白天更難掌握，描繪也比較有難度。**

首先請調整成自然的輪廓。具體來說就是，請將雲層描繪成如同嵌在天空一般，因此添加受月光照射形成的陰影。另外，請將蓬鬆有分量的雲層輪廓調整成煙霧狀，接著添加暗色調就可以和內側顏色做出差異，讓輪廓更明顯。這時請注意不要將雲層色調調得過暗。

輪廓決定好後，一邊確認月亮的位置和雲層的位置，一邊描繪出月光照射的樣子。這時會讓人很想添加強烈的光線，但請先添加微量的光線就好。**不同於白天，夜晚的雲層和天空的色差不明顯，所以如果受到過於強烈的光線照射，就會讓雲層看似懸浮於表面。**

具體的描繪方法是，先添加陰影。用「自訂筆刷 7」以比現在暗一些的顏色在基底的雲層描繪陰影，並且調整輪廓，最後在受到月光照射的雲層下方添加光線。這個光線的顏色如果直接使用月光的顏色會太亮，所以使用月亮周圍的顏色。另外，留意在雲層陰影部分的下方添加光線，增添立體感。

在雲層添加陰影和受到月光照射的樣子

9 描繪星星

使用會散布顆粒的「自訂筆刷 12」，描繪出星星的微光粒子。**為了不要描繪成相同顏色、相同大小和相同亮度，改變大小、用橡皮擦擦拭，或用「自訂筆刷 2」和「自訂筆刷 3」添加星星，描繪出隨機分布的感覺。**「自訂筆刷 2」為噴筆，「自訂筆刷 3」為圓形堅硬的筆刷，所以很方便畫出細微的顆粒狀星星。

之後用覆蓋等添加星星周圍的光亮，所以這個階段不要添加太強烈的光線。

用「自訂筆刷 12」描繪星星

10 調整左右樹木的輪廓

調整左右近景的樹木輪廓。**這些會成為陰影，所以只要呈現出輪廓即可。**但因為是近景的主題，所以很容易呈現細節輪廓的資訊。因此，請描繪得比遠景物件再精細一些。由於一開始已決定好基底的樹木輪廓和顏色，所以描繪時請運用原本的輪廓。

右前方的樹木從大概輪廓調整出樹枝形狀，再描繪樹葉

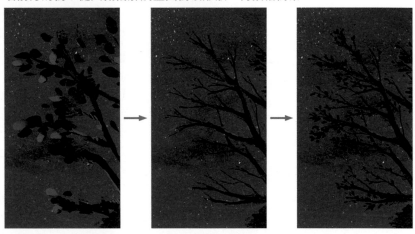

用相同方法調整左前方的樹木輪廓。**看了右圖就可以知道，大致的顏色和輪廓樣子幾乎都沒有改變，而是在接近輪廓的部分添加資訊。因為沒有在內側添加陰影，所以增加了畫面的資訊量卻沒有破壞畫面陰影的平衡。**這次使用「自訂筆刷 8」描繪出剛硬的樹葉。設定成橡皮擦並且添加鋸齒狀雜訊。

調整左前方的樹木輪廓

11 在遠景添加霧化（煙霧），營造景深

　　用噴筆在遠景森林添加霧化（煙霧），營造景深。

　　如果過於集中細節描繪，就很容易將細節變化擴大至暗色地方。這時可利用霧化使遠處顯得模糊不清，就可以營造出景深。

　　若將霧化稍微調亮，就能讓內側和前面的物件呈現明顯的輪廓差異。

　　用「自訂筆刷 2」描繪霧化，雖然是一般的噴筆，卻能描繪得更平均。另外，設定成像皮擦使用可添加濃淡。

添加霧化（煙霧），就能簡單營造景深

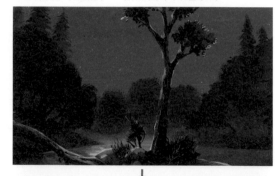

12 一邊觀看整體一邊添加細節

　　最後一邊看整體畫面，一邊在不足的部分添加細節。整體繪圖的氛圍設定好後，依序細細描繪每一個主題，就容易讓畫面整體呈現相同密度，最後再一次為受注視的點添加細節即可。

　　如果有不足的物件就添加，這裡新添加了船和棧橋。由於畫面整體的氛圍已建構好，所以只要配合整體色調和對比，添加新的物件就不會太困難。

　　中央的樹木靠近前面又朝向天空，輪廓相當明顯，是最醒目的物件。因此這次要仔細描繪中央樹木並且添加物件。如果不能描繪出船和棧橋的樣子，就很難讓人看出，所以要仔細描繪。

細膩描繪受注視的點

在前面添加船和棧橋

確認整體並追加細節

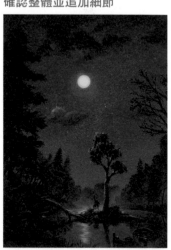

13 修改中央的樹木，並且調整整體即完成

因為中央的樹木看起來不夠漂亮，所以改畫成斷木。繪圖已接近完成，但是有時大膽的修正也很重要。

樹枝和樹幹折斷的部分，調整成朝向背景夜空的漂亮輪廓。

樹木修改好後，**用覆蓋和調整色調，在星星、月亮、湖水等明亮部分添加光亮。**具體的作業方法是，**利用抽取選擇遠景的紫色部分，**再稍微添加在有亮部的湖水倒影等周圍，這樣一來繪圖就會更加立體。

最後再確認整體色調，整幅畫即完成。

改畫成斷木

調整輪廓

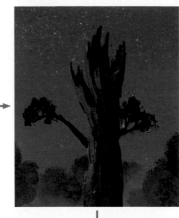

完成

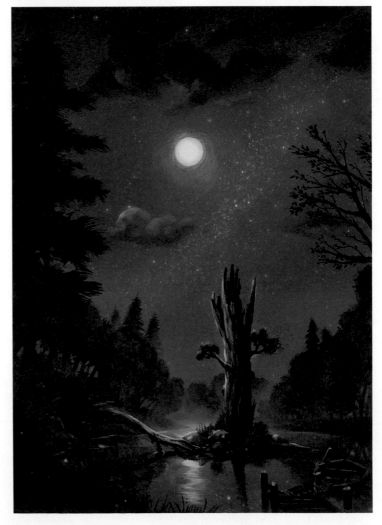

第4章

雨天櫻花紛落的街道

難易度 ★★★★☆

本章的學習內容

· 雨水的描繪方法
· 櫻花的描繪方法
· 河川的描繪方法
· 車輛的描繪方法
· 房屋的描繪方法
· 創作範例「雨天櫻花紛落的街道」

作者概要說明

除了雨水和櫻花樹等自然物件的描繪方法，本篇也會介紹房屋和車輛等堅硬有既定形狀的物件描繪方法。若大家描繪時能區分出建築等有透視的物件，以及自然景物等較柔和的物件，我想繪圖能力將提升至更高的等級。另外，描繪形狀複雜的物件時，不要只單純繪圖，而應該要多著重於研究並且理解繪圖主題的構造。

01　雨水的描繪方法

✒ 試著實際描繪雨水

1 用複製貼上描繪雨滴

　　這裡將逐一解說雨水的描繪方法。先用近似噴筆的柔軟筆刷在畫面中畫點❶，再用任意變形工具上下拉長這個圖層，這樣就會形成雨滴落下的樣子❷。

　　將這個圖案大量複製描繪出雨天的樣子❸，接著利用放大縮小和旋轉營造出落雨紛飛的樣子。**如果過於機械式地複製，就會呈現相同方向、相同大小的連續雨滴，所以還請留意小心。**

　　雨滴若沒有經過修飾，在畫面中會過於醒目，所以將圖層的不透明度調降至40%左右，使雨滴自然融入畫面中。並且用橡皮擦隨處擦拭，呈現出密度不一的樣子❹。

畫點

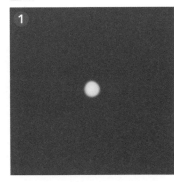

隨意上下拉動畫好的點

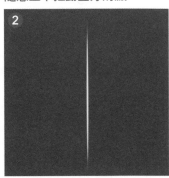

複製多個拉長的點

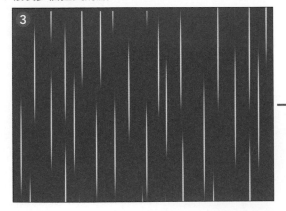

利用旋轉或擦拭呈現出沒有規則的雨絲

2 描繪地面和水窪

　　學會雨滴的描繪後，接著描繪地面和水窪。這裡和湖水的描繪方法相同，用選取範圍在地面框出水窪的輪廓，並且用和雨水相同的顏色在輪廓中描繪出水窪。

　　雨天基本上天空烏雲密布，所以地面一片漆黑。這時將畫面整體顏色調暗，就會呈現雨天的氛圍。

描繪雨滴和地面營造出空間的基底

添加水窪以增加地面的真實感

3 添加主題描繪出飛濺的雨滴

　　接著描繪雨滴飛濺的樣子。這裡還描繪了人物和人孔蓋等物件。**因為在雨中，如果有被雨水淋到的主題，就會讓畫面更有真實感。描繪其他自然物件時也一樣，繪圖時並不是畫得越真實，就會顯得越寫實，而是要備齊應有的要素才是關鍵所在。**

　　下一步要在配置的物件和水窪描繪出雨滴噴濺的樣子。用筆刷在主題輪廓的邊緣描繪出雨滴噴濺的細節。雖然是很細微的部分，但是如果有描繪出如此細微的部分，還能表現出雨勢的強弱。雨勢較弱時，雨水噴濺的程度較低，所以請小心控制描繪的力道。這次描繪雨勢較強的景象，所以雨滴噴濺的程度較為明顯。

在空間裡有配置物件就很容易表現景象和環境

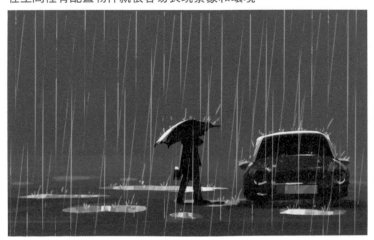

在物件輪廓附近添加噴濺的雨滴

4 描繪雨水滑落的樣子

　　這裡要描繪雨水滑落的樣子。**如果雨勢強勁，受到雨水擊打的物件就會有雨水滑落。**描繪出雨水滑落的樣子更能突顯雨天的氛圍。由於雨水滑落的水量比河水少，所以稍微調降圖層的不透明度，淡淡疊加上白色般的色調，就很容易表現出理想的狀態。

　　顏色的 RGB 值大約為 R：138、G：131、B：189，用比背景顏色稍微明亮的淡紫色描繪。圖層的不透明度大約為 60～70%。

沿著立體表面描繪滑落的雨水

完成

5 添加光源，補上反射光

這裡介紹的技巧將提升雨天場景的繪圖質感。
　　因為雨水淋濕的物件很容易反射出周圍的光線，所以會呈現很漂亮的亮光。

　　利用街燈或周圍建築光線等描繪，讓雨中的光線反射顯得更加美麗。大家可以描繪街燈、車輛、周圍建築窗邊透出的光線。描繪時請留意，反射光的色調要比光源的色調微弱。光線顏色使用橘色系色調，RGB 值大約為 R：242、G：204、B：173。這是配合背景夜色所選擇的色調。利用「自訂筆刷 3」或「自訂筆刷 4」（請參照 P.24、26）等稜線清晰、較不模糊的筆刷，描繪街燈、窗邊透出的光線等光源。另外，使用「自訂筆刷2」等有濃淡之分的筆刷描繪其周圍的微量光線。

因為雨水反射的光線讓畫面更美麗

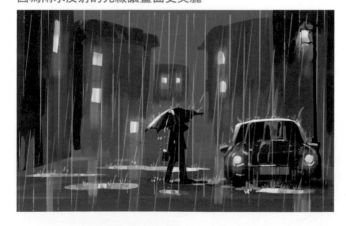

6 在內側以不同景象呈現出雨勢大小

雨滴的大小是表現雨勢強弱的訣竅之一，但是大家還可以用遠處景象的能見度來表現當時的溼度差異和雨勢強弱等。具體來說就是，**可以利用降低遠處景象的能見度來表現雨勢強弱。**

若呈現出煙霧迷濛的樣子更能表現雨勢強勁。前面的物件仔細描繪，遠處的物件模糊，就可以表現出雨勢強勁和雨天能見度差的景象，所以可形塑出雨天場景的氛圍。

雨勢小時，還可看到遠處的景象

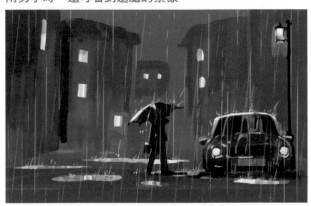

雨勢大時，不易看出遠處的景象

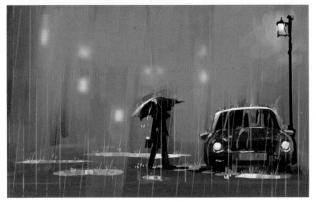

02 櫻花的描繪方法

關於櫻花顏色的呈現

　　大家在想像櫻花顏色時,腦中會浮現甚麼顏色?這裡要留意的地方是,每個人對於櫻花應有的顏色認知不同。有的人覺得櫻花是白色,有的人覺得櫻花是粉色。這表示大家心中想像的櫻花顏色各有不同。**描繪櫻花時,必須一邊描繪一邊對照自己的想像,確認是白色調的櫻花還是粉色調的櫻花後再繼續描繪。**

粉色櫻花的樣子

白色櫻花的樣子

有意識橫向擴展輪廓

　　櫻花樹屬於闊葉樹,所以若有留意將輪廓橫向展開,而不是縱向拉高,就能呈現出櫻花樹的樣子。描繪樹幹輪廓時也不是縱向筆直拉長,而是要呈橫向展開的,這點相當重要。若是描繪針葉樹,輪廓宛如中心穿過一根軸心般縱向拉高,但是櫻花樹不同。請留意針葉樹和闊葉樹的差異,明確區分出不同的輪廓,就很容易描繪成形。

櫻花要描繪成橫向展開的輪廓

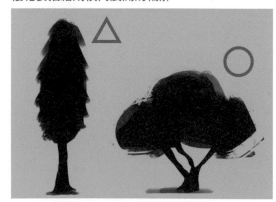

將櫻花花瓣想像成圓錐型

首先記住櫻花正面呈現的花瓣形狀比描繪出立體花朵還重要。接著描繪櫻花的側面時，若有呈現出圓錐狀的立體感，只要再添加 5 片花瓣，就能輕鬆描繪出漂亮的輪廓。

因為花瓣很薄，所以花瓣重疊部分的顏色較深。揮動筆刷時，要減輕力道，就能巧妙表現出櫻花纖細的樣子。

將花瓣想像成圓錐型

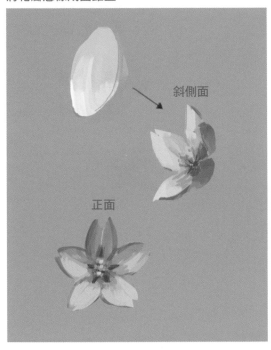

斜側面

正面

櫻花樹枝就是樹幹變細的樣子

基本上可以把樹梢想成畫得比較細的樹幹。描繪樹枝時，請當作就是要將櫻花彎折的樹幹畫成較細的輪廓。

接著在樹梢描繪櫻花和花苞，但是仔細描繪一片一片的花瓣太費時，而且也不同於實際見到的景象，所以重點是要描繪成塊狀。**無法畫出美麗繪圖的問題大多起因於顏色或輪廓，所以當畫得不理想時先審視這 2 點，就能盡快找到改善的方法。** 我認為描繪櫻花時的重點也是要表現出清晰的輪廓。將櫻花樹幹描繪成彎折的樣子，再描繪出粗壯的樹根，就會呈現極為「相似」的樣貌。

這次櫻花使用的顏色為白色系，主要使用的顏色其 RGB 值大約為 R：237、G：184、B：205。

描繪出彎折輪廓，就有櫻花樹枝的樣子

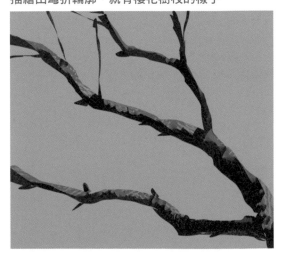

描繪櫻花時要區分出花朵和樹枝的色差

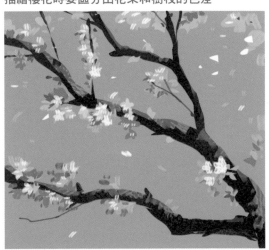

4
實踐篇

雨天櫻花紛落的街道

🖋 試著實際描繪櫻花

1 描繪櫻花樹幹

　　基本上可參考樹木的描繪方法（P.70），用相同手法描繪樹幹。讓我們先描繪櫻花樹幹吧！**描繪特定種類的植物時，重點在於仔細觀察這種植物特有的形狀。**描繪櫻花樹時的重點在於呈現出樹幹彎折的樣子，和線條俐落平順的樹幹類型截然不同。樹枝也分枝成蜿蜒細長的輪廓。

描繪出樹幹和樹枝彎折的樣子

由草稿建構的輪廓

2 將櫻花描繪成塊狀

　　在剛才描繪好的樹幹輪廓上添加塊狀花瓣。**描繪從遠處所見的櫻花，同樣可以使用描繪樹葉的手法，**只要將樹葉的綠色轉換成櫻花的粉色或白色即可。**但是櫻花的花瓣片數比樹葉少，所以樹枝間形成的空隙較多。因此，描繪出的輪廓要可以看到天空和另一側的景色。**

　　亮色的顏色 RGB 值大約為 R：240、G：226、B：234。陰影的顏色調高了彩度，RGB 值大約為 R：224、G：143、B：167。最陰暗的顏色只有調降明度，所以 RGB 值大約為 R：136、G：91、B：103。

遠景櫻花的描繪方法和樹葉相同

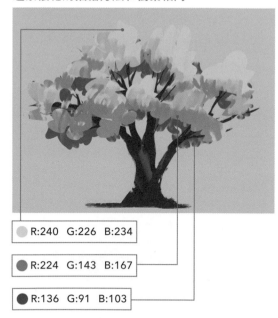

R:240　G:226　B:234

R:224　G:143　B:167

R:136　G:91　B:103

3 描繪細節

因為已經描繪好樹木整體的輪廓、顏色和陰影，所以接著描繪櫻花和樹幹的細節。在細節描繪的主要內容包括調整顏色之間的變化和添加凹凸細節。櫻花、樹枝及花朵的間隙會影響輪廓形狀，所以調整時不要使畫面變得太過雜亂。具體來說就是，之前描繪的繪圖形狀過於工整，所以要改變原有的線條，但是如果（改用小尺寸的筆刷並且描繪出粗糙感）修飾過度就會使畫面變得雜亂，所以筆刷描繪的筆觸不要太超出輪廓的外側。另外，還要在樹幹添加縱向溝線，就會呈現出樹皮的質感。不過，樹幹原本的顏色就比較暗，因此請小心不要讓凹凸明暗過於強烈。

描繪櫻花樹幹和櫻花的細節

4 描繪櫻花紛落

在櫻花樹的周圍會有飄落地面的櫻花。這點和描繪樹木時會有葉片掉落的情況相同。描繪櫻花時會有白色花瓣飄落地面，所以比起綠色樹葉飄落地面的樣子更為顯眼。因此**描繪櫻花樹時，在周圍稍微添加飄落的花瓣，就能讓櫻花樹的樣子更為鮮活。**描繪花瓣的作業並不困難。**只要在最後稍微修飾添筆，就可以呈現栩栩如生的場景。**

抽取描繪樹木時的櫻花顏色，再添加顏色即可。使用「自訂筆刷 3」用選取範圍的【套索】工具直接小範圍圈選飄落的花瓣，並且在內側填色即可。請注意飄落的花瓣間隔不要太接近。因為這次只有描繪一棵櫻花樹，所以不會影響整體畫面，如果畫面中還有其他物件，飄落的花瓣太多就會使畫面顯得很凌亂。

添加漫天飛舞的櫻花花瓣即完成

03 河川的描繪方法

試著實際描繪河川

1 描繪河流的基底

這裡要解說河川的描繪方法。和描繪地面時一樣,先描繪河床基底。這時還不需要考慮水面的描繪。河川流動的部分描繪成內凹的樣子。

混合茶色、灰色和綠色就很容易描繪出基底。拉高茶色的彩度。RGB 值大約為 R:84、G:67、B:43。

利用天空帶藍色的灰色,再稍微調暗後上色。色調清楚呈現出天空反射的顏色。RGB 值大約為 R:71、G:94、B:101。

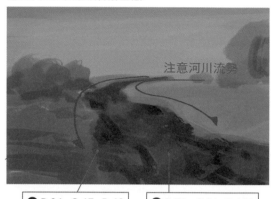

想像河川的流動描繪基底

注意河川流勢

● R:84 G:67 B:43　　● R:71 G:94 B:101

2 描繪河底和周邊景色

河川有水流或倒影等許多資訊量,乍看或許相當複雜,令人感到混亂。

首先不要在意河川的流動,先描繪河底石頭和周圍環境。

描繪河水時的重點是水面倒影和河水的穿透。其中穿透的部分,需要呈現出穿透後的資訊。大家很容易意識到水面倒影,但是也請記住河水還具有清澈見底的特點。

先著重描繪周圍環境和河底。這個階段先描繪出長青苔的石頭和河底。由於之後還會描繪水面,所以還不需要描繪河底的資訊細節。岩石和草的單件描繪方法請參照「岩石的描繪方法」(P.78)和「花草的描繪方法」(P.74)。不過因為是河底,所以要沿著河道配置岩石。接近水面的岩石會長出鮮綠的青苔,但是水中的青苔部分則是帶茶色的暗沉黃綠色。因此,河底部分若有添加暗沉的綠色就會顯得逼真。

這些是在河川的岩石,所以為圓形線條的形狀。

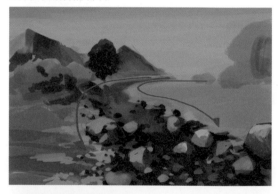

沿著河流描繪岩石

大概描繪出整體繪圖

3 重疊顏色透明的河川圖層

描繪好河底資訊後，描繪水面資訊。在河底圖層上新建一個圖層，描繪水面資訊。首先將不透明度調降至30％～50％左右，再以藍色或藍綠色描繪水面。只多了這個步驟就已經呈現出河水的樣子，即便不加入倒影，只要可以穿透水面看到河底，就表示有河水流過。

水的顏色部分，其 RGB 值大約為 R：86、G：130、B：162，用彩度比天空低、稍微暗一些的顏色描繪。不要塗到露出水面的岩石。

描繪透明的河川水面

4 描繪水面倒影

河川水流和湖水相比較為湍急，所以不要在河水添加完全相同的倒影。倒影會因為河川的流動變形。

比起描繪出寫實的周圍環境，配合河川的水流描繪出倒影才是關鍵。只要成功描繪出倒影，就算描繪得不夠細緻，也能呈現河川倒影的樣子。

具體來說就是，利用周圍環境的顏色，這裡借用森林和岩石的資訊，配合河川的水流描繪出這些資訊的倒影。不過因為河川會流動，所以描繪倒影時很難描繪出細節，因此描繪時請利用周圍樹木等的陰影顏色。

另外，也要描繪出天空的倒影。這時的重點是配合河川的流動揮動筆刷。

描繪河水時難度較高的另一個原因是，還會有水花的資訊。這裡尚未描繪水花，只有配合水流描繪出周圍環境的倒影細節。

添加水面倒影

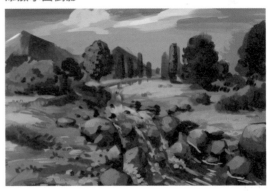

5 描繪水花和水面交界的倒影

接著描繪水花和水面倒影的交界。**水花的資訊描繪在水流湍急的部分和河水衝擊岩石的部分。**另外，天空的倒影或亮部不完整的部分，以及水面倒影不完整的部分也要描繪出光線的資訊。描繪亮部的顏色時，請用抽取工具選取天空的顏色或周圍環境的顏色。

在水面交界添加亮部

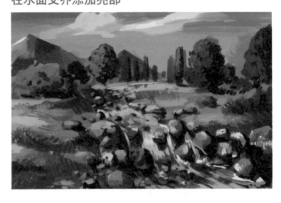

6 遠處的水面倒影明顯，河底難以顯現

　　這裡將解說描繪河川時的重點。**遠景的水面倒影明顯，河底難以顯現**。雖説水會形成倒影和有穿透的特性，但是遠景的水面如鏡面般會有明顯的表面倒影，所以難以看透水中。**描繪水面倒影時，河川前面的俯瞰部分，不要描繪明顯的倒影，遠處部分則要仔細描繪出周圍環境的細節，就能呈現水面真實的樣子**。遠景水面的倒影描繪要領和描繪湖水倒影時相同。

河川前面倒影依稀，河底清晰可見，但是遠處倒影明顯，河底難以顯現

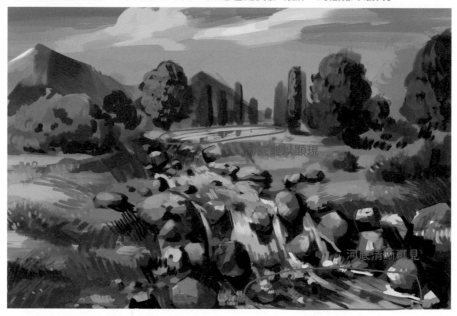

7 倒影難以顯現在前面的陰影中，所以河底清晰可見

　　相反的，河底穿透可見的部分會出現在前面河段的陰影中，這是因為明亮的倒影很難出現在陰影中。倒影出周圍環境的遠景，河底難以顯現，卻很容易呈現在陰影中。岩石陰影等前面部分的陰影中，可以保留一些河底岩石等的資訊。

　　如果描繪出穿透較強的陰暗部分，和倒影明顯的明亮部分，就會呈現真實又美麗的水面。

前面水面河底清晰可見的範例

8 河流湍急處容易產生水花

　　湖水和河川的差別之一在於河川會流動。河川因為流動使河水衝擊而產生水花。**在適當的位置添加水花，就可以表現出河川流速和水的流動。**

　　具體來說就是，水衝擊岩石或河岸交界處很容易產生水花。

　　描繪水花時，可將筆刷的形狀調為預設的圓形筆刷並且調降不透明度。描繪時使用圓形筆刷（「自訂筆刷 3」等）優於類似畫筆的筆型筆刷。

河川的剖面圖

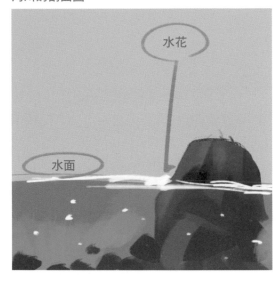

河水湍急處容易產生水花

04 車輛的描繪方法

車輛就是在方塊中加入椅子

　　車輛為曲線構造,所以可說是一種容易著重於細節,而難以掌握整體平衡的主題。因此,將車輛構思成在方塊中加入椅子,就會比較容易描繪。

　　在方塊中加入 4 張椅子,方塊下方添加 4 個車輪,只要這樣思考,就不會拘泥於描繪出標準的車型。

重點是簡化構造

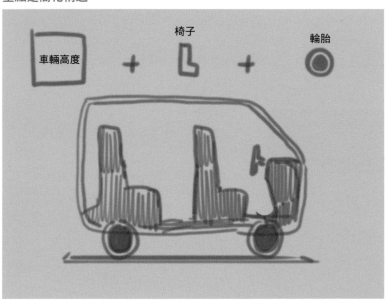

車輛高度

　　車輛高度一般大約落在 150cm 左右,正好接近人的視線高度。雖然會因為車輛種類而有所不同,所以不能侷限於此,但只要是一般的普通車型就不會比人高,因此請想像人站在車旁時,頭會稍微高出車體。**請留意車輛高度會比想像中的矮一些。**

人物和車輛的高度對比

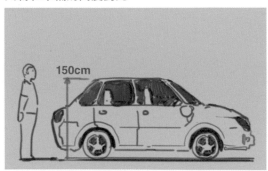

輪胎的細節描繪為重點

描繪車輛時，藉由輪胎的細節描繪就可豐富車輛的資訊量。**車輛是用滑順曲線構成的立體形狀，因此很難掌握塊面的變化，卻比較容易掌握輪胎的形狀。**

為了提升質感，建議描繪出輪胎形狀和車身前面等凹凸陰影。請在輪胎和車體之間的空隙、輪胎外殼稍微添加多一些資訊。

描繪時留意輪胎的間隙

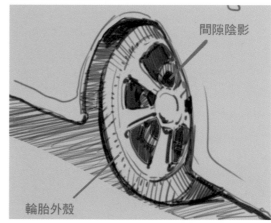

間隙陰影

輪胎外殼

當成臉來構思

車輛只要改變整體的形狀就會產生截然不同的樣子。為了改變整體的形狀，請留意車輛整體的輪廓。 即便只將輪廓設計成圓形或方形，就會大大改變車子的樣子。

在塑造車輛的樣子時，當成在描繪角色的臉，就可以描繪出各種樣式的車輛。將車頭燈比作眼睛，保險桿周圍比作嘴巴，請試著如構思角色般來作業。

突然要描繪側面角度的車輛有難度，所以先從正面角度的車輛開始構思，再描繪從側面角度看到的車輛。在確定好整體尺寸和樣子的階段，再從側面描繪車輛，或許這樣的構思流程較容易描繪成形。

構思輪廓整體的樣子

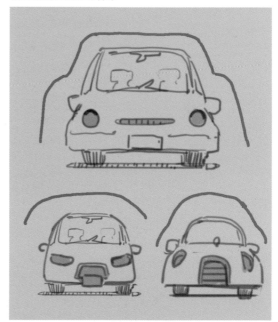

構思時將車輛的正面想像成人臉

 ## 試著實際描繪車輛

1 描繪方塊

　　這裡將解說描繪車輛的步驟。首先用方塊描繪出車輛的大致形狀,這時就要意識到人物的大小。無法預估人物大小的人,或許可以在車輛旁邊先畫一個人,就會比較容易描繪。請描繪一個剛好可以收進一輛車的方塊大小。

描繪出方塊的輪廓線,掌握透視

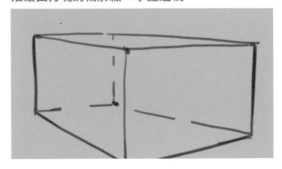

2 描繪大致的形狀

　　在方塊中描繪車輛的大致形狀,描繪時要考慮到前面座位和後面座位的空間。這個階段先不需要考慮細節,而是用大致的筆觸和滑順的線條構思整體輪廓。描繪引擎蓋,這是裝有引擎的突出部分。

以方塊為基礎描繪出車輛的大致形狀

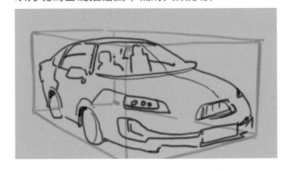

3 決定整體輪廓

　　像車輛這樣多為曲面的立體物件,如果不先確定出一個大致的形狀,描繪內側資訊時就會很混亂。因為大多為曲面,很難描繪出塊面之間的交界,所以即便只是大概,最好盡快描繪出整體的輪廓。輪廓確定後,將圖層用不透明保護,以免使輪廓變形。

決定大致的形狀和顏色

4 陰影的細節描繪

接著描繪內側陰影的細節。細膩描繪保險桿、後照鏡、車頭燈周圍的陰影,就能呈現真實感。

在輪胎和車體的間隙描繪深色陰影,並且大致描繪出車內座位。座位被車體框住,所以描繪得暗一些,就更貼近實際的樣子。

以輪廓為基礎描繪大致的陰影

內凹部分添加暗一階的陰影

5 亮部的細節描繪

最後描繪細節和亮部。

因為車輛擁有滑順曲面和反射倒影的特性,所以要加入稍微複雜的亮部。

與其添加白光,構思周圍環境的倒影,更容易表現出亮部。在戶外為車輛加入的亮部多為天空的倒影。相反的下面陰暗的部分則會出現地面的倒影。

添加亮部即完成

05 房屋的描繪方法

要有 1 層樓約 3m 高的概念

　　若記得建築物外觀每層樓的高度約 **3m**，在背景描繪時就相當方便。假設人物高度設定為 170cm 左右，則可以想成大約比建築物半層樓的高度再高一些。

　　描繪多層樓建築時，只要每 3m 就堆疊一方塊即可。一層樓的建築為 3m，3 層樓的建築為 9m，如此計算高度就可在一開始決定方塊的大致形狀。

　　關於建築還有其他比較精細的尺寸，但是只要記得最基本的樓層高度，其他部分就可以用人物尺寸掌握大約的尺寸大小。

記住每層樓的高度大約為 **3m**，就很容易描繪出多樓層的樣子

描繪門窗時不要忘記厚度

　　描繪房屋等實際建築時，重要的是要描繪出門窗的厚度。仔細描繪出窗戶、屋頂、門扉厚度的深度，就能表現出建築的立體感。門窗都嵌在框中，所以要在方框添加一些深度，並且描繪深度的陰影。

　　另外，屋頂前簷和建築外牆間稍有距離，所以這裡也會產生陰影。不要忘記這些地方的厚度和細微的距離感，並且描繪出來，就可以呈現逼真樣貌。

透過厚度描繪表現立體感

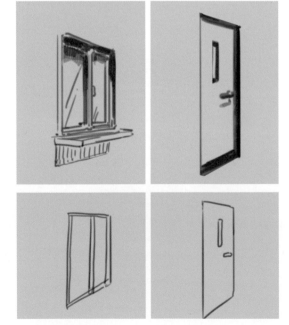

描繪屋頂落下的陰影就能呈現立體感

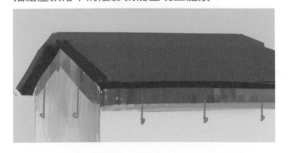

只要改變基本方塊的形狀就可以描繪出不同的房屋

　　描繪房屋時，可在一開始先描繪一個方塊，再構思建築的形狀。接著只要變化一開始畫好的方塊形狀，就可以大幅改變建築的樣貌。也可以在最初決定方塊的階段構思平面的寬度和建築高度等。與其思考建築細節的裝飾，倒不如透過這些簡單的方塊形狀確認整體結構，就可以減少後續的問題。

用方塊描繪出大致的房屋形狀

描繪細節部件

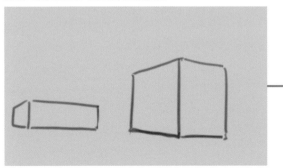

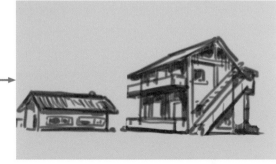

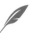 改變窗戶和屋頂的形狀就可以改變建築的類型

　　這些建築的樣式會因為窗戶、屋頂和門扉的形狀設計而有所不同。不論是一般房屋或其他建築，基本上都可以方塊為基礎開始描繪。大致的形狀都大同小異。因此，會因為門扉的細節決定建築類型和氛圍。

　　我想將窗戶設計成拱形，使建築充滿西洋風格。將門描繪成巨大尺寸並且使用鐵製材質，就會像是一間工廠，而只要減少窗戶數量，就會有水泥等硬材質的感覺。窗戶和門的細節透過每天的物件觀察，並轉化儲存成自己腦中的資料，就可以運用於描繪建築和住宅的時候。

改變部件就可以變化房屋類型

✒ 試著實際描繪房屋

1 利用透視描繪方塊

　　先描繪一個方塊。方塊的描繪方法請參考空間的描繪方法和透視的説明。

　　還不習慣的人也可以用透視線來輔助描繪。請從自己想表現的角度描繪方塊。**這個階段還不需要留意精確的建築形狀，請構思出決定大致空間寬度的方塊即可。**

用方塊決定建築大小

2 削減方塊，描繪出建築形狀

　　這裡請利用添加或削減最初方塊來描繪出建築外觀。添加或削減方塊的方法也請參考「立體繪圖的描繪方法」（P.36）。**也可以描繪簡單的立方體建築，但是將臥室部分往前推出，入口下方添加空間等將方塊變形，就可以做出形狀複雜的建築。**我個人不喜歡左右對稱的建築，所以會在建築側面添加分量，呈現出左右不對稱的樣子。

添加或削減方塊做出變化

添加屋頂或窗戶等房屋常見的部件

3 描繪屋頂、門窗的資訊

整體建築外觀已經成形，所以開始添加屋頂或窗戶的細節資訊。

利用屋頂形狀和材質、窗戶形狀等決定建築樣式。這裡描繪的是日本一般常見的住宅樣貌。

想像並描繪出玻璃窗戶和磚瓦屋頂。即便描繪的方塊和原本的方塊形狀相同，也會因為添加的窗戶或屋頂形狀，而讓建築外觀有很大的不同。建議參考住宅資料等描繪出想像中的房屋。

在屋頂或窗戶添加柱子或窗框

在窗戶深度或屋頂內側添加暗一階的陰影

4 描繪周圍環境營造真實感

請描繪房屋周圍環境。**只描繪一棟房屋無法表現出這是在背景繪圖的房屋。**描繪出周圍道路或植物等環境，就可以想像出具體環境而更有真實感。

如果構思繪圖時不只是描繪一間房屋，還描繪了房屋周圍的世界，我想就能讓背景更逼真寫實。

描繪單棟房屋的樣子

描繪周圍環境營造景深和寫實感

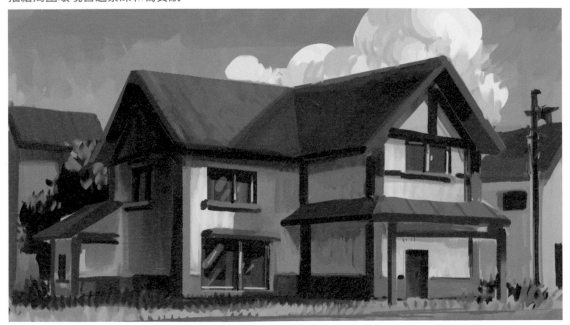

06

Making

雨天櫻花紛落的街道

Sakura town in the rain

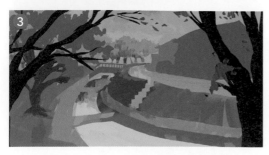

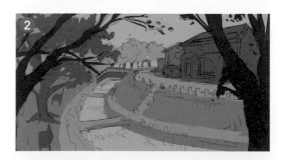

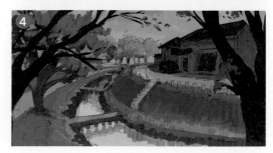

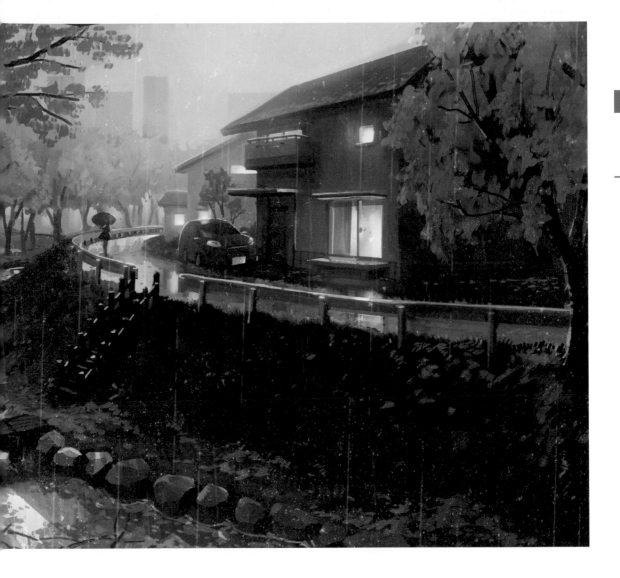

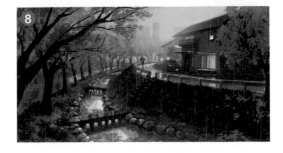

06 創作範例「雨天櫻花紛落的街道」

1 已大致確認草稿線稿的整體構圖

　　首先描繪草稿。描繪時要思考如何在繪圖中配置櫻花、雨滴、房屋、河川等主題。**事先將繪圖所需的元素列成關鍵字，就很方便資料搜尋的時候。**

　　這個階段只要有不清楚的部分就搜尋資料，事先確立想像的樣貌。

　　基底背景不是白色而是灰色，是為了方便添加明亮顏色，也為了避免眼睛疲勞。

　　因為腦中的構圖為櫻花樹和房屋沿著河川的道路櫛次鱗比，所以沿著河川配置物件。先描繪道路、河川等往內側的輪廓線，就比較方便添加其他物件。

　　因為想利用河川和道路營造景深，所以描繪出往內側的弧線。不要描繪細節部分，只要留意大致輪廓持續描繪。

　　添加房屋、車輛和櫻花樹等所需物件。只要最初的繪圖輪廓清晰可見，在草稿階段還不需要過於擔心。

　　因為描繪線稿時並沒有顏色，要小心不容易呈現繪圖輪廓。描繪線條時，最好也可以同時想像塗上顏色的狀態。

想像並描繪出接下來要描繪的物件

沿著河川景深配置物件

想像出大致的輪廓並且描繪

2 決定輪廓

　　因為已經決定繪圖大致的要素，所以用灰色決定輪廓。

　　決定輪廓時請注意內側主題明亮，前面主題較暗，但是只要可以分辨出輪廓重疊的部分即可，在這個階段還不需要明確區分出明暗。

　　決定輪廓時，用【套索】工具等圈選物件輪廓並且填色。比起用筆刷描繪輪廓，用【套索】工具選取可以呈現更平順俐落的輪廓。天空、房屋、櫻花、河川等每一個主題分別為一個輪廓圖層，並且設定為不透明度保護。

為了容易分辨用灰色描繪輪廓

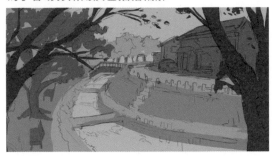

這次的圖層結構

← 線稿
← 近景的櫻花樹
← 中景的住宅和櫻花
← 遠景的住宅
← 地面和河川
← 天空

3 以底塗決定大致的色調

接著在草稿已確定的輪廓塗色。這次是雨天繪圖，所以最終會成為一幅暗色調的繪圖，但是最初決定顏色時還不需要有明顯的明暗意識，以一般的固有色為主決定顏色即可。

如果一開始就留意明暗配置顏色，就可能使固有色顯得模糊不清。這次先以陰天的狀態描繪整體，之後再添加環境色，以此順序描繪。這個階段不需要描繪明顯的陰影，描繪成整體有光線壟罩的樣子。

大致塗上顏色

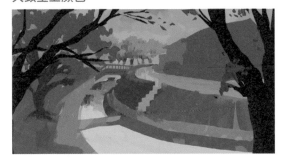

添加淡淡的陰影確認氛圍

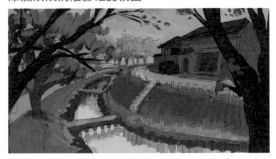

4 在水面和潮濕的地面描繪出大致的顏色倒影

基底描繪好之後再添加雨滴，但是先在可能產生倒影的地方大概描繪出倒影。因為這樣比較容易掌握整體的樣子。在河川水面有櫻花樹的倒影，在潮濕的道路上會有房屋的倒影。

一邊想像最終的顏色，一邊一點一點慢慢添加細節部分的顏色，並在房屋的窗戶配置室內透出的光線顏色。雨天繪圖若有光線出現在畫面中，就會讓繪圖更漂亮。這個階段還不需要添加雨滴，但是現在就先描繪房屋窗戶的光線就可以減低細節描繪時的困惑。

描繪方法是，選取雨水淋濕的道路，抽取其周圍的顏色，並且直接用筆刷在表面描繪。用「自訂筆刷3」上下運筆。例如紅色車輛的部分，選取這個顏色往下運筆。不過最初將水淋濕的部分調暗，所以描繪倒影時選用周圍部分的顏色，並且將基底顏色變得稍微暗一些。將筆刷的不透明度稍微調降至 30%～40%。

雨水反射倒映出周圍景色

添加窗戶的光線

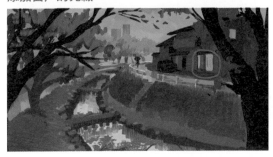

5 模糊遠景表現雨天能見度低

雨天遠景會變得模糊又不易看清。這裡在遠處大樓、櫻花林蔭和內側住宅用標準圖層添加噴筆的描繪。抽取背景的藍色在表面添加筆刷，就可以描繪出恰到好處的模糊景象。這個階段還不要模糊輪廓。

在此遠景範圍內添加模糊

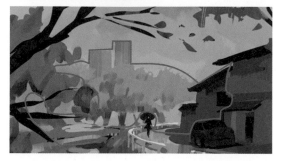

疊加上淡淡的背景顏色就讓物件彷彿位在遠處

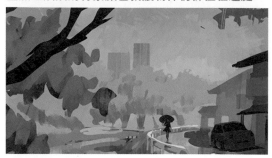

6 一點一點慢慢在整體添加細節，並且調整輪廓

在整體氛圍完成的部分一點一點描繪細節部分。首先調整建築顏色、草的顏色、櫻花顏色等占畫面比例較大的顏色。因為整體過於明亮，所以調降明度。

為了讓物件看起來在同一場所，重點是要統一陰影和光線的顏色，固有色也要選擇清晰可辨的顏色。

畫面右手邊的樹木輪廓稍微有點複雜而刪掉，取而代之的是在內側道路側邊添加櫻花樹。繪圖期間常會發現在草稿階段未發現的顏色或輪廓的問題點，這時建議在描繪細節前修正。

櫻花樹從前面往內側移動

確認並調整整體

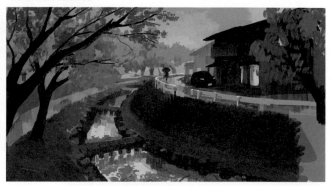

描繪櫻花輪廓的細節。將筆刷尺寸調小後描繪。這些細小的葉片輪廓在最初先以大致的塊狀決定好顏色，接著再描繪出複雜的輪廓，以此順序較方便作業。

樹葉或花可以用分散的筆刷描繪，但這次並未使用。因為如果使用散落筆刷，就很難區分出前面和內側的輪廓差異。

描繪櫻花輪廓的細節

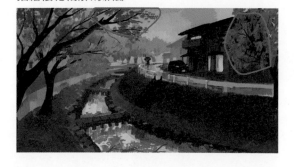

7 以色彩增值圖層為畫面整體添加藍色

　　截至前一步驟已描繪好基底大致的形狀和顏色。**接下來要將顏色調整成雨天的樣子，並且描繪細節部分。首先將圖層模式設定成色彩增值，添加藍色調將整體稍微調暗**。因為之後要描繪細節部分的亮部和倒影，所以即便降低整體色調變得不容易辨識也沒關係。

　　但是只有受到光線照射的部分可以用橡皮擦擦除變亮。繪圖中的窗戶周邊不要添加色彩增值。

用色彩增值圖層添加藍色前

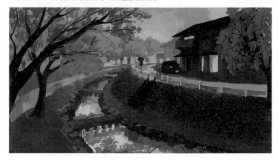

光亮部分不要添加色彩增值

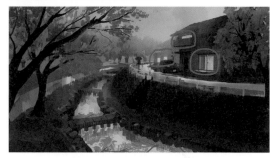

8 添加細節倒影

　　已大致決定好整體色調。這裡將描繪細節部分。首先在因添加色彩增值而顯得過於陰暗的部分、形狀不易辨識的部分，描繪倒影的細節，勾勒出形狀。在沿著河川配置的石頭或橋梁等，**描繪出來自天空光線的藍色反射光**。

　　描繪硬質物件的反射細節時，用【套索】工具或自動選取圈選描繪反射的面，並且用筆刷沿著選取範圍內側描繪光線，就能呈現俐落輪廓。

添加細節倒影的狀態

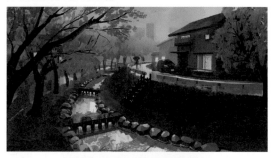

底塗狀態的岩石

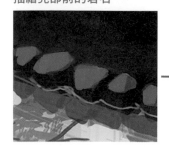

用套索選取受到光線照射的面

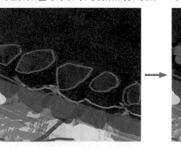

筆刷沿著選取範圍內側描繪

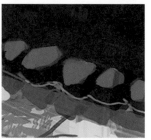

描繪亮部前的岩石

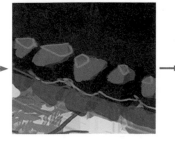

用套索選取亮部的面

筆刷沿著選取範圍內側描繪

9 描繪草的陰影細節

　　因為沿著河川生長的草缺乏立體感，所以描繪陰影細節。在陰暗物件描繪陰影時，只要稍微調暗陰影色調就會顯得十分立體。不需要過於細細描繪。

　　如果太強調立體感而將陰影色調調得過暗，就會破壞好不容易配置好的顏色平衡。在遠處看時要注意是否看起來為相同色調，並且在稍微暗一點的部分調整明暗。

描繪陰影但不要破壞平衡

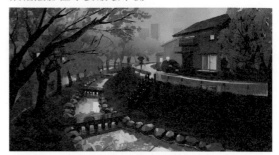

留意草的塊狀描繪陰影

10 遠景物件的細節描繪

　　一邊描繪遠處櫻花樹的細節，一邊調整輪廓。**描繪這些遠景主題時，和前面的草一樣，重點在於描繪時不要破壞最初的明暗色調。**

　　這張圖為雨天場景，所以遠處朦朧不清。因此用對比較弱的顏色描繪，但是在描繪細節的階段，為了添加資訊而塗上太亮或太暗的顏色，就無法顯現和前面主題的差異。

　　在描繪遠景細節時，為了不要將明暗幅度調得太廣，也要稍微克制色相和明度的變化幅度。

　　即便些微的色差就能產生意想不到的立體感。

描繪遠景細節前的狀態

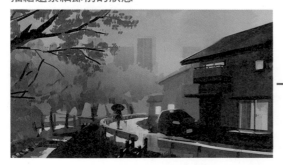

描繪細節的重點是不要破壞最初設定的明暗

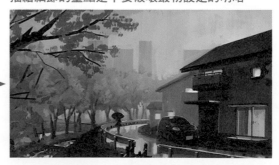

11 描繪雨水

所需的物件幾乎都已描繪完成,所以在最後添加雨水。畫一個點,再將其往上下延伸,就呈現出一滴雨滴。複製這顆雨滴,表現大量雨水。

如果只是直接複製貼上,雨水就會呈平行落下,所以要適度改變方向呈現隨機感。再用橡皮擦處處擦拭,調整深淺,就會呈現出資訊量。

還請參考「雨水的描繪方法」(P.116)。

適度分散雨滴的方向

添加雨水後的狀態

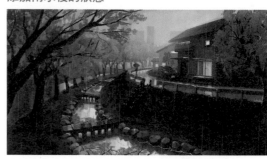

12 花瓣沿著地面落下

櫻花花瓣飄落地面。在樹蔭下等處描繪成塊的櫻花花瓣。**這時如果沿著地面的塊面配置花瓣,就能呈現逼真的場景**。請不要描繪一片一片的花瓣,而是描繪成塊狀。塊狀內側不要描繪太仔細,用花瓣輪廓呈現更容易辨識。

留意地面的塊面描繪飄落的花瓣

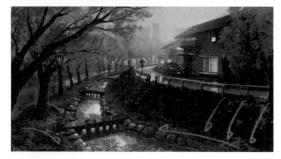

描繪成塊大量的花瓣

在地面添加櫻花花瓣飄落的狀態

13 調整整體色調並添加細節即完成

　　最後用覆蓋或色彩增值調整整體顏色。在窗戶光線反射的部分用覆蓋添加光線，再稍微模糊遠景處的輪廓，讓遠景顯得更朦朧不清。

　　畫面色調稍嫌不足，所以提升一點彩度，增強紫色。一邊觀察整體氛圍，一邊在不足的部分添加亮部等細節描繪即完成。

缺乏雨天特有的模糊光線時，整體就會呈現低彩度的畫面

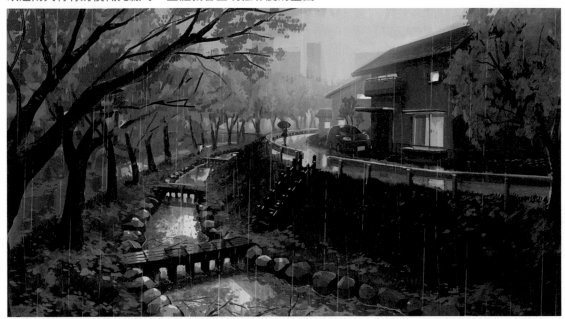

添加窗戶透出的模糊光線，稍微提升彩度，並且將色相調成紫色

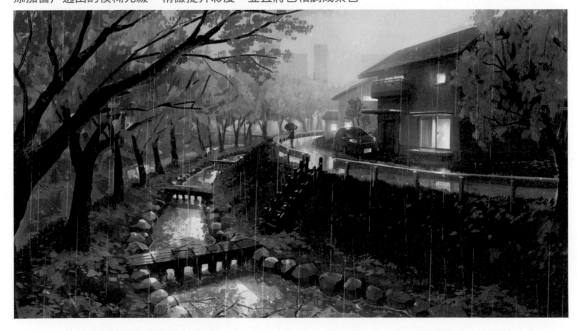

第5章

夕陽餘暉灑落房間

難易度 ★★★★☆

本章的學習內容

· 尋找景深的方法
· 關於比例和尺寸
· 桌椅的描繪方法
· 小物的描繪方法
· 以重疊輪廓創造律動的方法
· 夕陽的描繪方法
· 看到畫得好的人就感到挫敗的原因和解決方法
· 創作範例「夕陽餘暉灑落房間」

作者概要說明

本篇將以室內物件的描繪方法為主軸來解說營造空間的方法。如果要在一張繪圖中增加描繪的物件，相較於完美描繪出每一個物件，更重要的是如何有意識地將這些物件彙整在一幅畫中。如果過於著重每一個物件，很容易讓整幅畫失衡，也會花費太多描繪的時間。在描繪多樣物件時，請先思考如何將每一個物件的輪廓配置在整張繪圖中，而非著墨於細節描繪。

01 尋找景深的方法

只用透視不容易表現景深

　　很多人認為描繪背景時的重點在於透視，但其實單憑透視很難呈現出景深。所謂的透視只不過是一種表現的規則，也就是物件在相同空間時，會以哪一種規則呈現在眼前。即便描繪出正確的透視，倘若是一個全白的方塊，只憑這個方塊的資訊也不能了解方塊的大小究竟是 5m 還是 100m。

　　接下來我將說明為了營造出背景的景深，究竟需要哪些元素？

雖然透視正確，但是缺少營造景深的資訊

為了營造出景深需要有一定的資訊量

　　為了讓背景呈現一定的景深，畫面中多少需要一些資訊。如同前面所述，由於資訊量不足，即便用正確的透視描繪出一片空白的方塊，依舊無法呈現景深。因此我認為在空間添加資訊和透視的運用一樣，都是為了營造景深的必要條件。當你發現「明明透視正確，卻無法呈現景深」時，最好處理方式就是檢視畫面中是否缺乏資訊。

只要添加資訊就能呈現景深

添加空間分割的資訊，就可以營造景深

　　至於要呈現哪些具體的資訊才能營造出景深，那就是如果有表現出空間側面分割的資訊就很容易營造景深。具體來說就是，在側面添加大量往內側的資訊，就很容易營造出景深。往內側將空間分割為 2 等分、4 等分、8 等分或 16 等分時，以 16 分割最能營造景深。只要添加了往內側分割空間的資訊，就可輕易呈現景深。

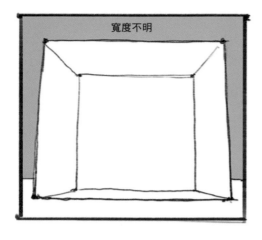

寬度不明

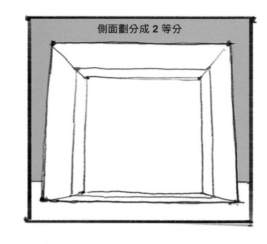

側面劃分成 2 等分

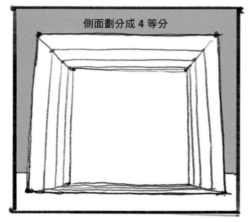

側面劃分成 4 等分

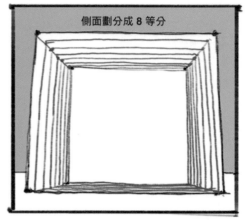

側面劃分成 8 等分

✒ 為了營造景深的好用主題

　　為了添加景深，「柱子、門窗、照明、石板路」
等都是方便分割側面，又可輕鬆描繪的主題。

　　尤其描繪背景時應該留意的是地面和地板的資
訊。

　　地面和地板是繪圖中最少又容易流於扁平的物
件，所以很難呈現景深。請有意識地添加分割地面的
資訊。

若添加了柱子、照明、地面的石板路等，
就會呈現景深

02 關於比例和尺寸

何謂比例

所謂的比例就是物件大小的比例尺基準。繪圖中的物件都必須依照相同的比例呈現，若沒有以相同的比例為基準，物件看來就會太大或太小。為了讓物件呈現應有的大小，描繪時必須留意比例，這在描繪背景時相當重要。

以人物大小為基準

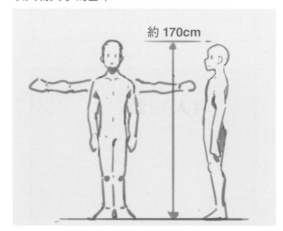

約 170cm

請以人物大小為基準構思比例

考慮比例時的基準點是以人物大小為基準來思考。請大家先記住當作基準的人體尺寸。**身高約 150～170cm，肩寬約 50～60cm**。另外，兩手打開時的大小大約與身高相同。

以這些人物的尺寸為基準，配置出大小適中的背景物件。

透過人物配置，就可統一多數物件的比例

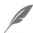 構思建築的尺寸

接著來想想建築的尺寸。首先建築也有所謂的基本尺寸，彼此的差距大約為 30～50cm。另外，建築樓層的高度大約為 3m，其中也包含了地板和天花板的厚度。房屋的地板到天花板的高度以 2m40cm 左右為基準。窗戶下緣到地面的高度約 1m，視線高度恰好落在窗戶的中線。門的高度以榻榻米的大小為基準，高度大約為 1.8m，寬約 0.9m。

要留意建築大致的尺寸

每 1 層約 3m
約 30cm
約 2.4m
約 1.8m
約 1m
約 50cm

構思地板的尺寸

房間尺寸可以榻榻米的寬度為基準構思房間的平面。

描繪房間失敗的案例中大多是房間畫得太大。為了避免這個問題產生，可以一張榻榻米的大小為基準構思房間寬度。榻榻米的大小可以想成剛好可以放進一個人，這樣就比較好理解。（一張榻榻米的正確尺寸為，橫寬 920mm、縱長 1820mm。）以榻榻米的鋪設來思考房間的寬度，就很容易繪製出房間的空間。要記得和室榻榻米的詳細鋪設方式有點困難，所以配合房間的用途，預設榻榻米的張數，就可以決定房間的寬度，我想這樣的做法大家比較容易理解。

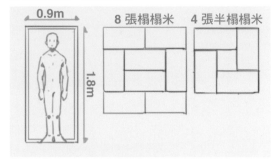
排放榻榻米，掌握寬度

利用人物添加表現比例感

即便背景沒有安排人物，也可以暫時配置人物，藉此構思物件的尺寸或呈現出比例感。即便背景的主題相同，通常只要旁邊添加了人物，就可以知道物件的大小。**尤其如右圖般不存在的奇幻物件等，一旦添加了人物，就可清楚傳達出物件的大小和比例感。**

利用人物添加表現比例感

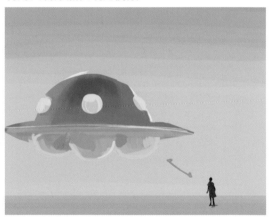

相對於景深的比例感變化

背景因為有景深，所以會有前面和內側之分。透過前面和內側的物件配置，會使物件比例呈現不同的變化，這或許和構圖決定的方法也有些許的關聯。**即便相同的物件，將物件配置在前面就會顯得較大，配置在內側就會顯得較小。配置物件時，請留意自己想在繪圖中呈現的樣貌和表現的程度。**

前面的物件較令人印象深刻

03　桌椅的描繪方法

以人物尺寸為基準構思桌椅的尺寸

假設人物身高約 170cm，以此來構思平常使用的桌椅尺寸。桌子高度約 **70cm**，從人物頭頂到椅面的高度約 **50cm**。以這些為基準來思考桌椅的尺寸就會很好描繪。桌子 **70cm**，就是人站立時手掌可碰到桌面的高度。

以人物為基準繪製桌椅

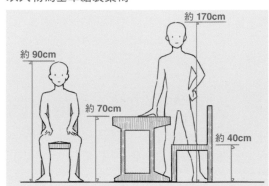

試著實際描繪桌椅

1 配置方塊後描繪大致的輪廓線

先用輪廓線描繪出方塊，描繪時請留意剛才的桌椅尺寸。其實描繪方塊的難度最高，只要在平日多多從各種角度練習方塊描繪，就能毫不猶豫地描繪出桌椅。

將桌椅的輪廓線描繪成方塊

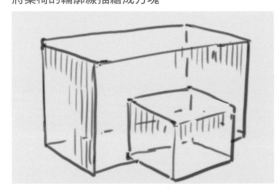

2 配合方塊描繪桌椅的結構

以輪廓線描繪好方塊後，請描繪桌椅的架構。這裡以一般的書桌為基準來描繪。不同於方塊的描繪，桌腳和椅腳都很細，所以空間掌握稍有難度。**接觸地面的桌腳和椅腳，請先收在一開始畫好的方塊輪廓線中**。如果桌腳太長或椅腳太長，看起來就不像在同一空間，呈現傾倒的樣子。這就是所謂透視變形的狀態。

以方塊為基準大概描繪出桌椅

3 描繪桌椅落下的陰影

　　完成整體大致的外側輪廓後，請添加陰影。**桌椅都有桌面或椅面覆蓋在上面。描繪這個部分落下的陰影，可藉此表現出桌椅下面的空間，這又稱為投影。**這是指受到光線照射的物件，陰影落在其他物件的樣子。因為很容易讓人遺忘，所以請大家記得描繪。

擦除方塊的輪廓線並且描繪陰影

4 添加抽屜或木紋等資訊

　　這裡將開始描繪細節資訊。請描繪桌子抽屜、椅背等細節。**看起來逼真的訣竅在於細膩描繪出接觸部分的陰影和間隙的陰影。**桌子抽屜的間隙、桌腳、椅腳和地面接觸的部分，這裡產生的陰影要描繪得最黑，這樣就能提高畫面的完成度。

描繪細節，完成最後修飾

▌Column　描繪各種造型的椅子

　　變化方塊的輪廓線，改變椅背的資訊，藉此可描繪出各種造型的桌椅。請添加個人喜好的資訊或圖案，設計出原創的傢俱。變化椅背的高度、椅面的大小或椅腳的粗細，就可以呈現全新的樣貌。只要基礎方塊的形狀正確，就可以描繪各種造型，請大家多多嘗試。只在腦中想像這些傢俱的設計或許有些困難，這時大家可先自行決定方塊的形狀，再一邊翻閱傢俱型錄一邊設計細節裝飾，就可創作出各種造型。

只要描繪各種方塊形狀，就可以改變桌椅的造型

改變椅面設計和椅腳或桌腳的高度，就能產生各種造型

04 小物的描繪方法

 試著描繪一本書

1 描繪輪廓

請先思考描繪一本書的步驟。和其他物件相同,先利用方塊描繪出書本大概的輪廓線。由於書本的形狀原本就和方塊相似,所以是很容易描繪的主題,是描繪室內時相當好運用的元素。

2 描繪大概的內側

描繪輪廓內側。**描繪書本時的重點在於清楚區分外側封面的紙張和內側成疊紙張的顏色。利用色差呈現對比就可以讓繪圖有所變化。**

3 描繪細節

添加文字資訊和細節裝飾時,也請在封面和封底等厚紙板上添加資訊。

利用方塊描繪出書本輪廓線

加入陰影完成書本形狀

描繪裝飾

試著描繪成堆的書本

不是單一本書,請描繪數本書成堆疊放的狀態,這裡的重點也是輪廓。

請想想書本平放堆疊的樣子。**如果大小相同的書本直直縱向堆疊,就會形成方塊或柱狀,顯得有些不自然。因此,堆疊的書本大小要不一致,位置要交錯,請刻意形成隨機堆疊的樣子。**

請注意整體輪廓要呈現左右不對稱的樣子。另外還可將書本立在一旁,並且在周圍添加擺放成堆的書本,就會顯得更加自然。

以輪廓描繪出清楚的樣貌

添加大概的顏色和陰影

描繪細節

 ## 試著描繪書櫃

1 描繪輪廓

讓我們來思考書櫃的描繪方法。書本不是隨意擺放，請想想書本整齊收納在方塊中的狀態。

讓我們先描繪一個形成書櫃輪廓的立方體。

只先描繪出方塊的輪廓線

2 描繪內側大概的樣子

描繪書櫃時最重要的是書櫃和書本間隙的空間描繪。書櫃會做得大一些，以便擺放各種大小的書籍，所以各層頂端都會留有一些空隙。描繪出這些空隙的陰影很重要。

描繪書櫃和書本的間隙

3 描繪細節

書櫃的深度比書本寬，所以請在書本添加從書櫃頂端落下的陰影。另外，也讓書本呈現大小不一的樣子。描繪一些斜放的書本，就會產生間隙陰影形成平日常見的狀態。

在書本添加從櫃頂落下的陰影

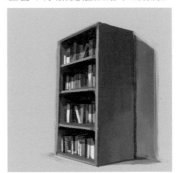

 ## 試著描繪筆筒

1 描繪馬克杯

讓我們先描繪一個當成筆筒的馬克杯。這裡也從輪廓開始構思。一時無法掌握輪廓的人，請用線條勾勒出輪廓線。

描繪馬克杯大概的輪廓

2 描繪筆成束放入的輪廓

請在描繪好的馬克杯中，放入粗細長短不一的筆。另外，除了筆之外，還可添加剪刀、尺、釘書機等小物，就會更像筆筒。

用灰色只描繪出輪廓

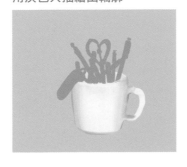

3 描繪細節

描繪雜亂物件時的重點在於呈現簡約輪廓和複雜輪廓的對比。這次下面馬克杯的部分為簡約輪廓，上面筆的部分為複雜輪廓。另外，請保留物件之間的間隙，才比較容易辨識。

添加顏色和陰影

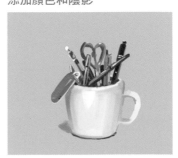

05 以重疊輪廓創造律動的方法

律動感比物件形狀重要

　　描繪背景時需要描繪大量的主題，其中我認為將物件配置得充滿律動感，遠比正確描繪出每一個物件的形狀還重要。大家常說「要一邊觀看整體一邊描繪」，而律動或配置就代表背景的「整體」，所以非常重要。我們總是不知不覺留意物件的形狀，但是描繪時如果可以意識到「多大的物件應該配置在何處？」，將使繪圖提升更高的層次。

不要呈現單調的律動

　　營造律動時應該要注意避免呈現單調的律動。就像音樂基本上也不會一再重複相同的曲調，而會呈現時快時慢的節奏律動。在繪圖中也請表現出如此錯落有致的律動。

律動單調的樣子

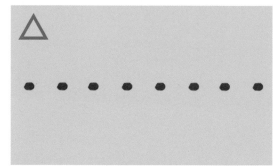

分散大小位置

　　輪廓的律動除了表現在物件配置之外，也可以表現在物件大小。以音樂來說相當於音量大小。**想強調的部分畫大，想隱藏的部分畫小**。請將大小平衡配置呈自然的律動。

有律動感的樣子

避免呈現平均或對稱的樣子

如同輪廓的配置和大小，避免讓形狀呈平均的樣子也很重要。不論是配置還是大小，我想為了呈現美麗的律動，都必須避免呈現等比例的狀態。**如果要分割物件的長度，不要分成 1：1，而是：1：2 或 1：3**，以偏重一方的比例分割。大小比例也不要分成剛好各半的狀態，而要分割成 **30%不對稱的比例**，才能形成變化。

分配不均才容易表現景深

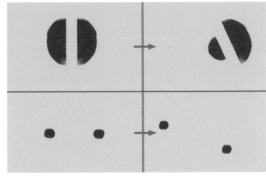

試著實際描繪雜物

1 有意識重疊簡單的輪廓

這裡試著描繪雜物範例。首先不要想到細節輪廓，而是要留意大塊輪廓的律動。用簡單的圓形決定物件重疊比例、大小和配置。如果無法形成這樣大概的輪廓，後面不論描繪多少資訊細節都無法成圖。請大家配置物件時，要留意整體輪廓的律動感。

簡約形狀才容易呈現重疊的樣子

2 以輪廓的律動為基礎描繪輪廓線

決定好大致的整體輪廓律動後，以此為基礎描繪出雜物的輪廓線。這個階段還不需要描繪細節，先大致釐清保留最初決定好的整體輪廓。輪廓律動是由最初構思的大塊物件重疊而成，並且大大影響了此時整體輪廓的成功與否。

留意輪廓重疊

3 描繪輪廓內的細節資訊

完成整體的大致輪廓後，就開始描繪內側的細節資訊吧！大家或許覺得這裡的細節描繪很困難，其實只要看著資料就沒有那麼難畫。以基本步驟來看，需要描繪的項目有，固有色的協調，自身陰影（物件自身產生的陰影）、投影（物件落下的陰影）、間隙的陰影描繪。

最重要的依舊是整體配置和輪廓。只要一開始定好的輪廓結構完整，之後就可以放心描繪細節。在細節描繪的階段若總覺得畫不好時，有時需要回到配置和輪廓，修改整體繪圖。

用線條描繪出物件重疊

描繪內側細節資訊

✏️Lesson 請試著描繪不規則（隨機）

描繪自然物件、凌亂的房間時，物件配置的隨機表現很重要。

隨機感的呈現不經過練習無法學會。我認為描繪隨機配置的物件是很好的練習。

建議拿起 10 枝左右的筆，隨機丟在地上後開始描繪成圖。因為要大家一開始單憑想像過於困難，所以請實際動手描繪，並且將上述畫面當作參考。

請多嘗試幾次，並且留心觀察筆是如何散落一地。或許偶爾會出現整齊、平均散布的畫面，但基本上會隨機散落。請寫生描繪出這樣的畫面。甚麼都不看就描繪時，就請在腦中想像筆散落一地的樣子。

描繪眼前實際不規則放置的物件

Q 「我因為興趣而畫，但卻猶豫是否要當成工作」

A 　我覺得可以嘗試一次任何和繪畫有關的工作。如果你是正在猶豫是否要將繪畫當成工作的人，和一般人相比，你應該對於自己的繪畫能力有某種程度的自信。若是這樣我想你應該可以獲得繪畫工作的機會，所以建議嘗試看看，確認自己是否適合這份工作。繪畫的工作有很多，如果只是一年左右的短期時間，財務方面應該還可以應付，所以我認為可以空出時間挑戰看看。將「想嘗試卻有風險」的可能降至最低並且盡快付諸實行，即便失敗，也不會花太多時間在面對受傷和煩惱，總之我認為重要的是實際嘗試。

06 夕陽的描繪方法

要選擇在夕陽下依舊能夠分辨的顏色

　　描繪夕陽時，畫面整體的顏色會帶有紅色調。這裡最常發生的失敗案例就是畫面過紅，使主題的顏色變得無法辨識。為了避免這樣的情況，**重點在於即便籠罩在夕陽紅光下，依舊要清楚描繪出物件在畫面中的顏色。**至少要意識到明度變化，描繪出固有色的明暗表現。藍色物件受到紅光照射時藍色會稍微減弱。即便主題添加了極少的藍色，畫面中仍可看出是藍色。**即便是彩度低的顏色，有意識地使用藍色和綠色，仍可在夕陽紅色調的畫面中表現出紅色、藍色和綠色。**

一般情況

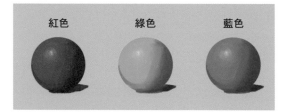

即便在夕陽下依舊可以感受到每種固有色

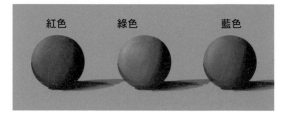

加強對比

　　夕陽是單側受到強烈光線照射的狀態，所以基本上會形成對比強烈的繪圖。但是一旦提高對比，就很難彙整畫面。**請留意避免過於強調對比而使主題的顏色變得難以辨識。**

　　最常見的失敗案例就是明亮面變成一片赤紅，陰影面變成一片漆黑。這樣一來就看不出陰影面的物件顏色。為了避免發生這類失敗，建議先以固有色配置顏色，之後再用色彩增值或覆蓋等添加紅色。

夕陽的場景要加強對比

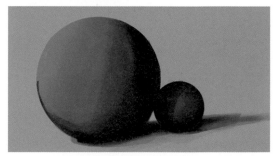

不要將陰影畫成全黑

　　夕陽和朝日下的主題對比強烈。**這時要注意的是不要將陰影畫成全黑的狀態。**

　　照片有時會產生曝光，配合明亮側的曝光，有時會讓陰影呈現漆黑狀態，但是這時陰影面的陰暗狀態應該是人類眼睛依舊能夠分辨表面凹凸紋路的程度。**因此一邊加強對比，一邊在陰影也加入明顯的反射光，營造出物件的立體感。**

陰影要加入來自地面的反射等

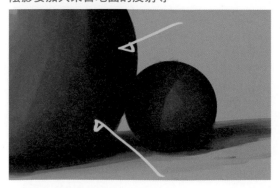

✒ 有意識拉長影子

　　夕陽時分因為太陽西沉，太陽光是從側邊照射。因此影子相當斜長。相反的，白天中午日正當中，影子的長度最短。

　　像這樣明確描繪出影子的長短，就可以表現出背景所處的時段。

白天的陰影（上）和夕陽的陰影（下）

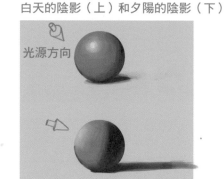

✒ 試著實際描繪夕陽

1 先以固有色描繪

　　以桌上的主題為例解說物件受夕陽照射的描繪方法。先描繪固有色。**請不要描繪強烈的光線和陰影。建議描繪出近似陰天的狀態即可。**

決定大致的顏色

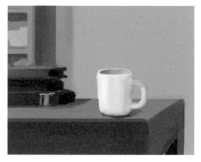

2 以色彩增值為整體添加紅色調

　　用色彩增值等的調整圖層添加紅色。這時請稍微添加淡淡的紅色。**如果顏色過重，就會破壞原本配置的固有色和對比平衡。**

請小心不要畫得太紅

3 以覆蓋描繪受光面的細節

　　最後用覆蓋或一般的圖層描繪受夕陽光照射的部分。**這時不是整體，而是只在受光照射的該側用覆蓋添加光線。**若是室內，會呈現強烈光線從窗外照入的狀態，所以只有一部分受到光線照射。因此不需要使用大面積的覆蓋。寧可讓主題的一部分沐浴在光線中，才會呈現畫面有變化、容易誘導視線的漂亮繪圖。

選擇受光面

為了突顯想呈現的部分，添加光線

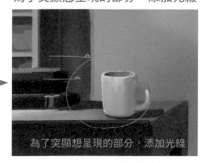

為了突顯想呈現的部分，添加光線

看到畫得好的人就感到挫敗的原因和解決方法

要了解每個人都有自己的路線風格

我有時會收到一些諮詢，有些人看到畫得比自己好的作品會感到很氣餒。我想其中原因有很多。**我認為最重要的是，大家要清楚意識到自己的路線和他人的路線不同。**雖然很困難，但是請先了解自己的道路和他人的道路並不相同。

如果你將他人的活動和自己的活動等同視之，也就無從比較。請大家一定要有一個基本概念，就是自己是自己，他人是他人。

只要專注在自己的作為，應該就會降低觀看他人作品的挫敗感。

自己的路線不同於他人的路線

比較前先細細觀看自己的畫

另一個重要的是，在和他人比較前請先仔細觀看自己的作品。為了比較，必須清楚了解比較的目標。

和他人比較感到挫敗的人，其實意外地對自己並不瞭解。

只要在觀看他人作品前先列出自己作品的問題點、改善點，就可以降低挫敗感。或許還可從觀看他人作品獲得進步的線索。

比較前請先仔細觀察自己作品的優點和可改善的地方。只要徹底做到這一點，即便和他人的繪畫比較，我想就可以清楚知道並不會影響自己繪圖的好壞。

比較前先細細觀看自己的畫

✒ 欣賞別人的作品是件好事

有時候會聽到有人說：最好不要和他人比較。我個人不太贊成這個想法。這是因為**觀看比較他人的作品，是一種自我學習的行為。**

我覺得危險的是將自己現在的行動和他人的行動等同視之。如果可以稍微區分這兩者，觀看前輩的作品或其他比自己優秀的作品都是一種學習。

不觀賞他人的作品非常可惜，所以我反而會刻意大量欣賞優秀者的作品。我希望大家不要忘記觀看他人作品對自己來說不但是學習，更是一件好事。先仔細分析自己的作品，在一一和他人比較，並且朝向更高的目標邁進。

看著他人足跡當成自己的能量

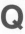

Q「畫得好的人和畫不好的人有何差別？」

A 我認為差別在於是否有改善？或是否做到實質的改善？重點在於回顧描繪好的地方和描繪不好的地方，接著運用在下次的繪圖。我想如果能發現「或許這樣就會更好」，就可以看到可以改善的點。我認為不容易畫好的人，可能一直在用相同的方法，或是沒有參考其他優秀畫家的畫法。相同主題、相同構圖、相同畫法，一直反覆相同的作業，我想是很難有所改變、有所進步。

5

實踐篇 —— 夕陽餘暉灑落房間

Chapter 5

08
Making

夕陽餘暉灑落房間

Room in the sunlight of dusk

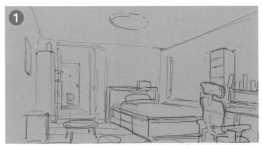

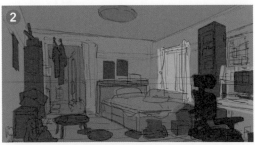

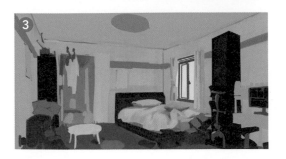

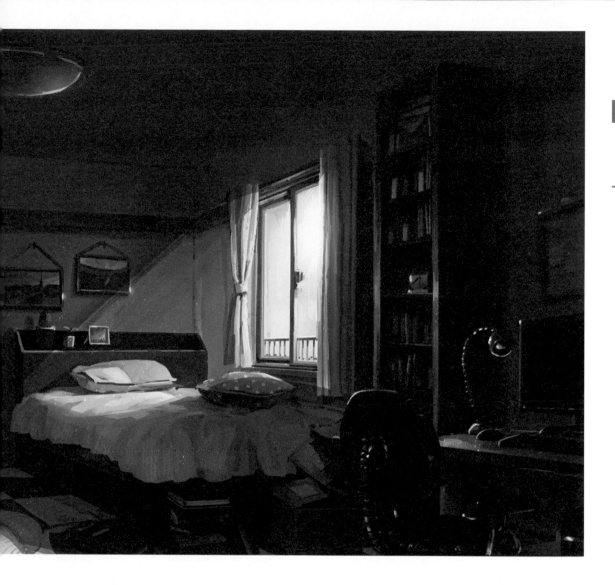

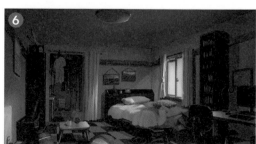

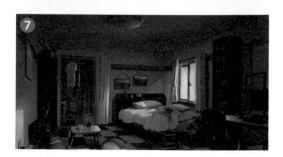

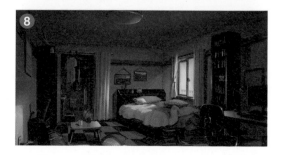

08 創作範例「夕陽餘暉灑落房間」

1 以草稿構思整體構圖和配置

先一邊描繪草稿一邊構思配置在房間的物件和構圖。從零開始描繪時，不要一下子描繪透視，先直覺地描繪出所需的物件。如果過於嚴謹地思考透視，會使繪圖過於僵化，還請小心。

因為室內繪圖會配置很多物件，所以要一邊思考在何處配置甚麼物件，一邊描繪。

不嚴守透視規則配置物件

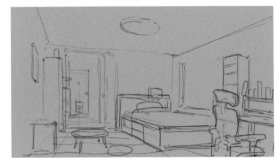

2 大致描繪透視，創造空間

在配置大件物件時，先描繪出大致的透視線，再繼續繪製空間。在描繪大量物件的繪圖中，比起透視，更重要的是比例感和配置，所以透視只要大概即可。而且數位繪圖於後續修正也很簡單，所以這個階段就依序添加想描繪的物件吧！

配合物件配置描繪透視

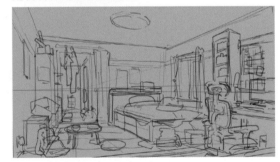

3 以灰色決定大致的輪廓

在描繪好大致草稿的階段，用灰色為輪廓粗略上色。因為這幅繪圖中配置了大量的主題，所以不要一一描繪輪廓，而是以多數物件形成的塊狀描繪輪廓。物件很多時，即便想在一開始就完整所有的輪廓也很困難。因此，先用大概的塊狀決定輪廓，再於細節描繪時調整細節輪廓。

依每個物件的塊狀區分輪廓

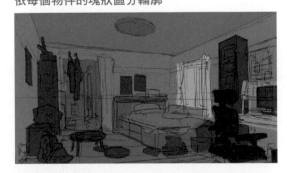

4 配置固有色

以草稿完成的輪廓為基礎決定固有色。**這次繪圖的物件很多，所以不要在一開始就決定所有的固有色，先決定占畫面面積最多的物件顏色。**在室內的繪圖中，天花板、牆面、地板的顏色對繪圖氛圍有很大的影響。因此先決定牆面和地板的顏色。如果以面積占比較大的顏色為基準，再調和並決定面積占比較小的顏色，選色時就不會感到混亂而能產生統一的調性。

從占繪圖面積較大的物件開始上色

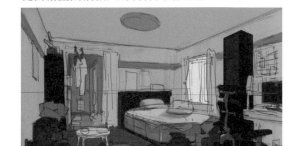

5 在大致塗好顏色的地方隱藏線稿

決定好繪圖中大致的顏色後，隱藏草稿線稿。線稿保留的時間依繪圖風格而有所不同，但是像背景這樣物件較多的繪圖，如果一直保留線條，在中途就會變得很難描繪。這次決定盡快隱藏線稿。

隱藏草稿線稿

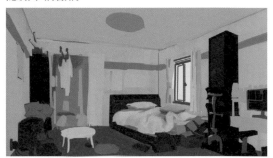

6 暫時加上色彩增值和覆蓋，確認繪圖最終的樣子

大致決定好整體顏色和輪廓後，先暫時將顏色改成夕陽的色調，確認整體的氛圍。在陰影部分用色彩增值添加橘色陰影，只在明亮部分用覆蓋呈現受光照射的樣子。如此就可以確認變換成夕陽場景時整體色調的呈現狀況。**在原本顏色受到紅光照射時，只在腦中想像很難知道顏色的變化。這時先利用一次圖層模式或調整色調，試著呈現最終色調的樣子。**

確認整體氛圍後，如果覺得最終會呈現不錯的繪圖，就變回白天的狀態，持續描繪。

用色彩增值圖層添加陰影，用覆蓋圖層添加光線

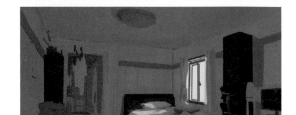

7 在房間角落等處添加淡淡的陰影

請先在房間的角落等光線很難照入的部分添加淡淡的陰影。**角落太明亮，就無法呈現景深的樣子。**請大家要注意的是加入太明顯的陰影會使角落變得太暗。尤其像這次為純白牆面的房間，如果在角落加入過於明顯的陰影，就會使固有色顯得不自然，所以還請小心。

在房間角落添加淡淡陰影

8 描繪地毯

描繪鋪在地板的地毯圖案。用白色線條畫出輪廓線，在線條內側交錯塗上不同的色彩。

有時有這類圖案的物件會懸浮在繪圖中。這時可能是落下的陰影顏色有誤，或是忘記描繪陰影，所以請多加留意確認。在這張圖中只要在桌子下方和坐墊下方等落下明顯的陰影，就能自然融入圖中。

描繪地毯圖案線條

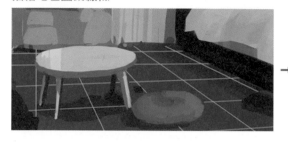

依照線條上色

9 修飾小物件的輪廓

決定好顏色和物件配置後，稍微調整小物件的輪廓和顏色。也可在草稿階段完成所有的輪廓，但這次只確認大致的輪廓，所以先在這個階段稍作修改。

在描繪細節時發現輪廓有誤也是常有的事，所以這時請在描繪中隨時調整顏色和輪廓。

輪廓修飾前的狀態

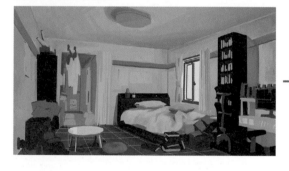

圖示處的輪廓經過修飾的狀態

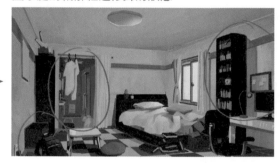

10 將畫面改成夕陽的色調

因為已經決定繪圖所需的輪廓、顏色和基本的陰影，接著就將色調改成夕陽的色調。和中途確認繪圖的時候相同，用色彩增值圖層添加陰影，用覆蓋圖層描繪光線。使用色彩增值時，請注意不要將彩度調太高，也不要將陰影調太暗。**尤其使用覆蓋圖層時，請小心容易將對比調太強。建議只在受光面添加覆蓋圖層，就不容易破壞整體的對比。**

添加夕陽前的狀態

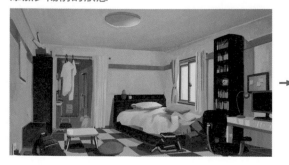

添加夕陽光影後的狀態

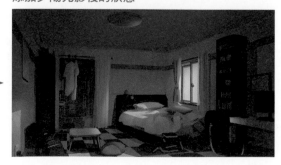

11 在物件間隙添加暗色陰影

在將畫面轉為夕陽色調時，添加細節描繪。首先**找出物件之間的間隙，添加深色陰影**。這些間隙陰影對於突顯圖中物件的存在相當重要。**如果沒有間隙的陰影，物件會像懸浮在空中或顯得過於平面，所以要很小心。**另外，描繪間隙陰影時，不要添加明顯的模糊，建議描繪出清晰的陰影形狀。

在窗簾間隙添加暗色陰影

在物件重疊部分添加陰影

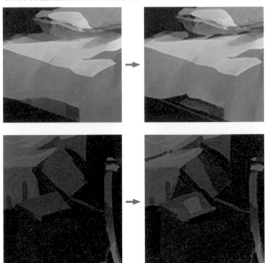

12 描繪小物件的細節

在一直維持輪廓形狀的小物件描繪陰影和質感。有時因為急著描繪並不能像這樣描繪出輪廓內側的陰影，但是若有描繪就能提升真實感。

堆疊的書本，再稍微明確描繪出顏色的交界和間隙的陰影。即便有很多書，只要利用不同顏色的搭配，就可以清楚看出顏色的區別。請注意不要讓相同顏色頻繁相連。

在牆面和房間的角落添加物件。大家或許覺得描繪大量的小物件會有點困難，但是利用這些描繪可以增加繪圖的密度和真實感。請尋找空間的空白處，添加小物件。

添加小物件，提升畫面密度

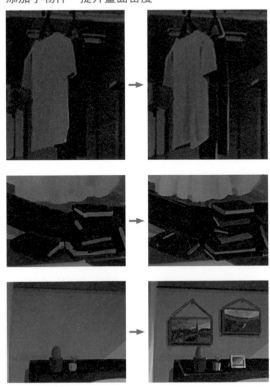

13 確認整體的印象

因為繪圖中已放入了全部的元素，所以請確認整體畫面，看看是否有缺少的物件，或細節是否有不足之處。基本構成和配置並沒有問題，但是覺得資訊量有點不足，所以決定在受注目之處稍微添加細節。

確認整體畫面

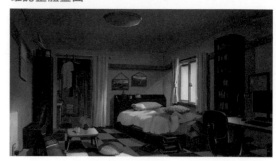

14 添加細節描繪和亮部

一邊觀看整體一邊在細節部分添加細節和亮部。在書包和書櫃描繪光影的細節。**描繪細節時，著重的部分並不是增加顏色，而是要描繪出顏色配置之間的複雜度和協調性，若有留意這一點就可以在不破壞平衡的前提下描繪細節。**描繪細節時，如果光影差距明顯，有時會破壞已完成的整體對比，所以還請小心。

如果時間允許，我就會無止盡的一直描繪這些細節之處。究竟要精細描繪至甚麼程度，我認為得衡量自己想在繪圖呈現的內容和可配合的時間。

一邊觀看整體一邊描繪細節

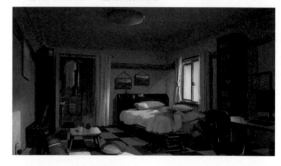

描繪書包的細節

描繪書櫃和書桌的細節

15 調整整體色調

　　最後用調整色調等調整整體色調，並且添加雜訊即完成。用覆蓋圖層和曲線稍微降低整體對比。有時在最後調整時添加強烈效果，就可以一改繪圖呈現的氛圍。若能藉此讓繪圖變漂亮是個不錯的方式，但是請注意不要破壞整體顏色和明暗的平衡。

調整色調即完成

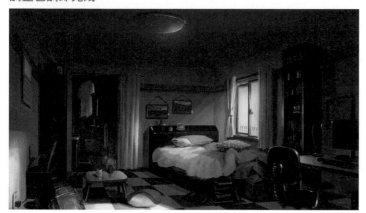

第6章

無人管理的庭園廢墟

難易度 ★★★★☆

本章的學習內容

· 廢墟的描繪方法
· 瓦礫的描繪方法
· 利用照片添加細節的方法
· 金屬裝飾的描繪方法
· 石板路的描繪方法
· 噴泉的描繪方法
· 角色懸浮於背景的原因和解決方法
· 創作範例「無人管理的庭園廢墟」

作者概要說明

本篇將以廢墟和瓦礫等毀壞的物件為主軸來解說。毀壞的物件、髒汙的物件較容易描繪，但是添加過多的資訊量反而會使繪圖顯得凌亂。一旦描繪的物件增加，物件的輪廓很容易亂成一團，但透過清楚描繪出剪影部分，就可使繪圖清晰可辨。描繪細節時首先要著重繪圖中想呈現的重點，以此處為主細膩描繪即可。先描繪出基本資訊量的部分，其他地方再配合此處描繪成圖。

01 廢墟的描繪方法

思考廢墟的元素

讓我們先分解廢墟的元素。一般認為廢墟由以下 3 種元素構成。**第一龜裂、第二青苔和綠草、第三窗戶等開口部分。只要有意識地描繪出這 3 種元素，就能呈現出廢墟風格的建築。**接下來讓我們一起思考描繪廢墟的實際步驟。

思考有廢墟風格的元素

龜裂和髒汙

青苔和綠草

窗戶開口部分

試著描繪各種廢墟風格的輪廓

描繪廢墟建築時，重要的是構思具廢墟風格的輪廓。**一般建築的描繪，會呈現整齊的方塊形狀，而廢墟的描繪重點則是破壞方塊建構出形狀。**

首先我們要避免呈現左右對稱的輪廓，添加細微的凹凸和鋸齒狀也很重要。

描繪的步驟為不要一下子描繪出細節，而是先試著畫出幾個大概的輪廓，再以這些輪廓為基礎決定形狀，接著從這些完成的輪廓中挑選自己喜歡的類型，才繼續描繪細節。

以輪廓構思幾個廢墟的類型

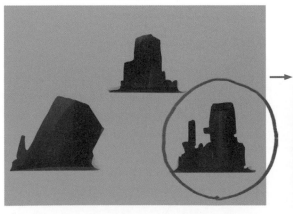

挑選喜歡的輪廓

試著實際描繪

1 試著描繪龜裂和瓦礫

我想從剛才描繪的廢墟輪廓中挑選一個繼續描繪。

先描繪龜裂和瓦礫的細節，在基礎色中加入瓦礫和龜裂的陰影。若添加的方法是畫滿整個廢墟輪廓，建築會顯得非常混亂，難以辨識，所以關鍵是挑重點描繪。細碎的瓦礫會往下掉落，所以請添加在建築下方。

描繪輪廓的內側

2 以散落筆刷添加髒汙

接著添加龜裂和瓦礫的元素之一，髒汙。

大家也可以用一般的筆刷描繪髒汙，但是這裡我使用散落筆刷添加髒汙。若先設定一支可散布雜訊的筆刷，就很方便作畫。這裡使用「自訂筆刷 10」和「自訂筆刷 11」（請參照 P.24、26）。

選擇建築的明亮面，在部分區塊揮動筆刷添加髒汙。為了不要讓這時的髒汙對比過於強烈，描繪髒汙時選擇的顏色比基礎廢墟建築的固有色稍微暗一些。

請注意，添加的髒汙顏色不要比龜裂和瓦礫等凹凸陰影強烈。用暗色添加過多的髒汙，會使繪圖顯髒。雖然的確呈現出髒汙的效果，但是會造成反效果使繪圖變得難以辨識。到這裡我們已經完成廢墟的第一個元素，完成龜裂和瓦礫的資訊描繪。

添加髒汙但是不要太複雜

建議用可散布雜訊的筆刷

3 描繪開口部分

　　接著在建築添加窗戶等開口部分的資訊。**描繪窗戶本身雖然簡單，不過對於建築的比例感影響很大，所以請注意窗戶的大小。如果不加思索就添加開口部分或窗戶，就會使建築顯得不自然真實。**

　　一邊想想建築變成廢墟前的漂亮外觀，一邊只添加陰影。光是如此外觀就有點廢墟的影子。龜裂、瓦礫和髒汙等資訊也多集中於建築的開口部分，所以在添加門窗的階段，就請在部分區塊添加龜裂等元素。除了細微的裂縫，最好也描繪大片的裂縫。

追加門窗和龜裂等細節

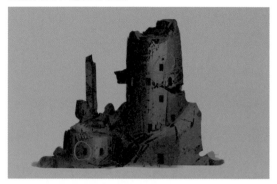

追加髒汙並且稍加修飾

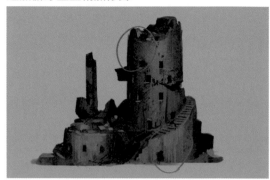

4 添加綠草

　　完成了建築髒汙、龜裂、開口部分等廢墟元素的描繪。這裡要開始添加青苔等綠色資訊，先從靠近地面的地方描繪綠草的資訊。**草不會無水生長，所以先留意地面等容易有積水的地方，再開始往上延伸描繪。**

　　道路邊緣的綠草會生長在水泥和地面等縫隙。想像這些場景，也請在廢墟繪圖中，地面和建築之間的縫隙、窗戶和建築之間的縫隙、水泥縫隙添加青苔和植物。

添加綠草前先思考其生長方式

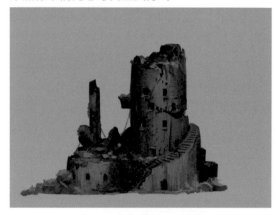

5 樹木長出

　　因為已經很有廢墟的氛圍，所以繼續添加細節輪廓。有時古老廢墟會長出樹木。**在廢墟添加樹木更能呈現出比例感和廢墟的古老。**

　　事先列出描繪物件的元素，再分別描繪出主題就會很輕鬆。不單單只是描摹外觀，而是想想外觀中包含哪些元素，再描繪於圖中，就能輕鬆描繪出來。

添加樹木等較高的物件，營造比例感

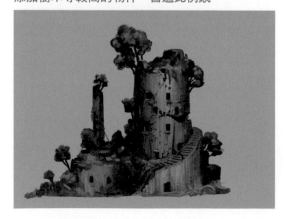

Q A 「長大了才開始畫畫，還能畫得好嗎？」

　　我認為可以。繪圖技術和運動等相比，比較少受限於身體的能力，所以不論已經幾歲，都應該能提升繪畫能力。雖然從小開始畫畫，身體很容易熟悉繪畫的感覺有其好處，然而會產生許多無意識的繪圖習慣，這些很難改善，也很難根除。因此如果是相同的訓練時間，我想長大後開始訓練會比較有效率也比較容易提升繪圖能力。但是有一點是必然的，就是大量描繪就能畫得好，所以對於很早開始繪圖的人來說較為有利。

02　瓦礫的描繪方法

思考瓦礫的要素

讓我們來思考瓦礫的描繪方法。先來拆解瓦礫的要素吧！這裡舉的例子有水泥塊、木片和鐵管。描繪瓦礫時，這些棒狀主題相當好用。

背景包含很多種類的物件。如果要描繪實際存在的所有物件，種類過於繁多，畫起來會很辛苦。因此我們先鎖定 3～4 種主題，透過這些主題的隨機組合就可以減輕描繪時的負擔。瓦礫或植物等塊狀描繪時，這種元素分析的作法很有利於作畫。

瓦礫中容易描繪的物件

水泥　　木片　　管子

試著實際描繪

1 有意識以三角輪廓堆積瓦礫

水泥、木片、鐵管為棒狀物，所以堆疊一起自然會形成三角形。**描繪多種物件塊狀時，請有意識堆疊成三角形並建構出輪廓。**

刻意利用三角形建構形狀，就可使瓦礫之間產生空隙。請大家注意要刻意在輪廓中營造出這些空隙。倘若沒有空隙，就看不出有多種物件堆疊在一起。

放置瓦礫的 3 種要素形成三角形空隙

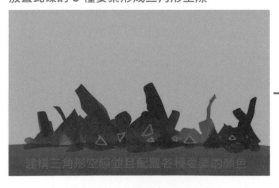

建構三角形空隙並且配置各種要素的漸色

尋找可建構出三角形空隙的部分

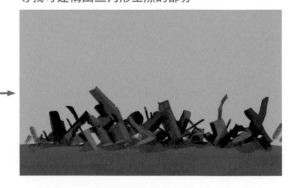

2 有意識重疊輪廓並且描繪陰影

　　接著留意輪廓的重疊部分並且描繪陰影。在剛剛形成的三角形瓦礫輪廓中會有瓦礫重疊的部分。在重疊的部分一定要區分物件的前後位置。

　　利用重疊部分的陰影描繪，可以表現出這些資訊。這點和描繪其他自然物件時相同。**在第一個輪廓中添加陰暗部分和明亮部分，藉此表現出前後位置。**

請確認每個物件的前後位置

陰影落在重疊的部分

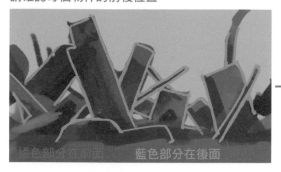
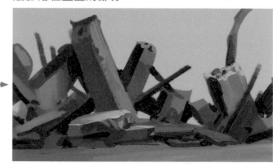

3 添加瓦礫的種類

　　利用瓦礫種類的添加，可以描繪出更加複雜的**物件塊狀**。輪胎、空罐、鐵架等，還有其他可當成瓦礫使用的種類，所以只要平常有多加觀察各種物件，描繪背景時就可以利用這些物件的配置提升資訊量。車輛等主題也是可當成廢墟和瓦礫的一部分使用。

添加瓦礫種類增加畫面資訊

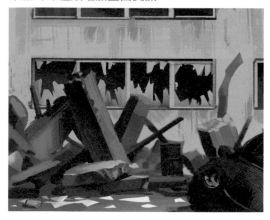

03 利用照片添加細節的方法

試著實際描繪

1 描繪大致的瓦礫

　　這裡以瓦礫為範例介紹利用照片營造細節的訣竅。只用筆刷描繪廢墟等資訊量龐大的物件，有時會太耗費時間或顯得資訊不足。這時**若能了解利用照片添加細節的方法，就能快速描繪並且添加細節資訊**。先描繪一個基本的瓦礫輪廓，這裡使用了前一頁中「瓦礫的描繪方法」的繪圖。

只用筆刷添加資訊有難度

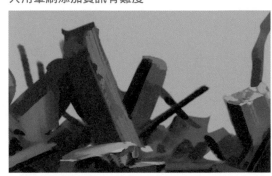

2 以覆蓋重疊自由素材的照片

　　用覆蓋將自由素材的岩石照片重疊在剛才的瓦礫輪廓上。這時用裁切遮色片將照片重疊在瓦礫輪廓圖層，就可以不著痕跡的添加照片的細節。為了不要過於醒目，重疊時將覆蓋圖層調低至 30〜40%左右。

用覆蓋重疊照片添加資訊

3 用筆刷修飾細節

　　如果只有直接覆蓋圖層會影響對比，整體都添加了細節而容易顯髒。因此，重疊照片後要用手繪修飾。如果在陰影側添加太多細節資訊，或在平面添加太多凹凸資訊，整體會變得凌亂。為了讓平面部分看似平坦，建議適度重複用筆刷描繪。

只有重疊照片的狀態顯得不自然

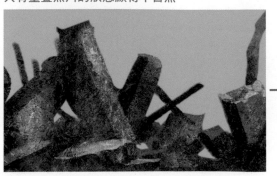

用筆刷塗上底色修飾

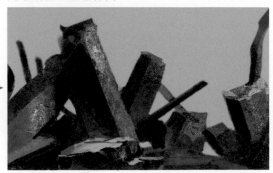

4 以一般圖層添加照片

使用照片添加細節的方法就是**直接將照片裁切貼上**。使用自由素材的照片，只裁切所需的部分並且貼在自己的繪圖中。這時須調整照片的對比和自己繪圖的對比。**利用亮度、對比、曲線，調整照片的對比和色調，使黏貼的照片與繪圖融為一體。**

這次使用的照片

在一般的圖層模式重疊照片的狀態

5 以筆刷從表面調整照片

只有直接貼上照片或只用覆蓋重疊照片，無法避免出現和繪圖不相容的部分，所以必須在表面塗色才會顯得自然。作業時也請順著輪廓使照片與繪圖融為一體。奇妙的是只要用筆刷描繪輪廓，即便貼上照片也看不出繪畫中有不自然的地方。重複用筆刷描繪，就可以讓照片黏貼部分和筆刷描繪部分的銜接處更為融合，讓外觀更加自然。

只有照片會顯得不自然，所以用筆刷調整

▌Column　使用時請留意照片的對比

照片對比過於強烈時，請調降照片圖層的對比。

照片對比過於強烈

直接重疊使用畫面會變得不自然

調降照片對比

修飾得更加自然

04 金屬裝飾的描繪方法

試著實際描繪

1 在平面描繪裝飾的輪廓

這裡將介紹使用 Photoshop 圖層樣式功能描繪裝飾的方法。

先在平面描繪一個想創作的裝飾輪廓。描繪裝飾時，只描繪一邊，將其反轉複製，再旋轉即可輕鬆完成。

在自由素材有販售裝飾的繪圖集，所以可以利用這些資料。

只描繪裝飾的輪廓

2 以圖層樣式在裝飾添加凹凸紋路

選擇描繪好裝飾的圖層，設定 Photoshop 的圖層樣式。選擇圖層樣式的「斜角和浮雕」，在裝飾添加凹凸紋路。利用這個功能，可以選擇光源方向、光的距離和凹紋添加的方法。請參考圖示設定看看。

以圖層樣式的設定做出簡單的凹凸紋路

以圖層樣式設定成「斜角和浮雕」的圖層結構

圖層樣式的設定畫面（選擇「斜角和浮雕」）

3 視狀況改變光源方向或距離

這個圖層樣式的功能很方便,可以改變光源方向、光的距離和裝飾凹紋的添加方法。請配合光源狀況,試試改變光源方向和裝飾厚度的呈現。改變設定就可以重現各種外觀。

光源方向在右上方的狀態

左圖的「陰影」設定

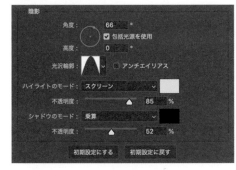

光源方向在左下方的狀態

左圖的「構造」、「陰影」設定

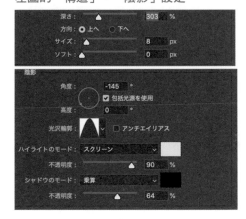

4 將完成的裝飾變形後貼上

雖然可以直接使用平面裝飾,但可以試著立體貼附在既有的繪圖中,以球體為例來黏貼看看。利用自由變形的路徑變形功能。將平面裝飾像沿著立體表面一般,調整成曲線變形後黏貼。黏貼後降低不透明度,或在上面添加描繪,讓物件顯得更加自然。

沿著立體表面讓裝飾變形

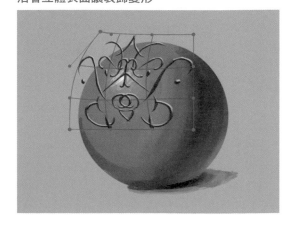

用筆刷描繪融合

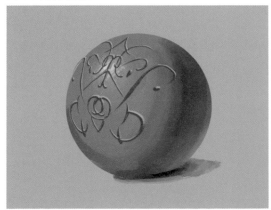

05 石板路的描繪方法

試著實際描繪

1 描繪地面的基底

這裡將解說石板路的描繪方法。先參考地面的描繪方法（P.80）依照要領描繪基底，用較大的筆刷尺寸在整體添加斑駁色塊。這時還不需要描繪石板路，但是描繪時若留意石板路的紋路方向，最後修飾時就更為自然。

加大筆刷尺寸，在整體添加斑駁色塊

2 描繪石板路的輪廓線

用淡淡的細筆刷描繪石板路輪廓線的輔助線。這些輔助線不要用直線，而是用手繪，才有助於之後的細節描繪。**如果用尺規畫線，資訊量太少，很難在後續添加厚度。**描繪時請適時變形。

將石板路描繪成上下扁平的樣子

3 慢慢描繪石板路間隙的陰影

從這裡開始沿著剛才的輪廓線描繪石板路的陰影。雖然強調過很多次，但描繪陰影時間隙陰影的重要性大於自身陰影（添加在該物件的陰影）。**添加陰影時，前面的陰影要描繪得比較大片明顯。這是因為內側的石板路受到空間的上下壓縮和石板路厚度的影響，不容易看出溝槽。**請注意不要在所有的縫隙內添加陰影。

在石板路間描繪明顯的陰影

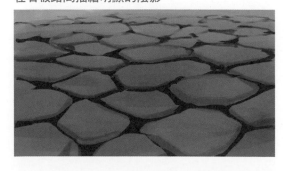

在石板路之間添加淡淡陰影較為自然

連內側間隙都添加強烈陰影會顯得不自然

4 添加亮部和髒汙的資訊

只要描繪好顏色、輪廓、間隙陰影，形狀就已呼之欲出。接下來就是要描繪細節。先在石板路的邊角等塊面的交界部分添加亮部。**雖然依照石材有所不同，但是只要不是有強烈光澤的物件，就不要添加強烈亮部**。添加過於強烈的亮部，不留意素材，只是機械式地添加，就會使畫面變得不好看，所以請小心。

在塊面的交界部分添加亮部

5 試著破壞石板路

如果只是照一般的方法描繪會過於整齊乾淨，所以讓我們來破壞石板路吧！若要描繪整齊的石板路則依照剛才的狀態即可。而古老廢墟的石板路會有損壞、缺角、歪斜。另外，平坦部分有人走過，所以會出現摩擦的凹陷。在背景中表現出這些歲月的痕跡才會顯得真實。

在石板路添加龜裂和變形

6 試著讓雜草從石板路間隙長出

這裡要繼續添加資訊，添加雜草長出的樣子。不需要描繪的過於精細，只要在石板路的紋路間隙描繪一些綠色即可。綠色在可視光中介於紅色和藍色之間，所以是比較能清楚辨識的顏色。另外，也是最容易感到明亮的顏色。

在背景添加綠色，或許是可簡單讓繪圖更加漂亮的方法。

石板路之間長出綠草

06 噴泉的描繪方法

✒ 試著實際描繪

1 描繪噴水池

先描繪噴水池,但是在這之前先描繪一個裝水的圓形部分。如果石盤和地面沒有差距就無法承接水流,所以描繪出圍住水流的石牆。描繪出明亮的石頭,以便做出和地面之間的色差。水面部分請參考湖水的描繪方法(P.100)。這時先描繪的對比較微弱。

描繪承接噴泉水的石盤

描繪噴水池

2 描繪噴泉的出水口

接著描繪池中噴泉的出水口。**建議輪廓描繪得有特色一些,讓噴泉的出水口輪廓呈現華麗的外觀。**在噴泉口的下方添加一層小小的盛水盤,會更像噴水池。出水口的質感和圍住噴水池的石材相同。

描繪流出噴泉的出水口

3 添加裝飾

整體描繪好之後,開始描繪噴泉細節。將承接水流的石牆添加更細微的凹凸紋路。但是如果凹凸紋路描繪得太精緻,會懸浮於繪圖表面。**以這次為例,在這些主題素材添加雕刻和圖案時的重點是,要注意呈現出由噴泉石材形成的刻紋凹凸。**

另外,或許也可使用金屬裝飾的描繪方法技巧(P.180)添加裝飾。

添加石頭裝飾和凹凸紋路

4 描繪出水

　　不要將水滴畫得太細，用大的塊狀描繪水滴，比較容易掌握複雜的水流。這點和描繪樹木時相同，刻意以塊狀描繪很重要。另外，一如雨水的描繪方法，也別忘了描繪噴泉水流入池中時飛濺的水花。噴泉的出水口附近因為受到流水的強力衝擊，所以噴泉的出水口周圍會有較多水花。

　　另外，描繪從噴泉流出的水時，不要將透明度調降得太低才會顯得比較自然。描繪好水流後，在受光照射的部分添加亮部即完成。

描繪從出水口流出的水

在流出的水和遇水沾濕的石頭添加亮部

07 角色懸浮於背景的原因和解決方法

背景和角色的對比協調

　　角色浮於背景的原因大多是顏色有問題。因此第一個重點就是，仔細調整角色的對比和背景的對比。角色對比過於強烈，背景對比較弱時，會讓兩者看似分離，所以這是要注意的地方。

　　將類似動漫的角色放置於背景中時，角色對比會顯得較弱。要注意角色和背景相比時是否顯得過於明亮，並且調和背景和角色的對比。這時建議使用曲線調整顏色。

角色的對比較背景弱

背景和角色對比協調就不易懸浮

背景和角色的顏色協調

　　第 2 個重點是有環境光。所謂的環境光是指周圍環境反射照射的光線。

　　這就是簡單調和背景和角色的顏色，這個作法可以讓角色更融入背景中。

　　具體的方法就是抽取選擇背景的顏色，將這個顏色稍微添加在角色身上。假設角色在藍天之下，就在角色的陰影添加一點藍色調，或是所在的地面長了一些綠色青草，就在角色腳邊添加一點綠色。**將環境的顏色和角色的顏色調和至一定程度是角色和背景融合時的一大重點。**

在角色添加環境光就會和背景更協調

 ## 整體疊上一層淡色的圖層

第 3 個重點是整體疊上一層淡淡的顏色。

　　這時若使用覆蓋會影響對比，所以重疊上一般圖層或在色彩增值圖層塗上背景色（這次為藍色），並且將不透明度降低 10～20%左右。這樣不但簡單又可以稍微統一畫面中的顏色。

　　這個做法可以在短時間讓角色和背景的顏色協調。不過這是較為簡單的技巧，所以基本上還是請大家依照剛才介紹的方法，好好調和整體的對比和色調。

圖層結構（在「群組 2」加入原本的繪圖後用「圖層 9」上色）

在整張圖層淡淡重疊一層背景的顏色就會呈現一致性

08

Making

無人管理的庭園廢墟

Garden ruins that has lost his master

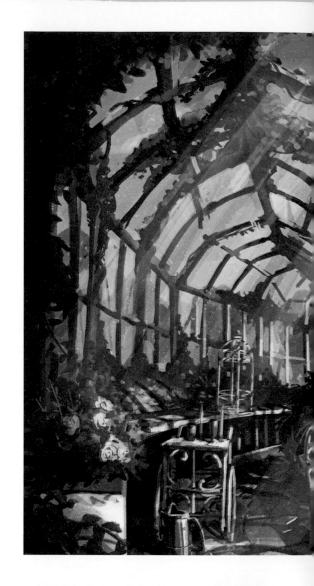

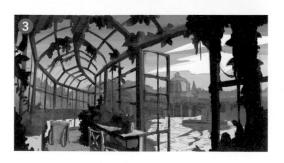

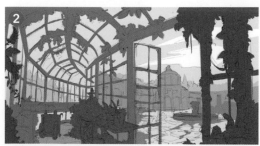

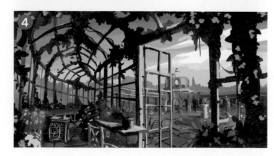

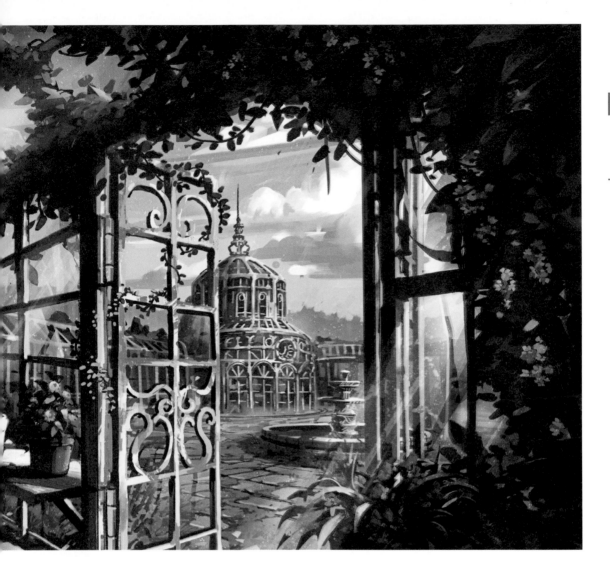

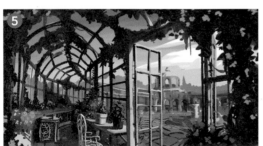

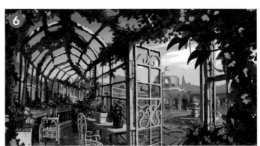

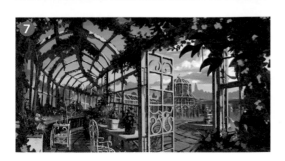

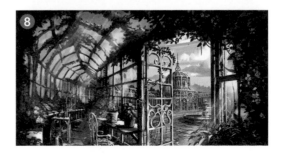

08 創作範例「無人管理的庭園廢墟」

1 確認草圖大致的整體構圖

先以線稿構思草稿的整體構圖，一開始構圖時就要留意設計出往內側的動線。因為構圖發想是從庭院建築通道的內側望向庭院，所以先從通道開始描繪。在尚未決定繪圖樣貌時，至少要先畫出想描繪的物件。因為想在繪圖中加入椅子和擺放植物的桌子，所以先描繪這些部分。

通道的地面動線和建築輪廓的動線，都朝右邊內側配置並且表現出景深。**若事先注意到這些整體輪廓和配置的動線，物件配置就會變得很輕鬆。**在描繪線稿草稿時，留意輪廓比描繪質感和細節重要。

刻意往內側的動線

沿著往內側的動線配置物件

2 決定整體的草稿

大致決定了繪圖整體的元素。這時若能盡量想像上色後的樣子，後面上色和細節描繪就會很輕鬆。

決定大致的配置

3 用灰色決定輪廓

因為已大致決定了繪圖整體的元素，所以用灰色決定輪廓。前面較暗，內側較亮，以這樣的色調來用灰色決定顏色。

因為主題繁多，所以用近景、中景、遠景、物件塊狀來區分輪廓明暗。請在這裡先確認好整體的大致輪廓。

決定每個塊狀輪廓並且分開圖層

4 決定整體的色調結構

　　從這裡開始要一邊配色一邊繼續描繪。先在剛剛大致決定的輪廓內側上色。先決定天空的顏色，接著是建築的顏色、植物的綠色、地面的顏色等，從面積大至小的順序決定固有色。另外還不需要顧慮細節陰影。**不過，若能有意識地依照太陽光線照射的方向描繪，就會減少後續需要修改的地方。**

配置固有色

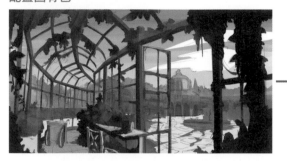

添加大致的陰影

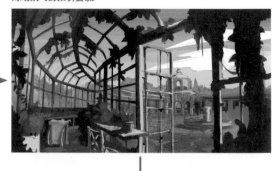

　　在配置大概顏色的階段，先試著搭配出庭院花開的顏色，並且確認整體色調的氛圍。**雖然沒有要決定整體顏色的細節，但是花草在這次的繪圖中較令人印象深刻。**先試著配色，掌握整體顏色的感覺，在依照這個感覺持續描繪。**在繪圖初期階段盡可能掌握整體的感覺，之後的繪製將更順利。**

在花朵等受注目的點配置顏色

5 在陰影部分添加紫色

　　因為是藍天場景的繪圖，所以在陰影側添加天空反射的紫色。選擇較暗的紫色，稍微添加在陰影的部分。**陰影顏色的呈現會大大左右畫面的表現，所以建議先處理這個部分。**雖然也可以在之後統一陰影的顏色，但是最好還是先決定整體的色調氛圍再繼續描繪，以減少作業的混亂。

　　已決定了大致的輪廓、固有色、陰影的顏色，所以可大致掌握繪圖的整體印象。

在陰影添加紫色

6 從受注目的點描繪細節

　　這裡開始要漸漸描繪細節。**這時不是要在整幅畫添加細節，而是先從想呈現的點、受注目的點開始描繪，才有助於後續的作業處理。**

　　這次先描繪前面桌上的植物細節。葉片的綠色、盆栽的茶色，利用兩者間的色差區別彼此的輪廓，若有意識到這些就能順利描繪。

細膩描繪容易受注目的主題

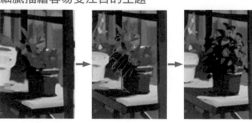

運用原本已完成的底色和大致的輪廓，添加細節輪廓、陰影和顏色。這次是植物很多的繪圖，所以較小心輪廓的呈現。在明亮部分和陰暗部分的差異很容易呈現出輪廓和細小物件的形狀，所以留意這些地方並且添加細節。

留意輪廓或明暗交界線

描繪細節後

7 調整椅子的輪廓

調整前面椅子的輪廓。**像椅子一樣以輪廓資訊為主的物件，只要仔細描繪就能提高繪圖的完整度，還可添加資訊。**

描繪這樣又硬又細的物件時，建議用濃淡不明顯的筆刷，描繪出清晰的輪廓，再於輪廓內側描繪陰影細節。

輪廓不清的狀態

輪廓清晰後，畫面更完整

8 描繪通道周邊的植物細節

在接近畫面中心、通道周圍的植物再添加一些細節。運用陰影的紫色，添加細小葉片的輪廓。葉片輪廓描繪得多精細也會影響到比例感。這個部分在畫面中較接近前面，所以描繪成大葉片成簇聚集的樣子。

描繪庭院植物的細節

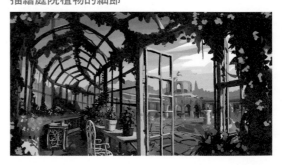

用葉片的固有色綠色在受光線照射的該側描繪出葉片的輪廓。**如果在光亮面和陰暗面兩側都可明顯看出葉片輪廓，就會顯得過於複雜。像這次在戶外的繪圖中，受光線照射的該側是可以稍微表現出一片一片的葉片輪廓。**

不要描繪一片一片的葉片，而要以塊狀描繪，從輪廓外側往內側描繪

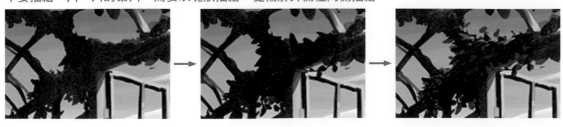

9 先盡快描繪出單個物件的細節

繪圖中有單件的物件和多數成塊的物件。在遠景的物件多呈現塊狀,但是前面的花朵和桌子等多以單個物件的型態呈現。**先描繪單個物件較容易營造視線的流動**,其他物件也可以配合此處描繪出細節。

單個物件只要稍加調整輪廓就會呈現應有的樣子

10 調整柱子的輪廓

調整庭院柱子的輪廓。將形狀模糊的部分描繪得更為清楚,並且添加中間折斷的部分,營造出廢墟的樣子。**細框的輪廓和植物輪廓相同,都是輪廓形狀和整體顏色比內側陰影重要**,所以描繪細節前,先確認想呈現甚麼樣的形狀。

構思細節描繪的場所　　　　　　一邊調整輪廓一邊描繪細節　　　　細節描繪後

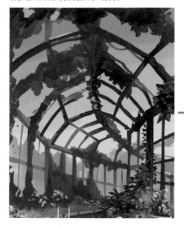

描繪好柱子細節的狀態

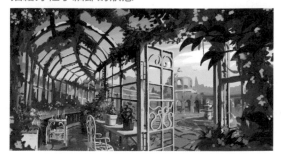

11 描繪遠處建築的細節

描繪遠處建築的細節。描繪背景輪廓時，大多先用偏灰色的顏色描繪，但是描繪細節時的方式為，一邊修正最初決定的顏色一邊增加顏色幅度。

先確認整體形狀，再思考該在何處添加陰影和光線。

在只有底塗的狀態下可以稍微看出輪廓

沿著立體表面，添加建築構造的外框。玻璃窗的顏色和建築框架的顏色要有所不同。這時若已確認建築風格就可以繼續描繪細節。

運用輪廓添加陰影

改變筆刷線條的粗細，並且描繪建築框架細節。一開始決定大致輪廓時使用較大的筆刷較為方便，但是尺寸較大的筆刷在細節描繪上較不方便。**初期用較大的筆刷，中期之後建議用較小的筆刷尺寸描繪。**

添加細節裝飾

在整體都描繪好時，先確認是否有細節不足之處

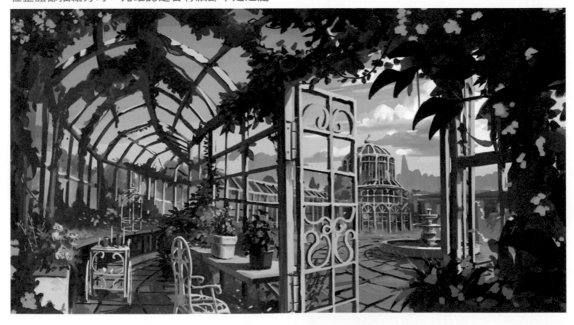

12 花草的細節描繪

接著在植物添加細節。運用一開始大致決定的顏色和輪廓，添加光亮面和陰暗面的顏色。**這時避免使用過於強烈的暗色或亮色，建議描繪細節時，保持最初觀看整體畫面時描繪的明暗。**

只有底塗的狀態

使用底色描繪細節

細節描繪好的狀態

還要在石板路的地面添加青苔和綠草。**在添加植物和原本既有形狀的細節時，沿著原本的形狀描繪細節就會有一體感。**

在石板路添加綠草前的狀態

沿著石板路的形狀添加綠草

13 左右反轉確認整體的平衡

先將繪圖左右反轉確認整體的平衡。反轉確認繪圖平衡是眾所周知的方法，但是我認為要避免經常使用。因為經常反轉，會使繪圖近似左右對稱，會打亂一氣呵成的繪圖節奏。先一口氣描繪出想描繪的物件，之後修正時再左右反轉確認即可。

左右反轉很方便，但是請注意不要經常使用

14 添加玻璃裂痕

在庭院添加破裂的玻璃。透明主題最後描繪比一開始描繪簡單。為了表現透明物件，必須描繪出透過透明物件呈現的遠處物件，所以要先描繪遠處物件。

另外，描繪破裂物件時，使用【套索】工具等選取工具較為方便。用【套索】工具選取，就很容易做出三角形的輪廓。

表現出破裂的玻璃，描繪出銳利的輪廓

15 調整整體並且添加效果

　　最後調整整體細節和平衡，並且用覆蓋添加光線照射的效果。另外在各處添加光線顆粒，表現空氣中的灰塵。追加細節光線顆粒時，用覆蓋疊上細小顆粒的筆刷，之後再用橡皮擦擦拭即可。也可以用「自訂筆刷 12」代替。

　　描繪從庭院頂部斜斜射入的光線時，顏色用偏亮黃色的色調，RGB 值大約為 R：251、G：246、B：230，並且將「自訂筆刷 3」的設定調降至不透明度為 20～30%，斜斜加入淡淡的明亮光線。

　　之後使用「自訂筆刷 2」以覆蓋選擇和剛才相同色系的偏黃光線添加明亮度。

　　一邊觀看整體平衡一邊添加亮部即完成。

也建議使用可散布顆粒的筆刷
（自訂筆刷 12）

調整整體即完成

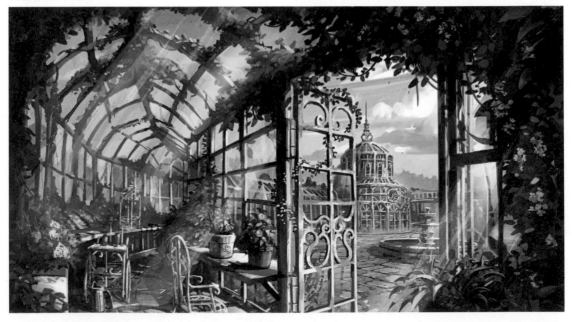

第7章

守衛古城的機械士兵

難易度　★★★★★

本章的學習內容

- 作畫前先在腦中構圖的重要性
- 亮部的描繪方法
- 非現實物件的設計方法
- 描繪機械時的重點
- 城堡的描繪方法
- 大海的描繪方法
- 可用於最後修飾的技巧
- 沒有繪畫靈感時的解決方法
- 創作範例「守衛古城的機械士兵」

作者概要說明

本篇將介紹城堡或海洋等描繪背景時常見的自然物件畫法，並且解說一般繪圖的構思方法，例如亮部的描繪方法與想像的重要性等。越複雜的物件，事前想像和資料搜尋的作業越重要，這些作業將降低繪圖的困惑。如果細膩描繪複雜的背景很容易花費大量時間而不自知，所以不要在腦中一片空白下描繪，而是先想像整體圖像後再開始描繪。

01 作畫前先在腦中構圖的重要性

作畫前先在腦中構圖

描繪資訊量龐大的繪圖時，為了減輕作業所需的重要觀念是，作畫前先在腦中構圖。

描繪背景時必須在繪圖中描繪大量的主題。為了勾勒出每一個物件的形狀，在紙張反覆描繪擦掉會耗費相當多的時間。

只要作畫前先在腦中建構完整的繪圖樣貌，就可以在作畫過程中避免因猶豫不決或反覆試錯的時間浪費。

以我自己來說，即便急著描繪也不會輕易下筆，而會花點時間閉起雙眼構思一下。這個時候我也不會翻閱資料，而是否有空下這點時間構思，也會決定最後成品的品質。

不要立刻著手作畫，請先花點時間構思

將構圖投射在紙上

構思完成後就要正式進入實際繪圖，不過這時的作業重點是將腦中的構思或腦中浮現的完稿宛如「投射在紙上」般作畫，而不要貿然下筆。我個人的作法是不立刻動筆，而是張開雙眼並且想像繪圖顯現在白紙上，當然我想這在一開始執行時會感到困難。想像的過程就像在紙張上模擬「○○應該要放在這邊」、「透視線在這邊」。我自己在工作時若時間較為充裕，花費在構思和資料查詢的時間會勝於繪圖的時間。倘若時間不允許，我仍會利用 5 分鐘的時間構思內容後，才會開始作畫。

在紙上想像之後要描繪的繪圖

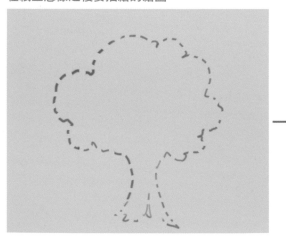

像在紙上投射構圖般繪圖

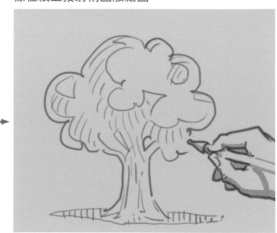

有助想像的訓練法

試著想像鏡子

　　這裡開始我將介紹有助想像的訓練法。第一種是利用鏡子的想像法，我認為鏡子是唯一能將眼前所見的實際視角變化，同步反映成影像的媒介。

　　實際練習的步驟就是在平日觀看物件時，試著想像「物件的背後放了一面鏡子」。試著在腦中想像有面鏡子在物件背後，並且思考這面鏡子會反映出甚麼樣的影像。

　　這個訓練法的好處在於，你可以真的在主題後面放一面鏡子，實際從背後顯現的影像來確認自己的想像是否正確。雖然我們也可以利用拍照來確認，但是利用鏡子可以讓我們同時從其他角度觀看一個物件。我想如果大家在沒有鏡子的情況下依舊可以想像出影像，那就表示已經可以在腦中從各種角度想像物件。

　　還有一個不錯的訓練法，就是大家可以在鏡子前面閉起雙眼擺一個姿勢，再想像自己在鏡中的樣子。即便是自己平常見慣的姿勢，卻意外地無法想像，只要一睜開眼睛就知道自己的想像和鏡中影像的差異，便可以立刻知道正確答案。透過這些訓練提升自己想像的精確度，繪圖時就可以快速想像出來。

想像物件背後有面鏡子的樣子

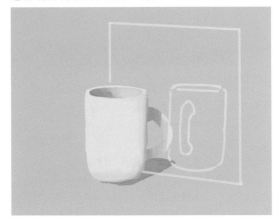

練習複製眼前的物件

　　若是「連平面也無法想像」的人，就在想像立體物件之前先從平面的想像訓練開始吧！我建議的練習法是，想像「在旁邊複製出眼前的物件」。一開始不需要旋轉或想像背面，只需直接在旁邊投影出相同的影像。這是日常生活中隨處可行的訓練，這個訓練類似描摹和素描，但是不需繪圖就可以簡單執行。

想像旁邊有相同物件

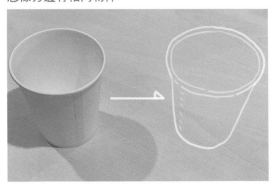

想像自己的身體

　　大家對於自己身體的資訊掌握度遠遠高於他人的身體，更值得當成一種參考。

　　利用自己身體的感覺，對於想像訓練尤其有效。具體的作法是，閉起雙眼觸摸自己的身體想像形狀，或是從客觀的角度想像自己現在的姿勢，並且試著描繪這個姿勢。

　　因為這可以憑自己的感覺為基礎描繪，所以是很好的想像訓練法，請大家一定要試試看。

將意識聚焦在自己的身體，想像身體的各部位

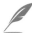

02 亮部的描繪方法

鏡面反射和漫反射

　　鏡面反射和漫反射是描繪亮部時的重要知識，這是物件受到光照時在表面呈現反射的方式。鏡面反射是指光線照射在物件表面時會如鏡子（鏡面）般反射，光線的射入角度和反射角度相同。而漫反射是指照射在表面的光線會往周圍如漫射般反射。

　　這兩種方式的反射比例會因為質感而有所不同，但是會同時發生。**在光澤度較高的材質上鏡面反射較為明顯。所謂的亮部較近似鏡面反射。**如果在戶外就是太陽光會如同鏡子（鏡面）般在物件表面反射，如果在室內就是照明燈光會如同鏡子（鏡面）般在物件表面反射。描繪亮部時，將反射面視為鏡子（鏡面）就能決定出亮部位置和大小。

鏡面反射和漫反射

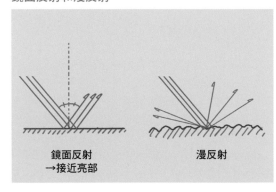

鏡面反射
→接近亮部　　　　　漫反射

從視角和光源位置決定亮部

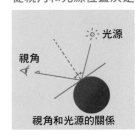

視角和光源的關係　　　亮部的位置

構思相對於觀看視點的反射面和光源位置

　　思考亮部添加的位置時，重要的是想像觀看物件的視角、物件的面向、光源的位置這三者的關係。而亮部添加的位置，就是光源的光線方向和觀看的視角在反射面形成對稱的地方。我想只要知道光源位置和光源產生鏡面反射的反射方向，就可以知道亮部大概添加的位置。雖然在繪圖方面不需要如此嚴謹的思考，但是若事先了解這個概念將有助於作業。

由光源位置產生的亮部位置　　　　靠近看的狀態　　　　顯示這次三者關係的圖示

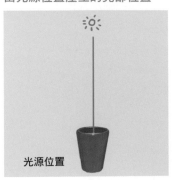
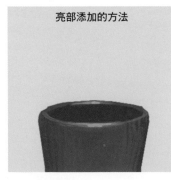
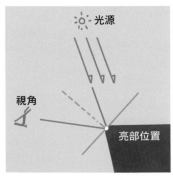

光源位置　　　亮部添加的方法　　　視角　　光源　亮部位置

若沒有塊面就無從反射

　　反射的必要條件就是要有立體塊面，沒有塊面的部分就不能添加亮部。以立體方塊為例，為了在方塊邊角加入亮部，方塊邊角就必須帶點圓弧狀。只要形狀為尖銳的邊角，就不可能在邊角加入反射。視角所見的畫面塊面呈哪一種形狀，是圓弧狀還是尖角狀，由此來思考就比較容易描繪亮部。

邊角並非圓弧狀，所以不會添加亮部

邊角為圓弧狀，所以添加亮部

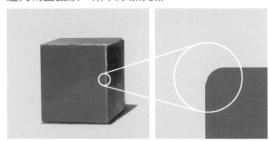

用亮部添加的方法表現質感

　　物件的質感會因亮部添加的方法和模糊程度而有所不同。例如，若是粗糙質感的物件，亮部會顯得不平滑，而且面積大，輪廓又很模糊。相反的，添加的亮部清晰明顯時，表面會呈現光滑質感。添加亮部時，物件的質感是粗糙還是平滑，只要從這兩點來思考即可。光滑物件要在局部添加明顯的亮部，粗糙物件則要描繪出模糊且大範圍的微弱亮部。

表面光滑，所以有明顯光亮

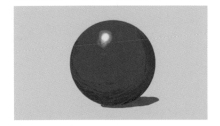

表面粗糙，所以有模糊光亮

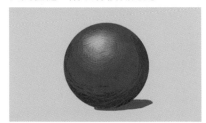

✏ Lesson　描繪透明塑膠袋

　　我會建議不擅長描繪亮部的人描繪透明塑膠袋。透明塑膠袋沒有漫反射的塊面，所以只需描繪亮部。若能夠隨著塑膠袋的角度變化添加不同的亮部描繪，就很容易了解相對於光源方向和塊面的亮部變化。如果在鏡子前面改變塑膠袋的角度就能更清楚觀察亮部，推薦大家這個方法。

透明塑膠袋只須添加亮部

03　非現實物件的設計方法

🖋 結合現實題材的加法創作

　　繪圖時（基本上）最重要的就是仔細觀察現實物件。只要好好觀察，描繪奇幻或非現實的物件並不困難。

　　為了設計非現實物件，有一種思維是結合現實物件創造全新形狀。例如，馬和鳥分別都是現實物件，將兩者結合就會產生全新的奇幻主題。這就是結合現實物件創造全新形狀的思維，這時只要仔細觀察各種現實物件，就可以創造出更好的設計。

結合兩種物件再添加其他物件的一部分

試著局部添加

　　另外，除了單純結合兩種物件，還可在局部添加形狀或質感。

　　例如，在前面創造的主題添加爬蟲類的質感或臉部形狀等，就會創造出另一種主題。可以只添加質感，或一部分的部件，就可以呈現更豐富的樣貌。描繪奇幻物件時，要如何調和現實物件的組合和添加，其中的拿捏也很重要。我認為其中的分際也可表現出繪圖者的個性和品味，基本的重點在於組合加法要能保持一致性。

✒ 減法創作

　　還有一種「減法」的思維，就是透過「刪去」現實物件的資訊創造出新的形狀。例如，請構思「未來交通工具」。試著刪去「車輛」的輪胎，只有這個步驟就完成了未來的交通工具。

　　像這樣刪去現實物件的一部分，就可以創造出新的形狀。「如果沒有○○將會如何？」請大家試著發揮自己的想像力。創造形狀時，很容易利用「加法」添加資訊，但是只利用這個方法很容易顯得複雜。這時利用減法刪去資訊來構思形狀，我認為這個方法也很奏效。

從刪去車輛輪胎構思未來車款

7

實踐篇

守衛古城的機械士兵

✒ 試試改變形狀

　　不要增減形狀，只要讓部分變形也可以改變樣子。例如只要局部放大或縮小物件的一部分，就可以將現實主題轉化為奇幻主題。

　　描繪奇幻主題或不存在的主題時，像這樣將實際的物件經過各種加工是很好用的一種手法。

縱向拉長

縱向縮短

 # 試試改變大小

　　只改變大小也能創造出奇幻物件和世界觀。例如只要將動物等描繪得比實際物件大，就可呈現出奇幻的世界觀。**這裡的重點是誇張改變物件的大小，呈現出不同於實際存在物件的視覺衝擊效果。**輕微的變化不會讓人留下印象，以表現現實差距的方法創造幻想物件時，我覺得要清楚表現出「與現實的差距」。

改變前

誇張放大的樣子

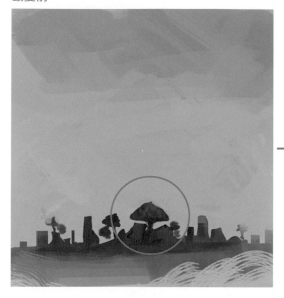

改變前

只有左手誇張放大的樣子

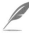 ## 試試變換輪廓

還有一種方法是不決定描繪的物件，而是從輪廓描繪創造新的物件。先以輪廓畫出各種喜歡的形狀，再思考「如果這是太空梭會是如何」、「這是生物會是如何」。

順序為先描繪喜歡的形狀，再套入所需的設計，這是對描繪內容還很模糊時的有效方法。以數位描繪時，變形、複製的作業都很輕鬆，所以我特別推薦這個方法。

描繪輪廓後再想像內容

 ## 試試比擬成其他物件

將現實物件比擬成其他物件的方法，也可以讓人構思出非現實的主題。例如前面有一串香蕉時，利用「將這串香蕉當成巨大建築會是如何」的「比擬」創作，就可以想像出奇幻物件。基本上我認為如果不從現實物件構思出形象，很難創造出新的樣子。

不論用加法創作，還是減法創作，重點是從何處找到靈感。

從實際物件開始想像

將香蕉描繪成建築的插畫

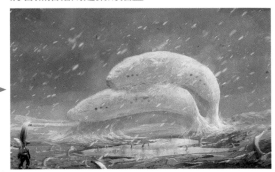

04 描繪機械時的重點

構思機械的要素

請大家思考機械的要素，大家可想成這是擁有人造機構和功能的物件。這裡我嘗試將機械拆解成兩個要素，那就是「裝甲」和「機構」。「機構」就是驅動機械的功能部分，「裝甲」就是保護內側機構的外側部分。先瞭解這兩點再描繪，我想機械描繪就變得簡單多了。

若以生物構造來說明，機械的裝甲就是「外骨骼」。而擁有外骨骼的生物有「昆蟲」，所以我覺得描繪機械時可以參考昆蟲。

看著機械理解很困難

分成機械和裝甲來構思就比較容易理解而且類似昆蟲

構思機械零件的要素

我想再進一步拆解思考機械的各個要素，首先試著拆解驅動機械活動所需的機構要素。機械的機構功能大致分成兩種，一個是「旋轉」，另一個是「移動」。描繪機械內側機構時，請思考這個功能是「旋轉還是移動」，以此賦予物件形狀就比較容易描繪。

大家可以將這兩個功能當成機械機構的基本要素。

機構擁有「旋轉」的功能

旋轉

機構擁有「移動」的功能

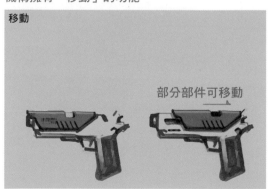

移動

部分部件可移動

 構思機械的裝甲

　　裝甲可想成保護內側機構的物件，描繪的重點是裝甲和裝甲之間一定會有空隙。沒有空隙，部件就無法活動，設計裝甲時請注意要保留空隙。為了練習，描繪一個簡單的球體或正方形的立體物件，利用分割線的劃分描繪成裝甲，就成了一種描繪練習。思考的方法是分割形狀，做出裝甲塊面的形狀。描繪裝甲時，建議從簡單的形狀分割出塊面，塊面分割的方法請參考「立體繪圖的描繪方法」（P.34）。

描繪簡單的立體

描繪成分割塊面，就成了描繪裝甲的練習

 刻意表現出複雜和簡約的對比

　　前面說明了機械要素可分為裝甲和機械。接下來的重點是，調和兩者設計出機械的外觀。我認為機構等同複雜，裝甲等同簡約，做出複雜部分和簡約部分的對比很重要。

　　要將機構隱藏在裝甲內側，或是減少裝甲顯露出機械，這當中的平衡決定了機械的外觀。這時複雜部分和簡約部分何者占比較多，就能清楚呈現對比。留意到複雜部件和簡約部件的差異來設計機構，我想就能完成帥氣俐落的機構外觀。

無對比的複雜機械

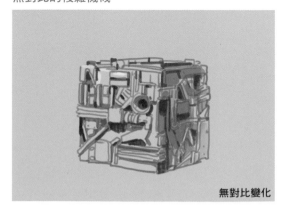

無對比變化

裝甲部分較多，有對比的簡約機械

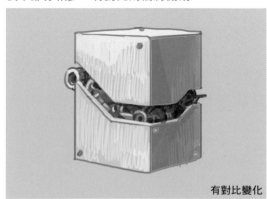

有對比變化

7

實踐篇

守衛古城的機械士兵

207

05 城堡的描繪方法

✎ 試著實際描繪城堡

1 描繪城堡輪廓

先用線條描繪大致的輪廓線。用線條描繪輪廓線時，想像塗色後的樣子就很容易描繪出線條，接著以輪廓線為基準填色描繪城堡輪廓。這時還不需描繪細節。

用線條描繪城堡的輪廓線

用灰色確定輪廓

2 塗上大致的顏色

這時先確認輪廓和顏色是否能呈現城堡的樣子。 這裡若輪廓或顏色有錯，後續不論描繪光影資訊描繪得多細膩，依舊無法成為美麗的繪圖。

在灰色輪廓的狀態下，無法顯示內側的凹凸狀況，但是大概塗色後就可看出，如果在這時看到輪廓有誤請在這個階段修改。

在輪廓內側塗上固有色

3 描繪大致的陰影

因為已經決定好整體輪廓，所以開始描繪陰影和凹凸資訊的細節。

立體輪廓是由圓筒狀和方塊等組合而成，基本上描繪的構思方法和描繪房屋時相同。**只要建築可看出大致的立體輪廓，就可以配合立體塊面描繪陰影。**

描繪門窗等處的陰影

 描繪細節

　　完成整體圖像後，開始描繪細節，如果是西洋城堡還要描繪細節裝飾。請將亮部添加在屋頂的頂尖範圍，外牆可以利用照片或紋理創造出如磚牆的質感。**或許大家會覺得描繪這些細節的作業很困難，但是實際上繪圖失敗的原因大多源自顏色和輪廓。只要在最初的階段能清楚呈現整體的狀態，這裡的描繪細節就可以簡單利用磚瓦的照片來處理。**

確認整體並且描繪細節

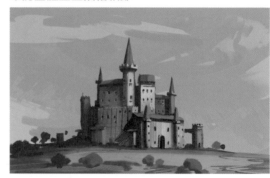

屋頂和外牆的顏色不同

　　這裡將介紹描繪城堡時希望大家注意的點，首先**要留意的點就是城堡外牆和屋頂要有明顯色差。**這點或許會因為城堡類型而有所不同，但是屋頂和外牆有明顯的色差，畫面才容易觀賞辨識。

用色差呈現對比

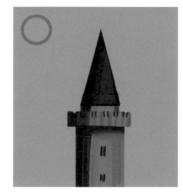

無色差而無對比

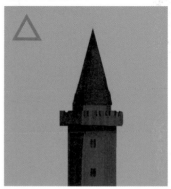

表現出城堡的輪廓

　　第 2 點就是要明顯描繪出城堡的輪廓。城堡的輪廓是由尖狀頂部和方形組合而成，**描繪西洋城堡時的重點在於是否有強調突出的尖狀輪廓。**

　　輪廓確認比細節描繪所需的時間相對較少，所以很容易一下就確認完成，但是留意大致的輪廓後描繪，也可以減輕後續的作業負擔。**觀看資料時，不要只看細節，也請注意物件大致的輪廓形狀。**

清楚明瞭的城堡輪廓

不容易看出是城堡（因類型不同）

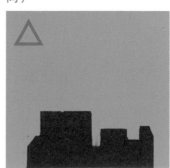

06　大海的描繪方法

因波浪引起浪潮

這裡將解說大海的描繪方法。大海雖然是非常難描繪的主題，但是只要拆解出每一個要素，基本上可以運用水和河川的描繪方法來繪製。

大海和河川不同的兩個點是，大海會自然起浪並伴隨著浪潮和浪花等現象，資訊不但較多又較複雜。 描繪時請留意其中的差異。

洶湧的海浪輪廓

湖水和水窪的表面平靜

湖水和水窪的水面不同於大海，會呈靜止不動的樣子。大海的水流複雜，所以表面倒影的部分也相對複雜。另外，波浪強度會因為氣候而有所變化，**是一種形狀變化多端的主題。對波浪流動的掌握度是能否描繪好大海的分界線。**

湖水的輪廓

波浪衝擊處會激起浪潮和浪花

大海和河川相同，波浪衝擊的部分會產生浪花，**但是大海還多了浪潮這個因素，所以比河川更容易產生白色水花。另外，河川的水只會往下游流動，但是大海在任何地方都會掀起浪潮和浪花。**

描繪海洋時，不要隨意揮動筆刷，要順著浪潮和波浪的流動描繪，我想也可以在波浪流動和激起浪花的部分描繪輔助線。

海浪衝擊岩石的景象

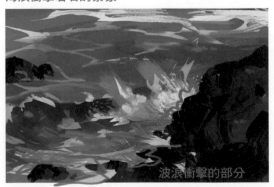

波浪衝擊的部分

✏️ 試著實際描繪大海

1 用深藍色描繪大海的基底

先用深藍色或綠色打底。請注意明暗不要過於分明，並且適度描繪出斑駁色塊。**大海大多是深不見底的部分，所以很難描繪出水的要素之一穿透性。穿透至大海的光線不會從海底反射回來，所以先描繪成暗色調比較容易作業。**

一邊畫出斑駁色塊一邊塗色

2 小心描繪波浪的陰影

底色完成後，順著波浪的流勢描繪出波浪的表面起伏。**波浪的形狀請描繪成綿延的山巒，還有要注意的是不要在波浪添加太明顯的陰影。太強調波浪起伏而加入明顯陰影，會使繪圖顯得髒亂。**如果一開始就決定好波浪流動的方向，就會很容易描繪。

稍微描繪出波浪起伏

3 描繪波浪

在局部描繪出較大的波浪。**因海水的穿透性，在波浪掀起於海面的部分添加明亮的顏色。**一般海面的水量過多，幾乎不會有穿透性，但是像波浪的部分，因為是水層較薄的部分而有穿透光線，**明亮顏色要稍微提升彩度。**基本的顏色和底色相同，但是稍微提升彩度，顏色也是接近綠色系，同時稍微調降不透明度，RGB 值大約為 R：28、G：129、B：166。

在波浪與海水激盪的部分描繪浪潮和浪花的明亮顏色，先用大筆刷描繪飛濺的塊狀浪花，之後再描繪細小的浪花輪廓。

描繪從海面掀起的浪濤和浪花

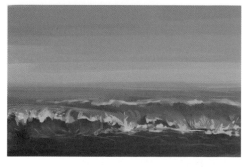

4 描繪海面的浪潮

海面的浪潮使用的是比海水明亮且接近白色的藍色，建議使用較小的筆刷尺寸。

將浪潮的圖案想成網狀就會比較容易理解。先描繪大的網狀浪潮，再描繪細碎浪潮和浪花的流動。

描繪自然物件時，有時利用其他自然物件想像出相似的形狀，就會比較好描繪。例如大海就可以參考山脈、地面或樹幹、樹根的樣子。

留意平面描繪浪潮

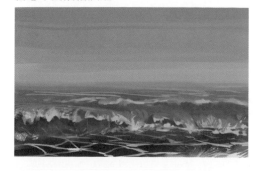

07 可用於最後修飾的技巧

以覆蓋添加塵埃和光線的顆粒

這裡將介紹一般使用的修飾技巧，**首先第一個是用覆蓋添加塵埃和光線顆粒的技巧。**

先設定描繪雜訊或粒狀的筆刷，在完成的繪圖上薄薄疊上一層覆蓋，這樣就可以在最後修飾階段添加資訊量。要注意的是不要添加過多的塵埃和光線，若添加過度，會打壞好不容易完成的繪圖平衡，或讓畫面顯得過於複雜。

使用的覆蓋圖層

修飾前的繪圖

疊上覆蓋的繪圖

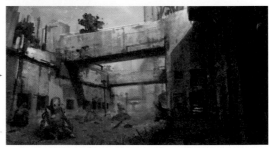

以柔光添加雜訊

為了在畫面添加雜訊，有一種方法是先準備一張**雜訊的圖像。**開啟雜訊圖像後用柔光（不透明度約為10～20%）將雜訊圖像添加在最上層的圖層，這樣就可以在整個畫面添加雜訊。

與其說是空氣中的灰塵，更像是相機中的雜訊，只要準備一張雜訊圖像就可以隨時使用。這裡也請注意不要過度添加。

使用雜訊的圖層

加上雜訊前的繪圖

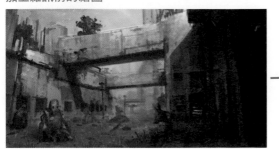

加上雜訊後的繪圖

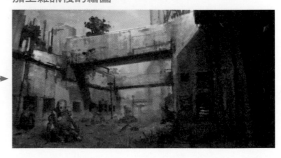

🖋 加上色差

在畫面中添加色差的方法是一種很常使用的技巧。

　　將畫好的繪圖圖層複製後加以組合，做成一張繪圖圖層的完稿副本。選擇這個圖層，並且在色版面板只選擇紅色色版，選擇後回到圖層面板，選取完稿副本的整張圖層。在這個狀態下用自由變形將整張圖層放大約 5%。這樣一來只有將紅色色版放大了 5%，所以讓整個畫面稍微呈現一點色差。

　　因而能表現出用便宜相機拍出的色差效果。這是在寫實風繪圖和藝術概念等方面效果頗具的技巧。

色版面板

添加色差的繪圖

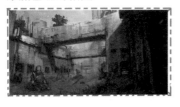

添加色差前的繪圖（放大圖）

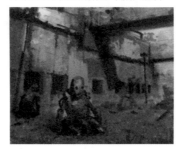

添加色差後的繪圖（放大圖）

🖋 加上高通濾波器

　　還有一個方法是在畫面整體添加高通濾波器。因為可以強調畫面的顏色交界，所以可以稍微提升繪圖質感。

　　步驟為複製整張圖層後加以組合，接著添加濾鏡→其他→高通濾波器（10pixel）。

　　藉此製作出一張只強調繪圖整體輪廓的灰色圖像，再用柔光（不透明度約為 30%）在繪圖整體淡淡加上這個圖層，**就可以稍微突顯繪圖的顏色交界，讓繪圖呈現對比變化。**

添加高通濾波器的圖層

添加高通濾波器前的繪圖

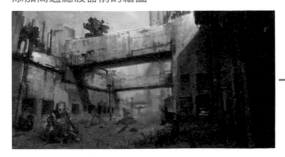

添加高通濾波器突顯顏色交界的繪圖

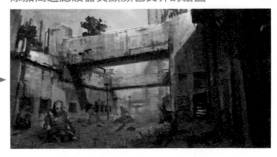

08 沒有繪畫靈感時的解決方法

條列式寫出想描繪的繪圖要素

我有時會收到一些人詢問:「沒有繪圖靈感怎麼辦」。這時請大家不要直接動手描繪,而先試著列出繪圖的關鍵字。為了繪圖必須要有所發想,若能出現激發想法的視覺圖象固然很好,但是如果無法想到時,就會落入「沒有繪圖靈感怎麼辦」的狀態。

條列式書寫比起繪圖,只需花短短的時間就可寫下內容,所以可以很快確認想法。例如即便只隱約想到「背景、房間、奇幻、生物、紫色」這些關鍵字,也請先寫下來。

條列出繪圖的關鍵字並且描繪

深海
機器人
潛水艦
藍色
厚塗

以條列的要素為基礎尋找資料

接著以剛才寫下的關鍵字為基礎搜尋 Google 圖片或畫冊等資料。這裡經常可看到相關的照片或他人的作品。另外,也可試著搜尋是否有人描繪了類似自己想描繪的繪圖。

透過這個過程,我想你寫下的關鍵字就會慢慢轉化成圖像,到了這裡應該對於描繪的內容有個概略的明確想法。

想不到描繪內容的原因,大多是只想透過自己創造出圖像。大家可以試試看,只要寫下關鍵字或搜尋資料,我想就不太會發生想不出描繪內容的問題。

找尋可當成繪畫參考的繪圖和資料

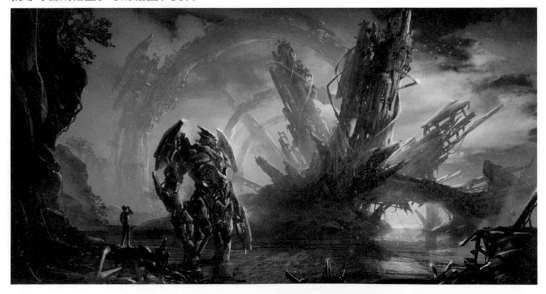

散步

　　透過像剛才的過程依舊毫無頭緒時，我認為就無關技術而是動力的問題，這時建議大家出去散步。我自己工作遇到瓶頸時常會出去散步，去便利商店買杯咖啡也好，活動一下筋骨，整理思緒，就會有新的想法。如果只是呆坐在紙張前苦惱，很容易限縮了自己的視野。我認為走路這個行為對於打開狹窄的視野極為有用，我每天都會留時間至少散步 3 次，尤其漫無目的地散步最好，所以一旦工作遇到瓶頸，何不花個 10 分鐘的時間出去散步看看，或許就會產生新的想法和動力。

聽音樂

　　還有一個方法類似散步，就是聽音樂。**有時在作業中聽音樂反而會干擾想像，但是沒有繪圖的時候或出去散步的時候聽音樂，常常會有各種想法浮現腦中。**

　　若平常就有聽音樂的習慣，這些旋律就好像會儲存在腦海中。快節奏的曲調、抒情的曲調、明快的曲調、陰鬱的曲調等，我建議平常多聽聽各種類型的音樂。

　　在作業中聽音樂有時會集中在日文歌詞中，但是想激發想法或提升動力時，建議聽聽有歌詞且熟悉的曲調。

09

Making

守衛古城的機械士兵

Machinery soldiers to protect the old castle

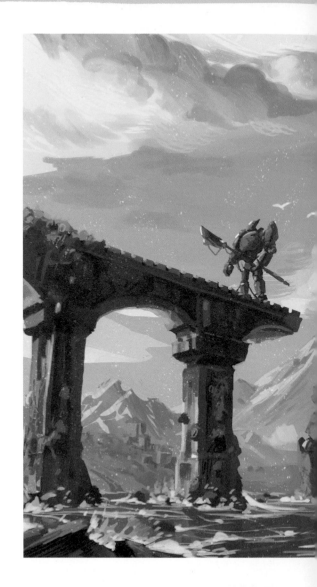

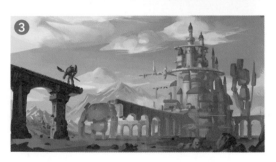

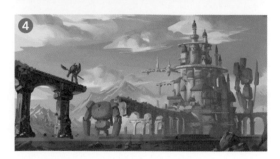

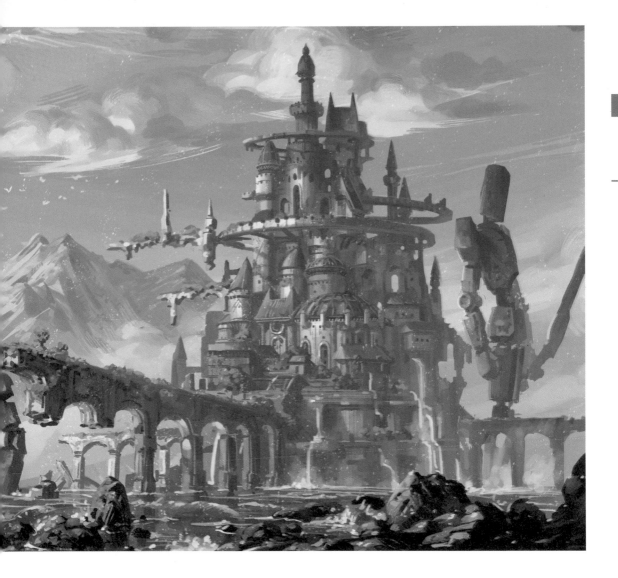

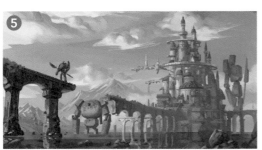

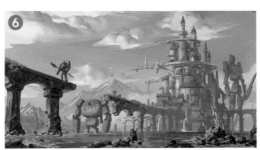

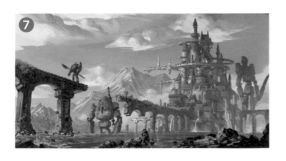

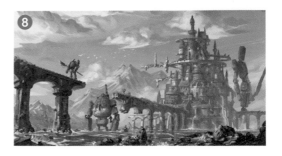

09 創作範例「守衛古城的機械士兵」

1 確認草稿的整體構圖

一如其他範例，先用線稿描繪草稿，依照腦中大略的圖像動手描繪成圖。這次我想將主要的城堡主題放置在畫面的中心，並且利用通往城堡的橋梁配置，就可以誘導視線，同時表現景深。

一邊想像描繪的物件一邊描繪

想像著完成的構想並且持續描繪草稿。因為在描繪的過程中會不斷調整透視等部分，所以這裡的重點是在畫面裡安排必要的物件和想描繪的物件。

雖然覺得內容有點單調，但是已經在畫面中安排好基本物件的配置，所以先以這幅草稿為基礎繼續描繪。**由於在線稿想像上色的狀況有點困難，所以若感到疑惑，也可以繼續塗色，描繪的同時持續修改。**

描繪大致的輪廓

2 用灰色決定輪廓

依照線稿的輪廓線用灰色決定輪廓形狀。和其他範例相同，留意近景、中景、遠景再分別將輪廓彙整在各張圖層中。基本上前面的輪廓為暗色調這時還不需要描繪細節輪廓。

請在這個步驟掌握線稿中不易分辨的輪廓重疊和距離感。

依照景深遠近用灰色區分輪廓

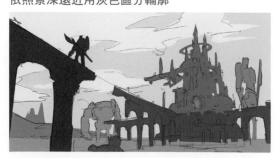

3 配置基底顏色並且描繪畫面

　　決定好大致的輪廓後，開始進入塗色。先決定天空和雲的顏色，再大致為城堡塗色。請大家留意顏色並非單獨的存在，而是由與周圍其他顏色的關係來決定。雖然城堡顏色彩度太強，但之後還會調整。

　　建議戶外的繪圖先決定好天空的顏色，這樣其他的物件就可以配合天空的顏色來決定。

配置顏色並且營造整體氛圍

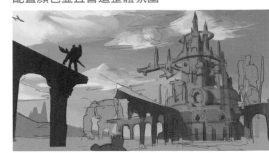

4 添加霧化營造距離感並且調和顏色

　　因為城堡顏色過於強烈，所以添加霧化呈現距離感。抽取選取天空的顏色，用噴筆淡淡塗在城堡上，弱化城堡的固有色。

　　只要決定好彩度、明度和色相等基本的顏色，描繪細節時就會很輕鬆。相反的，倘若基底的顏色有錯，描繪得越細膩越顯不自然。

城堡顏色較強烈，所以想弱化一些

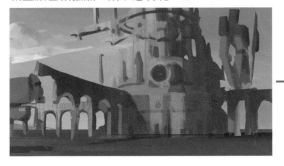

選取天空的顏色用噴筆薄薄上色

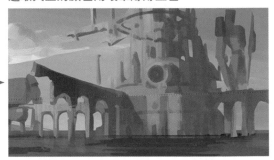

5 沿著受光面勾勒形狀

　　一邊留意受光面一邊在城堡和橋梁添加亮色，營造立體感。**既然是遠景，只用輪廓就可以表現出一定程度的樣子，但是近景的物件或主要物件必須明確描繪出明亮面和陰暗面。**建議在初期就用不透明保護塗在每個塊狀物件的輪廓。

　　如果在描繪中發現輪廓有誤，請立刻修改。

沿著受光面勾勒出形狀

已添加光線的繪圖

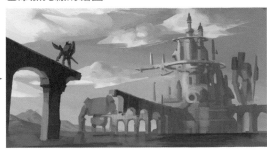

6 添加屋頂的顏色，營造城堡的立體感

　　請用不同顏色描繪城堡和外牆的顏色，讓城堡有立體感，不過需注意避免出現只有屋頂顏色懸浮於畫面的狀況。**固有色要好辨識又不要出現懸浮狀況，箇中的拿捏選擇比想像中困難。大家在還不習慣的時候，可以參考這次的做法，選擇和畫面其他顏色相同的色系，就比較不容易失敗。**

屋頂大概描繪後就能提升建築的立體感

7 描繪前面物件的細節

　　描繪城堡細節之前，我覺得必須先描繪橋梁和橋上機器人這些前面的物件細節，這樣就可以掌握橋梁的氛圍，有助於後面的城堡描繪。**試著只先描繪局部的細節，就可以配合此處描繪其他部分的細節，處理起來就輕鬆多了。**

以底塗的明暗為基礎再添加暗一階的陰影

8 在空白空間添加細節或新的輪廓，增加資訊量

　　整體都描繪好後，我覺得畫面中的物件有點少。像這個時候，我覺得是輪廓的問題，而在空白的空間添加岩石、山等新的輪廓和顏色。**雖然尚未描繪細節，但是適度在畫面添加輪廓，就可以減少畫面無限延伸的感覺。**

　　我希望盡量在草稿階段就將所有物件都配置在畫面中，但是因為背景物件很多，有時無法一次想好。

　　這個時候可以像這次一樣，在描繪的階段於想修改的部分添加物件。

找出空白間隙添加輪廓（物件）

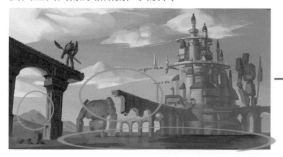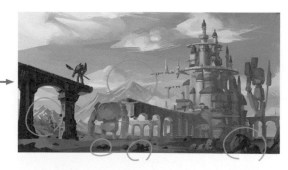

9 在雲層描繪細節

在雲層添加少許細節和陰影，因為我想描繪一張早晨樣貌的繪圖，所以稍微加強雲層帶有紫色的樣子，而且是帶點紅色系的紫色。**雲層的描繪雖然非常困難，但是因為描繪成白色，所以受光線照射就會呈現各種樣貌，是營造畫面氛圍的最佳主題。**

在天空反射部分添加紫色

10 添加綠色營造廢墟感

橋上追加植物的綠色，呈現廢墟般的氛圍。**利用這些植物色調的追加，不但可以添加資訊量，還可以打破單調部分的輪廓，相當好用。**

即便只稍微添加一點綠色，就可以呈現比單一固有色複雜的感覺。

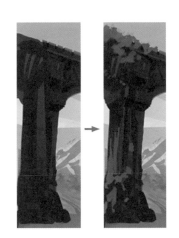

11 在受光面添加覆蓋

接著選擇受光線照射的面，用覆蓋添加偏黃的光線。請注意不要添加太強烈的光照，避免原本的顏色出現過曝的狀態。**另外，如果將覆蓋添加在整個畫面，會破壞明暗平衡，所以用【套索】工具只選擇受光面，在上面添加光線即可。**

選擇受光面

用覆蓋表現光線照射

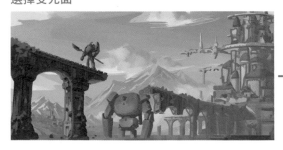
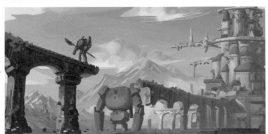

12 在機器人添加細節

機器人也要添加細節。一邊活用底色，一邊用稍微明亮的顏色勾勒細節形狀。描繪這些細節時，盡量使用較小的筆刷才方便描繪。選取底色後再調成亮一階的明亮綠色，添加在植物生長的綠色部分，營造出立體感。

塗上亮一階的顏色勾勒形狀

13 在城堡添加裝飾和開口部分

城堡也要描繪出細節。屋頂過於平面，所以添加裝飾。**入口等開口部分也要塗上陰影色，只要經過塗色就會有建築物的氛圍。**

橋梁和城堡之間還要添加小小的階梯。**建議與其單看這些細節狀態，不如拉大觀看整張繪圖，留意是否描繪出應有的樣子。**

保留底色的感覺描繪細節

14 確認整體平衡

基本上已描繪好整張圖，所以在進一步描繪細節之前，先確認整體的平衡。試著左右反轉，確認配置和輪廓的協調。**留意不自然的部分固然重要，但是也要留意是否符合一開始構思的形象並加以比對。請注意如果描繪時一直想著不可以有不自然的部分，將限制了繪圖的發展。**若有忘記描繪的物件或和想像有差距的部分請在下一個階段修正。

將整體縮小顯示確認後，再左右反轉確認平衡

15 描繪從城堡流瀉的瀑布

因為我覺得城堡陰影側的資訊不夠，所以添加了從城堡流瀉的瀑布。請注意不要將瀑布畫得太明亮。**這樣的水流會沿著物件形狀成形，所以還可突顯城堡的立體感。**

瀑布沿著城堡的形狀流瀉

16 描繪海面水波和水花等細節

在平坦的海面描繪波浪和浪花。和瀑布相同，請避免使用過於明亮的顏色。用明亮的藍色，在波浪激盪的部分、岩石和海面的交界等處描繪海浪和浪花。請注意浪潮的流動和浪花的輪廓不要過於單調，使用較小的筆刷比較容易表現資訊量。

留意輪廓和明亮度並且描繪海水波浪和浪花

17 修飾城堡輪廓

因為城堡的輪廓幾乎是左右對稱，所以調整形狀。在描繪中一定會遇到這類的輪廓修正，所以有發現時就修正。

描繪的訣竅在於，留意輪廓和整體色調而不是描繪內側陰影的細節。

同時，藍天下的城堡陰影顏色太接近紅色調，所以添加藍色系的顏色。這樣就營造出城堡的巨大感和景深。

請確認輪廓是否單調並且調整

將輪廓複雜化

18 添加城堡建築的細節

在城堡添加更多的細節。在陰影間隙添加資訊，或加深突顯顏色的交界。

到了這個階段，因為可以運用基底形狀和顏色描繪，所以不太會有困擾，但是請注意不要破壞整體對比。

將交界描繪成複雜的樣子

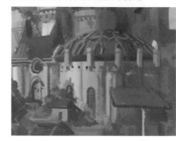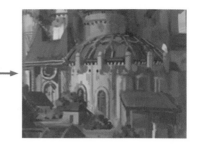

19 修飾山的輪廓並且增加細節

我覺得繪圖輪廓不夠讓人印象深刻，所以修正了遠處山體的輪廓，並且增加細節。一邊確認和城堡的協調，一邊摸索哪一種輪廓為佳並且決定形狀。

稍微加大山體輪廓，細節部分也更容易呈現，所以添加了白雪和綠意等資訊。

因為不是主要主題，所以請小心避免描繪得過於精緻，或對比過於強烈，而使視線過於集中在此。

加大山體輪廓，添加白雪綠意來調整

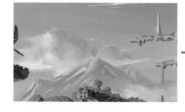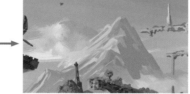

20 修改機器人的輪廓

所有的繪圖要素都幾近完成，所以開始修正細節部分。畫面右邊的機器人輪廓太朝向前面而失去景深，所以修正了角度。

變換機器人的角度營造景深

21 再進一步添加細節

在資訊不足的部分添加細節。即便省去這個階段的細節描繪，對於繪圖整體的感覺不會帶來太大的影響，但是若有描繪能讓繪圖看起來更漂亮。要描繪得多精細，請視可描繪的時間和想表現的內容來調整。

添加細節部分的色差

22 添加鳥的細節呈現比例感

描繪天空的飛鳥。**如果在畫面中有這些小物件，其他物件相對顯得很大**，所以有利於描繪寬闊空間和巨大物件的時候。不要畫太精細，只要用鳥的輪廓顏色表現即可。

利用小主題的添加，突顯城堡的巨大

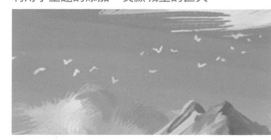

23 調整整體即完成

最後調整整體顏色，並且添加亮部和雜訊即完成。曲線等調整色調會大大改變畫面整體的顏色，所以請小心使用以免破壞好不容易完成的畫面平衡。

完成

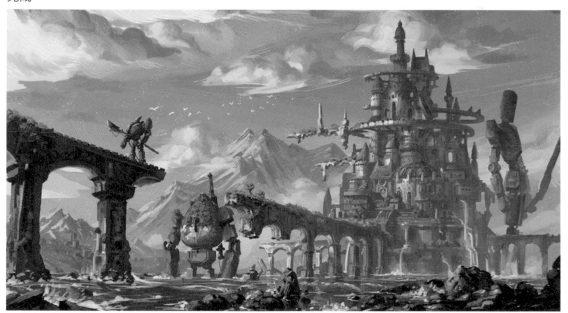

第8章

有龍的城鎮

難易度 ★★★★★

本章的學習內容

· 俯瞰透視的重點
· 常用的打光方法
· 聚集的描繪方法
· 質感和細節的描繪訣竅
· 掌控畫面密度的方法
· 無法畫好感到氣餒時的解決方法
· 創作範例「有龍的城鎮」

作者概要說明

本篇的解說主軸為有助於描繪複雜背景時的技巧，包括俯瞰透視的重點和聚集的描繪方法等。物件繁多、構圖複雜的繪圖，在描繪細節等各方面或許令人感到艱難無比。然而實際上，構思整體輪廓的草稿和用底塗決定打亮，遠比細節描繪更為重要。如果無法順利決定起始階段的輪廓和色調，不論描繪得多麼細緻，都無法構成一幅好的繪圖。當遇此情況請先暫時停手，重新調整輪廓的重疊和整體的明暗協調。

01 俯瞰透視的重點

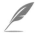 ## 克服畏懼仰視和俯瞰的方法

　　或許有很多人都很畏懼描繪仰視和俯瞰的繪圖，尤其在描繪背景等寬廣空間時，若是仰視鏡頭，畫面整體都帶有透視，所以給人描繪困難的感覺。

　　鏡頭在正面的狀態下，當上下擺動時就會產生仰視和俯瞰，其實比起鏡頭從正面往左右擺動時，這時的透視變化更有規則。原因是由於地球重力往下，大多的物件都垂直立於地面。**只要充分掌握仰視和俯瞰的透視要點**，我想應該能克服對於透視的畏懼。

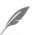 ## 上下透視的角度呈左右對稱

　　首先第一個重點是，只要鏡頭沒有往左右傾斜，不論是仰視還是俯瞰在畫面就**會成左右對稱**，而且不論上下透視的變化有多大，這一點都不會改變。因為仰視和俯瞰的透視線與通過畫面中心的垂直線呈對稱的狀態。只要留意到這一點，仰視和俯瞰就變得很容易描繪。描繪仰視或俯瞰時，請多提醒自己要留意畫面中心的垂直線。另外還要留意，畫面左右兩邊最明顯的透視角度，在畫面中要呈對稱的狀態。請注意中央的垂直線和左右兩邊透視線，這 3 條線的關係。

留意中心的垂直線

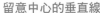

即便鏡頭傾斜，中心的垂直線依舊會通過正中央

畫面中心

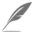 # 仰視和俯瞰的角度若相同，上下透視也會相同

　　讓我們更具體地來思考。**即便鏡頭視角的位置、左右朝向有所變化，只要上下仰視和俯瞰的角度不變，透視線都相同。**

　　以柵欄為例就可清楚明瞭。畫面中心的透視線一般為垂直，但是若是從斜向俯瞰的繪圖，有時透視線會變得歪斜。為了避免這點，關鍵是要留意仰視和俯瞰的透視是否呈左右對稱。

　　用同樣的上下透視，從各種不同的角度描繪柵欄是很好的練習，所以請大家多試畫看看。

如果上下斜度相同，即便鏡頭位置傾斜，透視也不會改變

鏡頭看似傾斜

呈現正確的俯瞰場景

8

實踐篇

有龍的城鎮

02 常用的打光方法

太陽光和照明光

打光時請將光源分為點光源和太陽光兩者來思考。

例如照明光就是一種點光源的光線。照明光雖然呈一點放射的擴散照射，但是因為光線較弱，無法照射到遠處。相反的，太陽的光線（太陽光）很強烈，不受限於距離，可以照射到非常遠的地方，所以光線會平行且不會衰減地照射在物件。

物件受到太陽光照射時，如果在相同空間，會呈現相同明亮度。另一方面，照明光等點光源會依照和光源的距離，光線會有衰減變化，所以只有在近處的物件受到局部照射。請將兩者的差異記在腦中，並且思考打燈的方法。

如果是來自太陽的光線，陰影也不會太模糊，會形成清晰輪廓。照明等點光源則會微微呈放射狀散開，所以陰影也顯得模糊並且放大。

光線和物件反射的關係

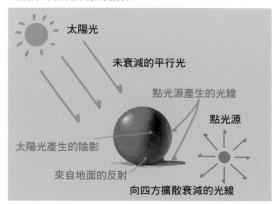

順光

從這裡將介紹繪圖時使用的打光，首先為順光。

順光是指物件正面偏上受光線照射的打光，是最基本的打光類型。以順光描繪時的重點是，要細膩描繪出輪廓附近往內側的側面陰影。將側面陰影往內側加深，藉此可表現出有厚度的立體物件。還有一點也很重要，就是不要忘記光線受到物件立體遮蔽的部分，從該處落下的投影（物件落下的陰影）。順光時形成陰影的部分較少，所以不太能省略不畫。

順光為從物件正面偏上方照射的光線

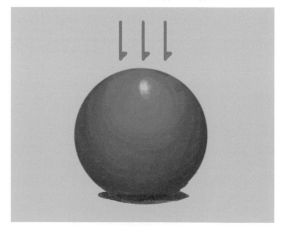

 ## 逆光

接下來經常使用的打光方法還有逆光，這是描繪浪漫繪圖時經常使用的方法。

從鏡頭的對向朝主題打光，可襯托出主題的立體輪廓，還可讓畫面形成強烈對比，簡簡單單就營造出美麗的繪圖。

用縮圖呈現高品質的繪圖，大多也稍微帶點逆光的風格。

逆光打光應該要注意的是對比是否會過於強烈。因為畫面中的陰影面積增加，所以如果沒有仔細描繪陰影內側細節，畫面就會一片漆黑，而容易發生不知道描繪內容的問題。**當陰影側太暗時，請在底部投射輔助的點光源，讓陰影稍微明亮一些。**用逆光控制明暗平衡，描繪出容易觀賞的畫面很重要。

逆光為從物件背後照射突顯輪廓的光線

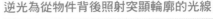
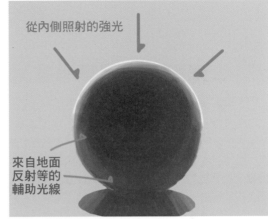

從內側照射的強光

來自地面反射等的輔助光線

 ## 來自左右的光線

另一個經常使用的打光法是從左右投射光線的打光。**這種打光方法是從旁邊投射強烈的主要光線，再從反方向投射微弱的點光源突顯輪廓。**從側邊投射強烈光線，容易使反方向的一側變黑，所以為了勾勒出變黑部分的立體輪廓，從反方向投射光線，這種手法是常用於插畫的打光。**如果改變單側主要光線和反方向輔助光線的顏色，就能簡單讓繪圖更為漂亮。**

用點光源從主要光線的反方向投射輔助光線

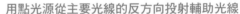

03 聚集的描繪方法

 ## 以聚集的樣子構思數量增加的表現

「該如何描繪大量物件聚集的樣子？」

想必大家在繪圖時應該都曾經有這樣的疑問吧！明明描繪單一物件時很得心應手，描繪多數物件卻突然有不知如何下筆的困惑。**為了解決這個問題，大家要有一個重要的概念，就是要描繪出主題大量「聚集」的樣子。**依照單一物件的繪圖手法描繪並不能表現出聚集的樣子，描繪成功的關鍵在於掌握物件聚集的整體輪廓。

數量增加無法畫完時該怎麼辦？

1 個　　　　　　6 個　　　　　100 個

 ## 描繪出聚集構成的輪廓

描繪多數物件的重點在於描繪出聚集構成的輪廓。平滑簡單的輪廓通常無法表現出聚集的樣子，輪廓也必須呈現出一定程度的資訊。所謂讓輪廓具有資訊是指，不要用平滑輪廓，而是描繪成有凹凸起伏的輪廓。例如若要描繪 100 顆球，整體形狀必須呈現出是由一顆顆球構成的聚集輪廓。建議最好不要描繪成一個塊狀輪廓，而要在各處保留空隙。**最重要的一點是即便只看到輪廓，都能呈現出這是由多數物件聚集構成的樣子。**

聚集構成的樣子

非聚集構成的樣子

🖋 有意識描繪出物件之間的陰影

　　描繪聚集的輪廓後描繪陰影。這時描繪的重點是，**要留意物件間隙之間的陰影和物件落下的陰影**。例如如果是有多顆球聚集的情況，描繪出落在球體之間的陰影和球體落在彼此的陰影就很重要。

　　物件數量一增加，間隙的陰影也會變得細碎不易掌握。這時不要在所有的間隙描繪，只要局部描繪出部分間隙的陰影即可。在聚集輪廓中會有間隙較大的地方，所以在這些地方加入強烈的陰影。物件數量一多，就無法描繪細小間隙的陰影，所以請不要遺漏較大的間隙。而避免毫無間隙則是另一個描繪的重點。

保留間隙的陰影並且加深色調

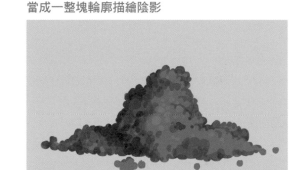

留意間隙的陰影

🖋 在整塊聚集輪廓描繪陰影

　　在整塊聚集輪廓添加自我投影（在物件本身添加陰影）時也不要沿著一個一個的物件添加，而要掌握**整體輪廓添加陰影**。建議還要加大筆刷的尺寸和揮筆的幅度。

　　雖然不要一一添加物件陰影，但是添加陰影時請保有「物件聚集」和「大量物件聚集」的概念。描繪時請觀看整體添加的陰影和先前描繪的間隙陰影是否協調。

當成一整塊輪廓描繪陰影

🖋 背景中常見的聚集範例

　　描繪背景時會描繪大量的主題，所以很多物件都會描繪成聚集的樣子。**例如雲層和草叢等，描繪成聚集的樣子較為簡單**。只要習慣描繪物件大量聚集的樣子，就可以運用在各種主題上。

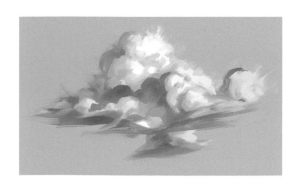

233

試著以城鎮為範例實際描繪

1 城鎮就是「成群」的建築

城鎮可以想成「建築大量聚集的樣子」，所以可以用聚集的方式描繪。和剛才相同，描繪時請留意聚集的輪廓、間隙的陰影、自我投影（物件本身的陰影）和整個輪廓的陰影等。

2 描繪基底的明暗

首先做出城鎮整體的輪廓基底。**在草稿描繪基底時不要描繪出一棟棟的建築物，而要有描繪聚集輪廓的概念。**請在城鎮輪廓的內側描繪出斑駁色塊，只要在基底自然平均地呈現出明暗不一的樣子，在描繪間隙陰影或建築細節時就可以利用基底的明暗差異。

描繪成群建築時，建議使用方形筆刷並且降低不透明度。若使用圓形筆刷或筆形筆刷，輪廓和內側陰影會呈現圓弧線條，而難以呈現出建築的俐落線條。

描繪基底

3 從一開始的基底勾勒出形狀

建築大致輪廓和內側基底完成後，留意一開始的基底明暗，勾勒出內側建築的形狀。一邊以建築的陰影側為中心描繪，一邊區分出建築之間的輪廓差異。**一如描繪球體聚集的樣子時，不要遺漏描繪出建築之間的間隙。**這時的訣竅是留意建築輪廓往上突出的部分，而不是建築輪廓的下側，就會很好描繪。一開始是否有作出自然的基底明暗分布，將左右這個階段的表現。

抽取基底的顏色營造出輪廓差異

234

4 在畫面中心加入亮部強調形狀

以想呈現的部分為中心描繪**光線**。描繪聚集的樣子時，整體容易顯得模糊不清，**但是描繪出輪廓分明的受光面，就能使畫面更為清晰**。同樣地如果這時將光線平均描繪在整體，就會看不出聚集輪廓，所以只添加在畫面中心的一部分。

在建築輪廓的邊緣添加亮部

5 調整色調即完成

最後用曲線或覆蓋調整畫面整體的顏色。

若在畫面添加繪圖元素和資訊量，會呈現截然不同的繪圖。描繪背景等資訊量多的繪圖時因為描繪的物件很多，所以很容易沒有留意到畫面整體的感覺。因此，**在畫面描繪好所有繪圖元素的階段，一邊調整顏色一邊營造畫面氛圍，就可提升繪圖品質**。

最後調整整體即完成

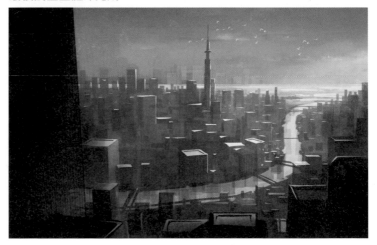

04 質感和細節的描繪訣竅

留意顏色和對比

這裡將解說添加細節和質感時的重點。**質感就是描繪出表面粗糙或平滑等細微凹凸紋路所呈現的樣子。然而相較於這些資訊細節，顏色和對比的描繪更為重要**，只要顏色和對比不同，質感就會呈現不同的**變化**。描繪質感細節之前要先依照想描繪的物件質感，調整受光面和陰影面的顏色和對比。**如果是布料等會吸收光線的霧面材質，就要降低對比。相反的，如果是金屬等會反射強烈光線的光澤材質，建議就要提高對比**。如果不事先調和基底的顏色和對比，之後不論細節的凹凸資訊描繪得多精緻，都無法呈現應有的質感。

金屬和木頭的質感範例

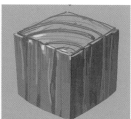

在接近輪廓的邊緣添加質感和細節

描繪時的重點是在靠近輪廓的邊緣添加細膩質感和凹凸等細節。在整體輪廓加入質感和細節的資訊會讓畫面變得很髒亂，人類的眼睛會看到顏色交界的輪廓，所以在靠近輪廓的邊緣添加資訊就能有效在受注目的點添加資訊。**如果有特別留意受光面的位置，並且在該處的輪廓邊緣添加細節和質感，就會呈現更好的效果**。請注意不要隨意在整體添加質感。

質感畫法的範例

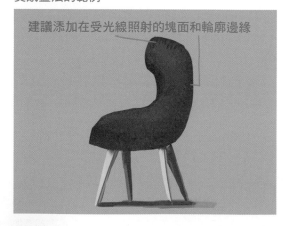

建議添加在受光線照射的塊面和輪廓邊緣

在靠近輪廓的邊緣描繪質感細節

在塊面交界添加質感和細節

　　塊面的交界是可以描繪出質感和細節的地方。塊面交界很容易表現色差、受到注目，所以刻意添加資訊就能簡單表現出質感與細節，有一定的資訊量才容易讓人覺得這是高品質的繪圖。

 建議在塊面交界添加質感和細節

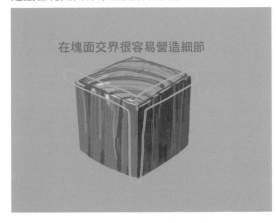
在塊面交界很容易營造細節

 ## 在光影的交界添加質感和細節

　　另外，光影交界的部分也是容易表現出質感的地方。

　　塗色時，將中間色自然混合在光影交界部分。在這個中間色的部分添加細節，就很容易描繪出質感等資訊。**我想提醒大家的是避免過於大範圍地添加細節**。請想成只添加在光影交界即可，並且避免將中間色的資訊擴大到整個輪廓，添加細節時對比變化也很重要。

建議在光影的交界添加質感和細節

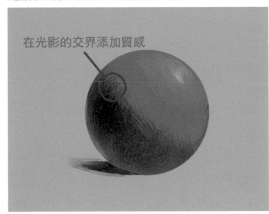
在光影的交界添加質感

在亮部的周圍添加質感和細節

　　另一個和光影交界部分相關的點是在亮部的周圍描繪細節。描繪時留意將質感和細節添加在亮部的周圍，就可以有效增加資訊。

　　亮部會清晰呈現出受光面的形狀。**若在亮部添加質感凹陷或痕跡，會大大提升細節精緻度。**

建議在亮部的周圍添加質感和細節

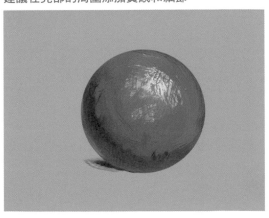

05 掌控畫面密度的方法

篩選細節描繪的重點，可提升繪圖效率

背景大多都得描繪大量的主題和細節資訊。如果毫無章法地在整個畫面畫滿細節，就無法呈現出理想的繪圖。這樣的作法不但耗費時間，也會使畫面密度毫無差別，而成為不容易欣賞的繪圖。畫面著墨的力道不應平均一致，而要刻意著重並表現出想呈現點和想描繪的點，才可以營造出畫面中的密度差異，而成為有對比變化的繪圖。另外，先篩選出細節描繪的點，還可以加快完成繪圖的速度。

篩選描繪的重點可以縮短作業時間，進而呈現畫面的對比變化

毫無章法地在整體描繪細節，不但耗費時間，還會使畫面模糊難辨

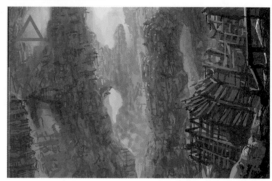

事先決定想呈現的畫面重點

整張繪圖描繪的細節過於平均是因為繪圖者沒有找出自己想呈現的點和受注目的點，為了避免這個問題，重點是要先明確自己想在繪圖中描繪的物件，如果不知道要描繪的細節重點，就聚焦在畫面中心吧！

下面繪圖中的●代表描繪處，點集中的部分則是勾勒細節的地方。

留意想呈現的點就可以減少細節描繪

如果想呈現的點不明顯，整張繪圖就會毫無變化

 ## 控制密度就可輕鬆誘導視線

控制細節密度就可以誘導視線。

整體的細節密度相同，就無法呈現密度差異並且難以產生視線誘導的效果，所以很容易讓繪圖流於平面。**相反的，如果描繪時有意識到想呈現的點，就會產生視線誘導而可長時間留住他人視線。**將細節描繪的點大概分成第一點、第二點、第三點，就會有密度差異而容易達到視線誘導的效果。大家也可以不以細節量，而以細節表現的面積做出差異。如果大面積和小面積的添筆次數相同，就會提高小面積的密度。

因為描繪細節的密度不一，所以可以自然誘導視線

因為密度相同，所以不知道觀看的重點

 ## 以三分法決定細節描繪的部分

不知道想呈現的地方或不知道繪圖要強調的部分時，我建議可以用三分法來決定細節描繪的地方。三分法是曾在構圖與配置的訣竅（P.52）中介紹的技巧。如果用三分法配置物件或決定描繪細節的部分，繪圖時就不會感到混亂。如果大家苦惱細節描繪的位置，試著重新審視構圖方法或配置方法，或許會比較容易知道要將看點配置在何處。

利用三分法的細節描繪（●集中的部分為細節描繪的地方）

06 無法畫好感到氣餒時的解決方法

煩惱畫得不好正是繪圖能力提升的證據

我有時會收到一些詢問就是，「老是畫不好很難過」。我自己也經常困於繪畫技巧，所以很能感同身受。

但是，苦惱自己畫不好之時正是繪圖能力提升的時候。自己的繪圖看起來畫得不好代表自己還有改善的空間，而且有想要改善的念頭。沒發現自己畫不好的人不會有苦惱，所以不會有所改善。

這裡讓我們在煩惱的同時具體尋找究竟「哪裡」畫不好，我想就能快速進步。

畫不好而感到苦惱正是改善描繪方法的契機

比較自己過去的繪圖確認進步與否

另外，在尋找繪圖缺點的同時，客觀評價優點也很重要。人有不知不覺聚焦在缺點的傾向，但是一幅畫中一定有好的地方和不好的地方。我並不是在提倡要「正向思考」，而是一如對缺點有所自覺，大家也要意識到自己的優點。

為了注意到自己的進步，建議和自己過往描繪的圖比較看看。比較自己過去和現在的繪圖，一定會發現如今繪圖中有進步的地方，建議試著自我評價。

當覺得自己畫不好感到苦惱時，請比較自己過去的繪圖，提升自己的動力。

作者大學時代描繪的圖和成為職業畫家描繪的圖

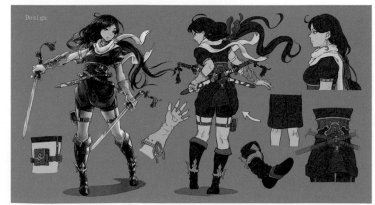

 # 每次只設定一項課題

畫不好而感到苦惱的人，或許有點完美主義的傾向。

由於繪圖有無限的主題，倘若追求完美就會陷入「這個也畫不好」、「那個也不會畫」的苦境，因此當中也有人會斷了念頭不再畫畫。**為了避免這種情況，我建議在一張畫中只設定一個主題。**例如先設定「想嘗試灰階畫法」「學會一種腳的肌肉畫法」等自己想進步達成的單一目標，接著在繪圖完成之後，確認自己是否有達成當初設定的課題。即便沒有達成，應該也會有所發現或有進步的地方，請在一天結束時想想這些地方。

我想透過課題解決，即便一張畫每次都會有所進步或從中獲得成就感，如此就能持續繪圖。

Q 「自學描繪和參加繪畫課程，哪一種學習方法比較好？」

A 我覺得不是要二擇一，如果可行，我建議兩者都試試看。以我自己來說，就是兩種都嘗試的類型，在自學繪圖遇到瓶頸時就會參加講座等課程。雖然預算有限時很難去專業學校上課，但也有人不擅長自行學習，所以為了營造讓自己集中學習的環境，我想去學校上課是很有效的方法。畢竟都得由自己動手繪畫，但是如何營造所需的環境也很重要，所以我會建議大家從這個觀點選擇適合自己的學習方法。

07

Making

創作範例「有龍的城鎮」

Town are the dragon

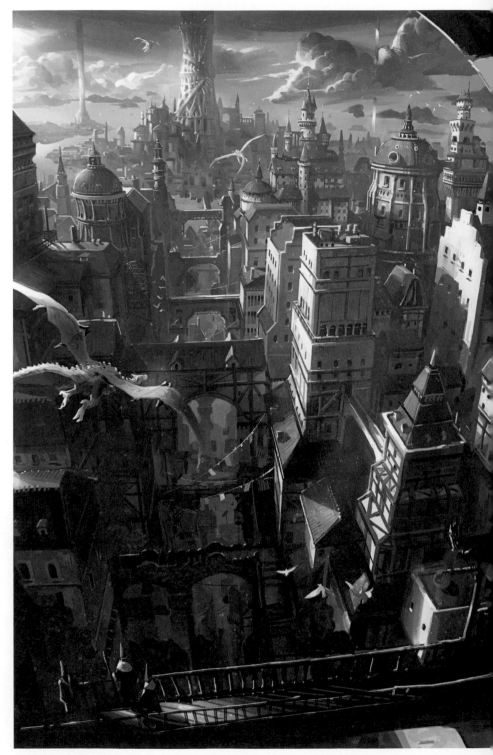

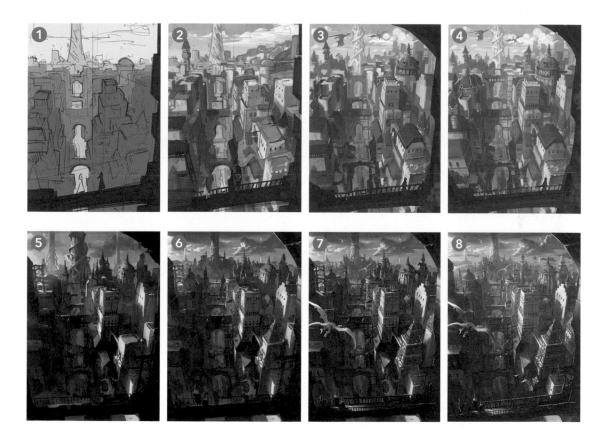

07 創作範例「有龍的城鎮」

1 在草稿確認整體構圖

首先用草稿線稿構思整體構圖。一邊留意整體大概的透視，一邊配置建築。將塔安排在畫面中心，並且將建築往內側配置以集中視線。

這張繪圖有很明顯的透視，但是不要設定太仔細的透視，一邊看著整體一邊持續描繪。

繪圖資訊量多時，過於強調正確的透視，整個畫面會太工整而容易變得不自然，所以我希望呈現適度的變形，只要大概留意上下透視在畫面成左右對稱即可。

留意大致的透視

思考描繪的內容比畫得好重要

2 以灰色決定輪廓

已經在草稿線稿決定了大概的配置和形狀，所以用灰色定出輪廓。**像這次遠景有細小輪廓重疊的繪圖，決定整體輪廓會有點難度。因此，依照近景、中景、遠景的距離，以塊狀決定輪廓。**

這樣一來，形狀勾勒和塗色都會變得較為簡單。事先調亮往內側的輪廓顏色，就比較清楚好分辨。

另外，圖層分成這三張。

依照景深以塊狀區分輪廓

> **Column**
>
> ### 在草稿階段思考其他方案也很重要
>
> 下圖是這次廢棄的方案。有時在草稿的階段描繪幾種不同的繪圖也很重要。
>
>

3 以輪廓為基礎大致塗色

　　接著以草稿決定的輪廓為基礎，塗上大概的顏色並且營造出畫面的氛圍。

　　先為畫面最內側的天空和雲層塗色，天空的顏色對畫面顏色的影響甚鉅。這次想營造偏奇幻風格的氛圍，所以這時描繪成稍微接近綠色系的天空。

　　以天空的顏色為基礎，為城鎮建築的屋頂顏色和外牆顏色塗色。在顏色決定的階段，還要將在草稿階段尚未決定的物件形狀勾勒至一定程度。只要決定好屋頂顏色，就大概可以呈現建築的大致形狀。

　　避免讓建築顏色相同，請適度塗出斑駁色塊。因為想統一整體調性，所以用紅色系的屋頂顏色來統整，並且呈現出不同的明度和色相。

添加大概的陰影和天空的顏色

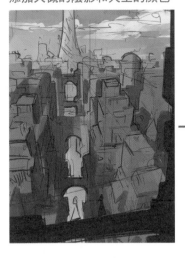

為建築上色

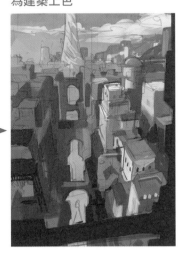

為整體添加大致顏色

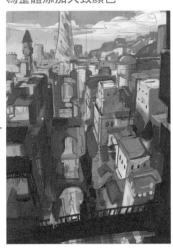

4 在陰影處添加天空反射的藍色調

　　因為決定好整體的固有色，所以在陰影側添加天空的藍色反射，營造畫面氛圍。**決定好固有色後，再決定畫面陰影顏色和反射的顏色，就可以盡快構成繪圖整體的樣貌。**

　　這次用筆刷在陰影添加藍色調，請注意不要在陰影側添加太明亮或彩度太高的顏色。

陰影維持灰色的狀態

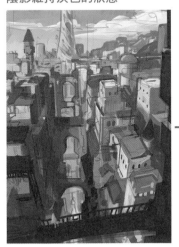

陰影添加藍色的狀態

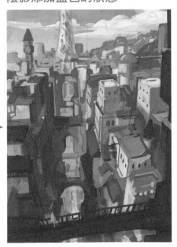

5 在遠景的雲層添加陰影

因為已決定整體氛圍,所以先描繪遠景的細節,在雲層原本描繪好的大致輪廓內側添加藍色系陰影。因為是加在雲層的陰影,所以不要太暗,要呈現立體感。

利用陰影描繪可以表現出前面和內側的重疊和輪廓中未顯現的形狀差異。不要機械式地描繪,而要調整雲層形狀和陰影添加的方法,表現理想的樣貌。

在雲層添加陰影並且調整輪廓

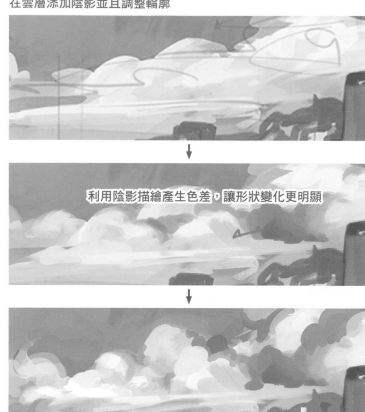

利用陰影描繪產生色差,讓形狀變化更明顯

6 描繪遠景高塔的細節

和雲層一樣,也要描繪遠景高塔的細節。**像這次往內側有明顯透視的繪圖,很容易讓視線集中在遠景的輪廓。如果從視線容易集中的點和輪廓明確的物件開始描繪細節,就可以盡快掌握畫面的全貌,進而提升完成繪圖的動力。**

這裡也因為是遠景的主題,所以用明度較高的藍色呈現立體感,以免陰影太強會失去景深。

細節描繪前　　　　　　　　　輪廓調整後的狀態　　　　　　　　陰影不要描繪得太暗

7 從受注目的點開始描繪城鎮的細節

遠景的塔和雲層都已經描繪到一定程度，所以接下來要描繪城鎮的細節。**像這次資訊量較多的繪圖，請從容易注目的畫面中心和輪廓明顯的點開始描繪細節。**

視線容易集中的點在畫面中心周圍，其他還有光影交界等色差明顯的地方也是視線集中的地方，如果沒有色差就看不出形狀。遠處的物件、有距離的物件等也很容易突顯輪廓，所以很容易集中視線。

已描繪細節的注目點

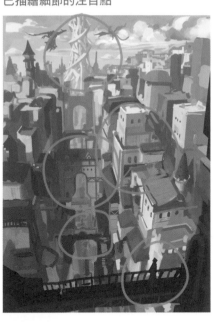

選取底色並且用細微色差描繪細節

8 反轉並確認整體平衡

整體形狀都已完成。在進一步描繪細節前，先暫時將畫面左右反轉，確認整體的平衡。

如果繼續描繪畫面的細節，修正時會變得更棘手困難，所以在這裡若有奇怪的部分就先一次修改，後續會較為輕鬆。另外，如果圖層分得太細，我覺得會很難修正，所以一開始就用比較少的圖層描繪，大概只分成近景、中景和遠景。

反轉並確認整體

9 描繪資訊量豐富的建築

　　這裡進一步描繪城鎮的細節。**像城鎮這樣主題多的繪圖，很難判斷該從何處著手，容易讓人感到混亂。**雖然基本上從想呈現的地方和受注目的點開始描繪，但是物件實在多到讓人無從下手，這時**可以先描繪資訊量較多的主題或輪廓較特殊的主題。**

　　只要先描繪資訊量多的主題，其他地方就只要配合這裡添加資訊量即可，所以可以一邊確認畫面平衡一邊描繪。

細膩描繪出明確的輪廓

10 調整輪廓並且描繪細節

　　只要畫面中想描繪的地方和受注目的點描繪至一定程度後，其他地方就只要配合此處調整即可。

　　畫面邊緣的主題、構成陰影的主題不要描繪得太細緻，調整輪廓即可，非主要的物件不需要添加太多的資訊量。

非主要的物件不要描繪太細

不要描繪得太細膩，只要使輪廓明確即可

11 先暫時降低畫面明度，再添加打光

　　畫面要素和固有色都描繪好後，先暫時調降畫面明度再打亮。**這裡的打亮方法和夕陽的描繪方法（P.158）相同。**用色彩增值圖層在畫面整體添加偏紫色的陰影，接著在上面只提高受光面的明度。**利用畫面明度的暫時調降，使光線更為醒目，所以更容易呈現打光效果。**

整體描繪好的狀態

在整體添加色彩增值並且加入陰影

只有受光面擦掉剛才加入的陰影

12 以覆蓋強調受光面

　　使用覆蓋突顯光亮面。**其實最好能夠將一開始決定的固有色當成基礎，並且一次處理好陰影色和光亮色，但是這樣會太突顯立體感，使畫面變得單調。**因此，營造出大概的立體感並且大略塗色後，**用覆蓋或色彩增值等在光亮面和陰影面添加色調，不過請小心要避免破壞了畫面的平衡。**

　　然而在整體添加覆蓋和加亮會破壞畫面的平衡，所以用自動選取等選取工具只針對光亮面和陰影面添加即可。

選擇受光面，利用覆蓋提升亮度

8

實踐篇

有龍的城鎮

249

13 調整遠景高塔和城鎮

遠景高塔的外觀還不夠完整，所以需要修正。將塔的輪廓變形後，以筆刷調整顏色和輪廓。**這次我想將塔和城鎮變成位在遠處的樣子，所以將塔的輪廓變得更細，降低對比並且突顯天空藍色的反射。**

因為可以將原本的繪圖調整成基底，所以外觀差異不會太大。**重點在於注意顏色和輪廓，不要拘泥於細節並且一次修改整體的輪廓。**將整體大致修改成理想的輪廓和顏色，之後描繪內側細節時就可以快速修正。

複製高塔並且讓輪廓變形後，調整成看似在遠處的顏色

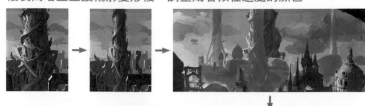

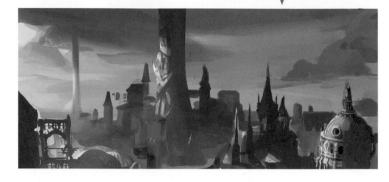

14 勾勒出城鎮的形狀

勾勒出陷入陰暗的城鎮形狀，在容易受光線照射的建築上部，畫上屋頂明亮的紅色。**刻意改變受光照射的屋頂顏色，藉此明顯呈現出建築的輪廓，重點在於大概保留了最初決定的陰影顏色。如果連陰影顏色都改變，就會呈現只有屋頂部分懸浮於畫面的樣子。**

這裡是光影的交界，所以也很容易集中視線。之後描繪細節時，就在這類的光影交界添加細節。

城堡都是陰影，所以添加光線

在受光面營造色差

15 在畫面角落添加人物

在畫面角落添加人物，營造畫面的比例感。選取已完成的畫面陰影顏色，先描繪出輪廓。決定好輪廓，就在內側繼續塗上固有色和描繪光線資訊。

這裡的重點也是維持基底的陰影色來描繪出形狀。

在人物輪廓照射光線勾勒形狀

16 左右反轉構思細節描繪的重點

將畫面左右反轉，再次確認整體平衡。初期觀看空間呈現時也曾反轉一次，但是描繪細節後可能會破壞平衡，所以這裡還要再確認一次。而且在這個階段還要想像之後要在哪裡添加資訊或是否有調整的需要。

反轉並且確認修飾階段應調整的點

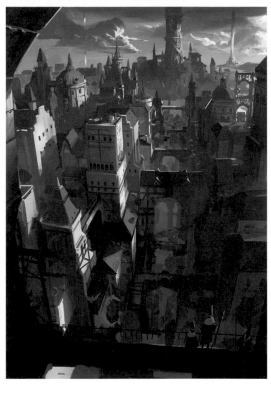

17 添加飛龍

添加在空中的飛龍。和描繪人物時相同，先描繪陰影輪廓，再描繪內側的打光和細節。但是飛龍不在陰影內，所以基底的陰影顏色也要畫得比建築等物件明亮。飛龍配置在背景較暗部分的前面，**在資訊量眾多的背景，物件無法和背景產生色差，就很難看出前面和內側的關係，所以盡量將飛龍配置在背景色和物件固有色的色差交界，以便讓輪廓清晰可辨。**

除了描繪最初決定的輪廓內側細節，還要追加新的輪廓，利用這些細節描繪可以呈現出世界觀和故事性。大家很常在維持最初形狀的狀態下持續描繪細節，但是添加新的輪廓也有助於提升繪圖資訊量。

決定顏色時要留意和背景色呈現色差

描繪亮部等細節並且調整輪廓

18 在街道添加細節描繪

為了讓整體質感更加提升，添加城鎮的細節，維持原本描繪的明暗和輪廓，描繪出細節顏色的變化。

描繪細節時，與其重視將構造變得更複雜，或是畫得更細緻，注重顏色的變化會描繪得更加順利。使用自動選取等選取工具，同時選擇同系統的顏色，並且描繪內側細節，營造顏色的豐富度，就很容易呈現自然的層次變化。

雖然我一再重複，但是描繪細節時重要的是留意容易受到注目的地方，這次以輪廓清晰的遠景建築為中心添加細節。

沒有色差就看不出物件形狀差異。內側物件和有距離的物件等，都很容易強調輪廓，所以很容易集中視線。

像這次資訊量龐大的繪圖，很容易描繪過多的物件，所以請從容易受人注視的畫面中心、輪廓清晰可見的地方開始描繪細節。

添加細節的部分

描繪高塔細節

描繪城堡細節

描繪左邊內側的建築細節

描繪右邊內側的建築細節

19 調整整體即完成

　　最後調整畫面整體即完成。**在遠景部分添加霧化，降低資訊量，藉此呈現清晰好看的畫面。在受光照的部分用覆蓋添加光線，營造浪漫氛圍。**

　　像這次資訊量龐大的繪圖，可以繼續將繪圖畫得更加精緻，描繪的精緻程度得看時間的允許來決定。

　　為了在時間有限的情況下，即便中途停止描繪細節也不影響繪圖的完整度，請盡早決定好繪圖整體的氛圍、輪廓、想描繪的物件和想呈現的內容。

調整的部分和內容

完成

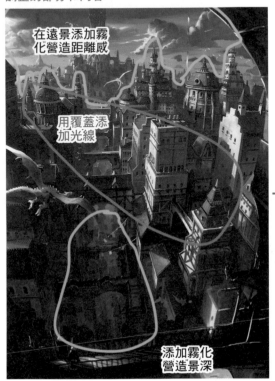

在遠景添加霧化營造距離感

用覆蓋添加光線

添加霧化營造景深

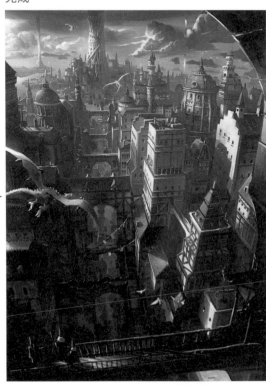

結語

　　我在開始繪畫的時候絕對沒想到自己有天竟然會出版一本繪畫書籍。寫作時我非常擔心，自己的繪畫技巧尚未成熟，是否有資格出版有關描繪方法的書籍。

　　不過我活到這個年紀學到了一個道理，凡事在一開始絕對無法做到萬全的準備。一旦付諸行動，就必須經常抱持有所欠缺或是遭遇未知風險的心理準備。即便能力遠遠凌駕於我，技巧看似完美的人，都可能有「畫不出那個，不懂這個」的困擾。為了能描繪得完美無缺，勢必得窮盡一生精益求精，所以我想先彙整在現階段我所學到的內容，而決定寫下這本書。

　　本書除了有背景的描繪方法，還介紹了許多繪畫時的要領，例如觀察物件的方法和構思方法，當然這不代表我在這方面已能做得盡善盡美。其實寫了很多自己也得引以為戒的內容。

　　大概在開始繪畫後的第 1 年，我自己暗暗訂下的目標是，至少得超越「希望可以描繪到這樣」的程度，但感覺上自己未能達到心中暗許的目標。因為一旦你繪畫能力提升了，你就會看出初學時無法發覺的缺點。如此一來你將永遠無法對自己滿意，不過我認為這也代表自己還有樂在其中的空間，而且似乎也就有繼續畫下去的必要。

　　最後為了翻閱至此的讀者們，我還想介紹有關持續繪畫（包括自我約束）的訣竅，那就是「重拾畫筆開始描繪」。即便你因為畫不好的壓力或工作的問題暫時無法繼續繪畫，只要你能重拾畫筆開始描繪，就可以畫得更好。即便因為某個原因停止繪畫，我認為只要再重試幾次就好。繪畫是一場長跑馬拉松，所以請依照自己的速度，繼續讓自己樂在其中吧！

　　感謝各位翻閱至此。

<div align="right">高原さと</div>

索 引

● 作者簡介

高原さと（Sato Takahara）

　　設計師、概念藝術家、插畫家。1993 年 7 月 23 日出生，早稻田大學創造理工學部建築學科畢業。在 MARZA ANIMA-TION PLANET 株式會社擔任概念藝術家，之後轉為自由創作者，擔任概念藝術家或負責背景設計的工作，作品包括：在影像方面有「魯邦三世 THE FIRST」、「惡靈古堡：血仇」、「奇奇冒險日記」；在遊戲開發方面有「TeamSonicRacing」、「人中北斗」、「極限膽量試驗　飛翔自行車」等作品。

　　網站：https://takaharasatoshi.com/
　　YouTube：「高原さと/SatoTakahara」
　　Twiiter：@ART_takahara
　　Email：takahara.art@gmail.com

裝幀·······························株式會社 krran（西垂水敦、松山千尋）
內容設計和排版···············Kunimedia 株式會社
編輯·······························坂本千尋

基礎知識到實際運用的技巧
背景の描繪方法

作　　者　高原さと
翻　　譯　黃姿頤
發　　行　陳偉祥
出　　版　北星圖書事業股份有限公司
地　　址　234 新北市永和區中正路 458 號 B1
電　　話　886-2-29229000
傳　　真　886-2-29229041
網　　址　www.nsbooks.com.tw
E－MAIL　nsbook@nsbooks.com.tw
劃撥帳戶　北星文化事業有限公司
劃撥帳號　50042987
製版印刷　皇甫彩藝印刷股份有限公司
出 版 日　2023 年 02 月
Ｉ Ｓ Ｂ Ｎ　978-626-7062-27-2
定　　價　680 元

國家圖書館出版品預行編目(CIP)資料

背景的描繪方法 基礎知識到實際運用的技巧： / 高原 SATO 作；黃姿頤翻譯. -- 新北市：北星圖書事業股份有限公司, 2023.02
256 面；18.2×25.7公分
ISBN 978-626-7062-27-2 (平裝)

1.CST：電腦繪圖 2.CST：插畫 3.CST：繪畫技法

956.2　　　　　　　　　　　111008532

官方網站　　　臉書粉絲專頁　　LINE 官方帳號